馮翊綱　徐妙凡　選編

相聲 百人一首

相聲瓦舍

藝術群　協力創作

序

中華文化永續發展基金會董事長 劉兆玄

記得與馮翊綱老師合作的淵源，是我在中華文化總會擔任會長時，有鑑於現代人因為電腦、手機等3C產品普及，不但動筆寫字的機會日益減少，對於漢字的造字源流及演變常常模糊不清，所以邀請馮翊綱老師製作「漢字相聲」廣播節目，將正確的字義及用法告訴聽眾。後來我們成立了中華文化永續發展基金會，又與馮老師合作，製作「說人解字」五分鐘的網路節目，挑選一百二十位歷史上與成語相關的古人，講述作者生平以及相關成語的故事，節目推出之後，深受好評。

二〇二〇年基金會與馮翊綱老師再次合作，依舊是以漢字作為出發點，不同於「漢字相聲」與「說人解字」，《相聲百人一首》是以詩詞作為節目主軸，以二人對口相聲的方式呈現。內容是由馮老師與徐妙凡小姐共同選編自三國曹操〈短歌行〉至明朝楊慎〈臨江仙〉，一千三百年間一百位作者的詩詞韻文，集結【相聲瓦舍】編劇團隊的文思，引伸創作成一百段相聲小品，再由【相聲瓦舍】的演員群錄製演出一百集三分鐘的短視頻，在電視、網路等平臺播出。受限於電視播出長度，原創劇本無法完整於視頻中演出，為饗觀眾，另將原創劇本付梓印刷編纂成冊，未來計劃精選部分內容於劇場演出。

文學創作是文化力的一種，透過一個字、一則成語、一首詩，我們可以認識創作時代的歷史，加上聲音、肢體語言，就成為一個新的創作，這也是藝術、文學之所以可以源源不絕的重要原因。《相聲百人一首》就是一個看似熟悉、卻擁有獨立生命的獨特文學、藝術作品。一百首耳熟能詳的古典詩詞，在

編劇團隊的巧筆之下，歷史與生活似乎融合在一起了，內容依舊充滿【相聲瓦舍】一貫的風格，有對歷史的針砭反思，也有借古諷今的幽默，當然也有相聲段子的嬉笑怒罵。雖然創作團隊中有資深的劇作家，也有初試啼聲的入門生，但在馮老師的品管之下，洗練的文字中卻又看見不落俗套的驚喜，我覺得讀百人一首，要有一些文學基礎，還需要有幽默感，才能從詼諧的文字中，感受作者群賦予詩詞新的詮釋和見解！

諺云：「熟讀唐詩三百首，不會作詩也會吟」，我知道要現在年輕人熟讀三百首詩詞可能有點困難，但如果因為讀了這本書或看了這個節目，多少能瞭解一些古典詩詞的雋永以及中華文化的美好，也算是達到推廣之效吧！

說明書

馮翊綱

小說有所謂「開篇詞」。

說書有所謂「押座文」。

戲曲有所謂「定場詩」。

相聲以詩詞為題，進行調侃狂解，不是新鮮事，但一次集結一百首作品，呈現為一系列的創意概念，前所未聞。

開頭，居然是因為《名偵探柯南》。《唐紅的戀歌》於二〇一七年上映，是《名偵探柯南》電影系列作第二十一部。我算得上是「柯粉」，雖不曾看遍每一本漫畫、每一集影集，電影版絕不錯過。第一次看《唐紅的戀歌》，自命哈日的我傻掉了……什麼是《小倉百人一首》？

查考的過程，包括網路文章、圖片、實際探訪日本當地書店、教具設計、紙本書籍、圖冊、漫畫、卡牌、多美小汽車……內行人都看懂，也就不誇耀、不贅述了。

如果《小倉百人一首》可以為日本國民人文素質打底，如《唐紅的戀歌》劇情，高中生背誦已達反射動作的程度。想必，深愛日本文化，熱衷穿和服、套夾腳拖、知道京都哪個店面必吃必買必排隊、哪個神社的御守必須擁有的你，也能琅琅上口？

百人一首

我們的人文素質，到底靠什麼？《唐詩三百首》？是的，《唐詩三百首》厲害得不得了，問自己：

「來！背出其中三十首來聽聽？」【相聲瓦舍】同仁們一個個成家，小小仔一個個來到世上，面對一群在這裡出生的孩子，「阿綱阿伯」能獻給他們什麼？

從【相聲瓦舍】的節目裡得到靈感，選編自後漢曹操〈短歌行〉，至明朝楊慎〈臨江仙〉，一千三百年間，一百位作者（遺珠成山成塔）的詩詞曲，一人一首（遺珠滿坑滿谷），顛覆延伸成一百段、每段三分鐘的微型相聲。在古典文學專家眼中，我們尤其不一定選了那位作家最具代表性的作品，因為一切隨緣。

有的時候，誇耀中華文化，問題就出在跨度太寬、數量太大，嚇退原本有興趣的人。這次，要從精簡切入試試。

徐妙凡從師大提前畢業，同步考上臺大戲劇研究所，有半年空檔。她對於「看完一百段相聲劇本與演出，順便背好一百首古詩詞」這個概念極度認同，馬上開始出題！這才發現，詩詞教養，是中學程度，我國中時代愛玩，不開竅，以致在私立高中混日子。妙凡是國立臺中女中學霸，詩詞信手捻來，大半的題目是她出的，我們並肩同行，各包下二十題，開始試寫。

從前，對在政府任職的「劉兆玄大人」只可遠觀。但現在，對閒散江湖的「上官鼎大俠」感覺無比親近，他看了選題，點撥、調節幾首選詩，一起吃碗牛肉麵，就正式開工！

看著劇團同仁家的孩子們一天天成長，得請來更多的幫手，不然這部書問世太慢，他們都大了。我與妙凡是主要作者，還有參與另外六十段相聲創作的人，資歷是創作當時（二〇二〇年）的狀態：

巫明如　北藝大畢業，魚池戲劇節策展人，劇場演員。

古辛　北藝大戲劇系主修劇本創作，劇場演員。

陳英樓　北藝大戲劇系主修劇本創作，劇場演員。

姜賀璇　北藝大畢業，上海戲劇學院碩士生，劇場演員。

陳禹心　香港大學碩士生，獲紅樓文學劇本首獎，入圍臺灣文學獎。

林均恩　臺師大畢業，北藝大劇本創作碩士生。

陳奎碧　臺師大表演藝術系系學生。

鄭胤宏　及人中學高中生。

御天十兵衛　清雲科大企管碩士，專業英文老師。

翁銓偉　臺藝大畢業，劇場表演藝術家。

黃小貓　臺藝大畢業，劇場表演藝術家，小說作家。

梅若穎　北藝大戲劇碩士，劇場表演藝術家，表演老師。

范瑞君　北藝大戲劇碩士，影視與劇場表演藝術家，金鐘獎最佳女配角。

羅雙　【相聲瓦舍】前任創意助理，臺科大畢業，手機遊戲專案經理。

高煜玟　【相聲瓦舍】前任戲劇顧問，北藝大戲劇碩士，專業寫作者。

黃士偉　【相聲瓦舍】臺柱，北藝大戲劇碩士，臺藝大表演教授。

金尚東　【相聲瓦舍】創辦人，北藝大博士研究，高雄中華藝校主任。

王玥　【相聲瓦舍】創辦人，臺東大學博士生，金鐘影后。

宋少卿　【相聲瓦舍】創辦人，劇團臺柱，相聲大師。

百人一首

陣容堅強，其實對【相聲瓦舍】而言，是前所未有的壯盛，幾乎將現下的、之前的、未來的創作夥伴找齊了。每人每創作一篇，傳給我剪裁潤飾，或許輕鬆微調、或許大幅改寫，也有幾篇，退稿、打掉重練。我是每一篇原始作品的第一讀者，享受一百段的創意初心。

兩人合說的對口相聲，百年來，是這個喜劇劇種的代表形式。牽引話題的主述者，行話叫「使活兒的」，幫腔者叫「量活兒的」，學術稱謂各是「逗哏的」和「捧哏的」。寫作習慣上，一般常用「甲」「乙」或「A」「B」標示。

【相聲瓦舍】建構自己的喜劇文化。多年前《狀元模擬考》劇中，創出兩個典型人物「戚百嗣」和「伍實久」。數字諧音，點出他們的性格特徵：「七百四」顯得「多」，活潑浪漫、不拘小節，但有點草包。用「七百四」取代傳統「逗哏的」，「五十九」取代「捧哏的」，也各自延續喜劇人物性格上的對比。這麼做，還有一部分的心情，是想擺脫傳統相聲制式、江湖的陋習規範，試圖深化幽默感、強化喜劇性，及拓展創作的多樣性。

順帶一說，創造喜劇的人窮盡腦力，就為使出「哏」，外行貨色誤念成「梗」，嘴硬，明知錯而不改。「有哏」、「作梗」，兩者品味差了多少？幽默自我解嘲，為眾人品味創造「哏」，不該為看他人笑話故意作「梗」。這本書裡，只有「哏」，沒有「梗」。

在最初招募創作夥伴的說明書裡，有幾句提醒，也可以與現在的讀者分享。或者，你躍躍欲試，也想寫一段專屬自己的相聲？這幾句話可能有用：

撰寫劇本者，須考量演出詮釋能力，可設定自己即是主演者。

可以是故事型的、抒情型的、論理型的、劇場表現型的、後設型的。

可以正解、品評。可以聯想、岔題。可以狂想、歪講、謅扯。

不必受詩文框限，可以全詩套講、可以單挑名句、可以説作者、可以談典故，但一定要勾連到作品本身。

相聲敘事背景時空不限，可以考證、可以架空、可以置入時事、可以是現今或未來。

要針對所選作品進行再考察，包括原詩作者背景、創作年代、詩文釋義、解字、讀音、訂正等等。

如何？盼望這本書裡的一百首只是個開端，你也可以選一百首玩玩。

涉獵古詩詞絕無勉強，認為古書沒用、不重要，請便，不要干擾別人喜歡。英詩、和歌程度真正好，也就不會貶抑中華文化、輕視中文韻文。

這是我們第一次與「印刻文學」合作出書。「中華文化永續發展基金會」籌備牽合，將表演進行錄影，在電視頻道與網路平臺播出。舞臺劇《三十三》，劇名就看出來了，是一百段的精選版，由創辦三十三年的【相聲瓦舍】在劇場呈現。

這一切，是為了獻給在【相聲瓦舍】出生的下一代。更為了你，喜歡古詩詞、認為人文素養很重要的你。

百人一首

目次

（一）橫槊賦詩

馮翊綱

五十九：曹操、曹丕、曹植。

七百四：曹氏父子。

五十九：是東漢末年，建安年間的風流人物。

七百四：父子三人都稱得上是文豪。

五十九：尤其是曹操，被尊稱為「橫槊賦詩」。

七百四：意思是？

五十九：槊，是兩公尺長的大槍，戰陣兵器，千軍萬馬挺著大槊前進！

七百四：銳不可當。

五十九：橫槊，就是不打仗的時候。

七百四：對。

五十九：「橫槊賦詩」這句話，是稱讚曹操用兵如神，

不打仗的時候就會寫詩。

七百四：文武雙全。

五十九：赤壁大戰前夕，曹操已經中計，聽從龐統的建議，將戰船用鐵索環串在一起。樓船之上，擺宴犒賞將士。幾杯黃湯下肚，詩興大發！

七百四：要作詩了。

五十九：（唱）對酒當歌，人生幾何，

譬如朝露，去日苦多。

慨當以慷，憂思難忘，何以解憂，唯有杜康。

青青子衿，悠悠我心，但爲君故，沉吟至今。

呦呦鹿鳴，食野之苹，我有嘉賓，鼓瑟吹笙。

明明如月，何時可掇，憂從中來，不可斷絕。

越陌度阡，枉用相存，契闊談宴，心念舊恩。

月明星稀，烏鵲南飛，繞樹三匝，何枝可依。

山不厭高，海不厭深，周公吐哺，天下歸心。

（說）莫說眾人都被慷慨的詩歌所震撼，就連曹操自己，都覺得這首〈短歌行〉乃平生施作之翹楚啊！啊……（笑）哇哈哈哈哈……

七百四：得意呀。

五十九：然後就中計了！

七百四：啊？

五十九：黃蓋一箭射來，火燒連環船，八十三萬人馬灰飛煙滅。

七百四：嗐。

五十九：曹操是個多麼有辦法的人哪！然而在他死後，也管不了他的兒子們，骨肉相殘。

七百四：是。

五十九：曹操叱咤風雲、權傾一時，但是，死後連葬在哪兒都不敢讓人知道。

七百四：仇家太多，為人爭議太大。

五十九：就在不久之前，考古學界宣稱挖到了曹操的墓，早就在古代被盜墓者破壞了，死無全屍。

七百四：死都不得安寧。

五十九：積極、權謀、才華洋溢的曹孟德，死後被追封魏太祖武皇帝。

七百四：曹操死後的地位也高。

五十九：然而，看看後人怎麼對待他的墳墓，就知道千古功過究竟如何。

七百四：提醒在世的人，少玩權謀，多積陰德呀。

五十九：提醒在世的人，千萬不要得罪寫小說的。

七百四：啊？

五十九：曹操怎麼說也算得上是個英雄，偏偏就被羅貫中塑造成反派。

七百四：對。

五十九：也提醒在世的人，不要得罪唱戲的。

七百四：怎麼說？

五十九：清朝的表演藝術家，就把曹操抹成一張大白臉。

七百四：是囉。

五十九：尤其在警告你們這些搞政治的！

七百四：幹什麼？

五十九：萬萬不要得罪我們說相聲的。

七百四：嘻！

曹操

雄才偉略，
文武雙全，
一代奸雄。

短歌行

對酒當歌　人生幾何　譬如朝露　去日苦多
慨當以慷　憂思難忘　何以解憂　唯有杜康
青青子衿　悠悠我心　但為君故　沉吟至今
呦呦鹿鳴　食野之苹　我有嘉賓　鼓瑟吹笙
明明如月　何時可掇　憂從中來　不可斷絕
越陌度阡　枉用相存　契闊談宴　心念舊恩
月明星稀　烏鵲南飛　繞樹三匝　何枝可依
山不厭高　海不厭深　周公吐哺　天下歸心

（二）七步唱戲

馮翊綱

五十九：煮豆持作羹，漉豉以為汁，其向釜下燃，豆在釜中泣，本是同根生，相煎何太急！

七百四：這好像跟我們以前背的不大一樣。

五十九：原作一共是六句。然而一般人比較熟悉的，是四句的版本。

七百四：煮豆燃豆萁，豆在釜中泣，本是同根生，相煎何太急！

五十九：看！即使是你都會背。

七百四：我……

五十九：無論是六句，還是四句，典故都是一樣的。

七百四：說的是曹操的兩個兒子，曹丕、曹植兩兄弟。

五十九：親兄弟，手足相殘。

七百四：可悲可歎。

五十九：有什麼可悲的？

七百四：親兄弟欵。

五十九：有什麼可歎的？

七百四：骨肉相殘欵。

五十九：天天都在上演啊！

七百四：啊？

五十九：我小時候，各種傳統戲曲，在電視上天天上演。

七百四：喔。

五十九：每天晚餐時間，我們家，擺好餐桌，對準電視機，全家大小準時收看（唱）「楊麗花……」

二人：（合唱）……「歌仔戲」……

七百四：歌仔戲你們家也看喔？

五十九：好看哪！我印象最深的一齣，就是《洛神》。

七百四：曹氏父子的故事。

五十九：曹操死後，曹丕生怕親兄弟會奪取皇位，找足了理由要害曹植。在金殿之上，出題刁難。說「你不是才高八斗、七步成詩嗎？那好，我現在開始走，你在七步之內作出詩來，我就饒你不死！」

七百四：親兄弟，可悲呀。

五十九：曹丕不貼了一臉大鬍子，盛氣凌人；曹植貼著一嘴小鬍子，斯文中透著一股悲憤哀戚；甄夫人在一旁偷聽，心都碎了。

七百四：她貼了什麼鬍子？

五十九：她是女的，沒有鬍子。

七百四：對不起。

五十九：曹植百般無奈，他就唱了……（唱）煮豆燃豆其，豆在釜中泣，本是同根生，相煎何太急！

七百四：你怎麼了？

七百四：嗐！

五十九：鬍子哭掉了。

七百四：那一直捂著嘴幹什麼？

五十九：情緒太滿，眼淚鼻涕流太多，

曹植

才高八斗，嗜酒縱欲，抑鬱而終。

<div style="border:1px solid">

七步詩

煮豆持作羹　漉豉以為汁

其向釜下燃　豆在釜中泣

本是同根生　相煎何太急

</div>

(三) 不能折腰

陳英樓

五十九：走！我們去喝酒！

七百四：欸！怎麼突然興致這麼高？

五十九：剛剛讀了陶淵明的〈飲酒詩〉，我嘴都饞了。

七百四：這首詩，原本是要叫作「戒酒」的。

五十九：戒酒？多麼壞了興致。

七百四：興致？這首詩描述的，是一個死亡現場！

五十九：太誇張了！

七百四：一直以來大家都誤解了，其實這首詩的主人翁，不是陶淵明本人。是他的鄰居，一個老農夫，這老農夫嗜酒如命。

五十九：啊？

七百四：這一天，一如往常，老農夫收了工，又在那跟陶淵明喝酒，突然臉色不對，冷汗直流。

五十九：怎麼了？

七百四：急性心肌梗塞了。

五十九：喲！

七百四：老農夫「咕咚」倒了下去，鄰居們有人大喊「快拉匹馬來」！

五十九：對！送進城裡，看醫生！

七百四：眾人扭頭四望，一片世外桃源，但別說是路過的車馬，連狗都沒有。

五十九：隱居呀？

七百四：這才體現了第一句，「結廬在人境，而無車馬喧」。

五十九：原來是抱怨生活機能出了問題。

七百四：眼下找不著大夫，也沒有人會醫術，眾人拿不出個主意，只能不斷問「怎麼辦？怎麼辦？」。

五十九：「問君何能爾」。

七百四：「心」跳越來越「遠」的同時，這「地」方是「自」然顯得更加「偏」僻了，「心遠地自偏」。

五十九：照你這麼解釋根本不合理。

七百四：沒錯，就是不合理！老農夫意識越來越模糊，竟胡言亂語了起來，一會兒要大家幫忙採菊花，一會兒指著陶淵明的鼻子說這座山很漂亮。「採菊東籬下，悠然見南山」。

五十九：這句的意思是回光返照啦？

七百四：最要命的是下一句！

五十九：「山氣日夕佳，飛鳥相與還。」

七百四：太陽西沉，山間霧氣格外柔和，飛鳥也要返回遠方溫暖的家。

五十九：形容得沒錯。

七百四：良辰美景對應於生命慢慢消逝的老農夫，和圍在一旁任由時間流去的廢物鄰居們。儼然是中

國文學史上，對人的悲劇性最抒情的速寫！

五十九：經過你這麼荒謬的解釋，我能不信嗎？

七百四：陶淵明就是這樣看到了人的最終命運，才會寫下「此中有真意，欲辨已忘言」。

五十九：放棄掙扎了。

七百四：不是！那老農夫回光返照，要趁機說遺言。

五十九：有什麼遺言？

七百四：「陶陶，陶陶！我把今年的收成都給你，你幫我轉告……」

五十九：什麼？大聲點？聽不見？

七百四：他越說越小聲，越說越模糊，但陶淵明就在那兒，直挺挺杵著，啥也沒聽見。老農夫話沒講完，斷氣了。

五十九：他為什麼不湊近點聽呢？

七百四：你忘啦，他是個不為五斗米折腰的男人！

五十九：哎呦，太有原則啦！

七百四：什麼原則，他是腎結石，痛得彎不下腰。

五十九：嗐！

陶潛

愛酒成痴，
歸隱田園，
高士典範。

飲酒　二十首其五

結廬在人境　而無車馬喧
問君何能爾　心遠地自偏
採菊東籬下　悠然見南山
山氣日夕佳　飛鳥相與還
此中有真意　欲辨已忘言

四 水太多

馮翊綱

七百四：許多人都有在外租屋的經驗。

五十九：非常普遍。

七百四：租房子最怕停水。

五十九：有夠麻煩。

七百四：喝的水、洗澡水、廁所沖水統統沒有。

五十九：太痛苦了。

七百四：我遇到過更糟的。

五十九：那是？

七百四：水太多。

五十九：啊？

七百四：起先是水龍頭關不緊，滴、滴、滴、滴……

五十九：挺煩的。

七百四：「殷憂不能寐，苦此夜難頹」。

五十九：覺都睡不好。

七百四：失眠了怎麼辦呢？

五十九：怎麼辦呢？

七百四：上頂樓陽臺吹嗩吶。

五十九：才華洋溢呀？

七百四：三個月，我就會吹好多個京劇、北管的曲牌子了。

五十九：您有天分。

七百四：房東就是不請人來修。沒過多久，抽水馬桶也出問題，水一直流一直流，呼……呼……呼……

五十九：沒完沒了。

百人一首

023

五十九：挺煩的。

七百四：「明月照積雪，朔風勁且哀」。

五十九：聲音像颶風啊？

七百四：我再上陽臺！

五十九：吹嗩吶！

七百四：又三個月，我把「客家八音」都搞懂了。

五十九：您是天才！

七百四：但是房東連電話都不接了。

五十九：原來你也租到惡房東的屋子。

七百四：我沒辦法睡覺，只好一直上陽臺。

五十九：吹吧。

七百四：半年以後，「百鳥朝鳳」我都會吹了。

五十九：整整一年沒睡覺，您已經成了嗩吶大師啦？

七百四：附近鄰居也被我吵了一年。

五十九：沒人揍你也真是奇蹟。

七百四：有一天我突然發現，陽臺上面有水塔，水塔外面有個開關。

五十九：你現在才發現？

七百四：我想……

五十九：你想幹什麼？

七百四：我一擰開關，壞了！

五十九：怎麼了？

七百四：開關壞了，水滲了出來，水壓太大，牆壁裡的水管都撐裂了，水滲了出來。

五十九：這已經是災難了吧？

七百四：我的家具、衣服、漫畫、手機、電腦，都泡在水裡了。

五十九：淹啦？

七百四：「運往無淹物，年逝覺已催」。

五十九：整理沒有淹壞的東西。

七百四：累壞了，暈倒，住院。

五十九：終於可以好好睡覺了。

七百四：不行。

五十九：為什麼？

七百四：吊點滴，滴、滴、滴、滴……還是滴個不停呀！

五十九：太慘了！

謝靈運

愛玩，荒廢政務。
終於被罷官，
並涉及叛亂而被處死。

歲暮

殷憂不能寐　苦此夜難頹
明月照積雪　朔風勁且哀
運往無淹物　年逝覺已催

（五）親手做

陳英樓

七百四：情人節該做什麼？知道嗎？

五十九：想像中，不外乎是吃吃飯、送送禮物、親親嘴。

七百四：親嘴，最容易，但吃飯送禮物可就難了。

五十九：怎麼個難？

七百四：到餐廳門口，先親個嘴。領座入席，拉椅子坐下，親個嘴。

五十九：順便就親了，真容易。

七百四：禮物該拿出來了。

五十九：禮輕情意重，情人彼此之間講究的是真誠。所謂「江南無所有，聊贈一枝春」嘛。

七百四：你仔細想想這句話？「江南無所有」？不合邏輯！

五十九：那？

七百四：江南什麼都有！什麼都有了，所以可以「聊贈一枝春」。

五十九：對呀，江南物產豐饒，都不如隨手摘朵花捎來的心意，多麼地詩情畫意。您親手做點小東西給她，她一定會喜歡的。

七百四：問題就出在「親手做」。

五十九：怎麼說？

七百四：我們第一次過情人節的時候，她送了我一只親手拉胚燒製的馬克杯，而我，忘了準備禮物。

五十九：她氣死了。

七百四：她沒說什麼，溫柔的微笑說「沒關係，我知道

七百四：親手裝配的音響、親手裝配的手機、親手裝配的筆電。

五十九：您也太高明啦？

七百四：這一來，江南什麼都有了。

五十九：您的才華也舉世無雙了。

七百四：去年情人節前夕，她很慎重的要求，停止這種無謂的「軍備競賽」。

五十九：怎麼成軍備競賽了呢？

七百四：因為我送她音響、筆電、手機的同時，她送我的是電動獨輪車、賽格威和Gogoro。

五十九：都是親手裝配的？

七百四：她說「江南無所有，聊贈一枝春，有心就好了」。

五十九：這話變成她說的了？

七百四：我說「親愛的，妳心裡最盼望的是什麼呢」？

五十九：是呀？

七百四：「我想，下次情人節，可以從高處俯瞰我們的家園，像那部紀錄片一樣」。

五十九：那容易，買張飛機票。

你心裡有我就好了。」

五十九：這是在演驚悚片嗎？

七百四：我也嚇到了。於是下一個情人節，我送她一盒手工限量的巧克力。她送我一盒親手做的餅乾。

五十九：很對稱。

七百四：但再下一個情人節的時候，我送她一條喀什米爾羊絨圍巾。她竟然送了我一套親手做的西裝！

五十九：她「親手製作」的才華很多元啊？

七百四：她說「不要再花錢買禮物，送你的東西，人家都是親手做的。」

五十九：人比人會氣死人。

七百四：我一想也對，多學一些技能，對自己也是好的。

五十九：很有向上心。

七百四：她陸續收到我親手做的皮包、親手做的耳環、親手做的音樂盒。

五十九：高興了！

七百四：只有我聽懂了這話的意思。
五十九：什麼意思？
七百四：我該去學親手裝配直升機了。
五十九：啊？

陸凱

為了平反哥哥的冤情四處奔走，
幾乎哭瞎雙眼。

贈范曄詩

折梅逢驛使　寄與隴頭人
江南無所有　聊贈一枝春

（六）夜明珠

陳奎碧

七百四：清朝末年，西太后垂簾聽政。

五十九：慈禧太后，俗稱老佛爺。

七百四：老佛爺愛漂亮。

五十九：她年輕的時候算是漂亮。

七百四：珍珠粉可以令皮膚柔潤，老佛爺每隔天要服用一點兒珍珠粉，專人研磨最小粒的珍珠，還得用銀湯匙盛著。

五十九：講究。

七百四：人奶，能使皮膚白嫩，更可以延年益壽。

五十九：這……要怎麼擠？

七百四：不擠。

五十九：啊？

七百四：選剛剛分娩、容貌端莊、身材健美、乳房高挺的少婦，跪在床頭，老佛爺直接用嘴吸。

五十九：跟嬰兒搶奶吃啊？

七百四：寧願餓死了自己孩子，也不敢讓老佛爺不漂亮。

五十九：變態。

七百四：老佛爺愛花。

五十九：她喜歡什麼花？

七百四：最愛牡丹，將牡丹命為大清國國花。

五十九：有的。

七百四：老佛爺愛珠寶。

五十九：想必如此。

七百四：過世的時候，棺材裡滿是珠寶陪葬，價值連城的夜明珠，含在嘴裡。

五十九：含那個有什麼作用呢？

七百四：可以保持容貌栩栩如生。

五十九：死都死了，含著有個屁用。

七百四：正所謂「掬水月在手，弄花香滿衣」。

五十九：境界很高。

七百四：境界太高，水中月、鏡中花，到頭來都是大夢一場。

五十九：說得是呢。

七百四：民國初年，大軍閥孫殿英炸開了老佛爺的陵寢，拖出她的屍體，鞭屍，百般羞辱。

五十九：珍珠粉白吃了，人奶也白喝了。

七百四：棺材裡的珠寶被洗劫一空。

五十九：那顆夜明珠？

七百四：你果然有注意聽，問到重點了！

五十九：在哪裡？

七百四：不知所蹤。

五十九：啊？

七百四：但是，傳說，在臺灣。

五十九：怎麼這麼巧？

七百四：一點也不巧，古代的國寶，不管是明著運，還是偷著藏，大部分都搞到臺灣來了。

五十九：也對。

七百四：一位尋寶奇女子，帶著家傳的秘密線索，一路找到南投縣竹山鎮溪山路六號。

五十九：藏寶的地址這麼準確？

七百四：但是幅員遼闊。

五十九：這個地址是？

七百四：杉林溪。

五十九：森林遊樂園！

七百四：這位尋寶奇女子「春山多勝事，賞玩夜忘歸」。

五十九：這？

七百四：為了欣賞盛開的牡丹花，誤了最後一班的下山接駁車。

五十九：那怎麼辦？

七百四：那天剛好農曆十五，月亮又大又圓，她索性坐在水池邊賞月。

五十九：挺有雅興。

七百四：想起了「掬水月在手，弄花香滿衣」。

五十九：她境界也很高。

七百四：就看見水池裡浮起了那顆夜明珠！

五十九：找到了！

七百四：第二天天亮，尋寶奇女子就被管理人員找到了。

于良史

當過御史，留在世上幾首好詩，其餘不詳。

春山夜月

春山多勝事　賞玩夜忘歸

掬水月在手　弄花香滿衣

興來無遠近　欲去惜芳菲

南望鳴鐘處　樓臺深翠微

百人一首

（七） 有品的人

徐妙凡

七百四：我是一個有品味的人。

五十九：何以見得呢？

七百四：給你一包綠茶，泡在熱水裡，喝下去。你品嘗到了什麼？

五十九：我品嘗到⋯⋯綠茶。

七百四：由此可見，您是一個沒有品味的人。

五十九：你喝下去，還能品嘗到其他什麼？

七百四：我，品嘗到人生。

五十九：您的悟性太高了！

七百四：一邊啜飲，一邊還朗誦書中詩詞「蟬噪林逾靜，鳥鳴山更幽」。

五十九：有文化。

七百四：彷彿同時聽見了窗外的鳥叫蟲鳴，所以，我，是一個有品味的人。

五十九：好，我服氣。

七百四：我搭公車，一定坐窗邊。我倚著窗，看著外頭繁忙的街道，車水馬龍，頗有一番情調。儘管有人上車要推擠，下車罵司機，在公車行進期間，不僅伸鹹豬手還不讓博愛座。我，只要戴上 airpods，凝視窗外，人間的喧囂便與我無關了。

五十九：確實高明。

七百四：同一句詩又湧現心頭——「蟬噪林逾靜，鳥鳴山更幽」。

七百四：懂，也要能做到。看到老弱婦孺，要禮讓博愛座。喜歡坐在走道座位的人，不要佔用靠窗的座位，讓出來！讓別人也可以坐！

五十九：我覺得你這話有針對性。

七百四：不要以為你戴上耳機，一個人看著窗外風景，就和這個世界絕緣了！把耳機拿下來！

五十九：有這麼霸道的嗎？

七百四：我最近背了一首詩，其中兩句意境很高，請你們跟我一起！

五十九：全車人人都要念？

七百四：來，全體一起！「蟬噪林逾靜，鳥鳴山更幽」！

五十九：意境很高！

七百四：啊啊啊啊！

五十九：有這句嗎？

七百四：誰的鹹豬手？

五十九：意境很明顯！

七百四：我一個人聽著音樂，一個人看著風景，享受著一個人的內心平靜。我，是一個人的人。

五十九：那是。

七百四：我既有品味，也有品格，總和來說，我，是個有品的人。

五十九：您高明。

七百四：然而，我不甘心這麼美好的生命經驗，只專屬於我一個人。

五十九：啊？

七百四：那要怎麼做？

七百四：推廣！

五十九：怎麼推廣？

七百四：上公車，我不再自私地只顧自己，我要向大家宣揚理念。

五十九：啊？

七百四：各位親愛的市民朋友們！我們要做一個有品的人！上車要禮讓，下車要謝謝。

五十九：其實大家都懂。

王籍

因官場不得志
而鬱鬱寡歡，
用扇子遮臉躲避熟人。

入若耶溪

艅艎何泛泛　空水共悠悠
陰霞生遠岫　陽景逐回流
蟬噪林逾靜　鳥鳴山更幽
此地動歸念　長年悲倦遊

（八）我愛周星馳

翁銓偉

七百四：我最喜歡的電視明星，是周星馳。

五十九：等一下！周星馳應該算是「電影明星」吧？

七百四：有線電視頻道，凡是放中文電影的，都有周星馳，某些頻道，甚至天天周星馳。

五十九：這倒是真的。

七百四：曾經有非官方數據，《唐伯虎點秋香》，一年播映超過六十次。就連卡通頻道都是周星馳。

五十九：有嗎？

七百四：《長江七號》。

五十九：唉！

七百四：周星馳大紅，人人看過周星馳電影，卻沒什麼人是在電影院買票看的。

五十九：因為電視會播。

七百四：所以對我來說，周星馳絕對是一位電視明星。

五十九：原來如此。

七百四：隨便講一句他的臺詞，我都能對出下一句。

五十九：（唱）「少林功夫好耶」！

七百四：（唱）「真的好」……

五十九：（唱）「少林功夫棒」！

七百四：（唱）「真的棒」……

五十九：（唱）「我係金剛腿」……

七百四：（唱）「金剛腿」……

五十九：（唱）「你係鐵頭功」……

七百四：（唱）「無敵鐵頭功……」

五十九：「哇歐！哇歐！」等一下！為什麼我不自覺的一直唱《少林足球》？

七百四：因為《少林足球》是登峰造極之作！

五十九：啊？

七百四：周星馳透過這部電影，告訴我們在艱難困苦的環境下，才能考驗出人的堅強意志和情操。

五十九：是所謂「疾風知勁草，板蕩識誠臣」的意思。

七百四：嘿嘿。

五十九：笑什麼？

七百四：我曾經在一所很偏僻的國中代課，我其實是教表演藝術，但也兼著教健康教育。

五十九：國家的幼苗就是這樣被殘害的。

七百四：有一堂國文課，老師臨時請假，我去代課。

五十九：你行嗎？

七百四：那天的進度，就是唐太宗李世民寫的這首〈贈蕭瑀〉。

五十九：哦？

七百四：（唱）「疾風知勁草耶」！

五十九：可以這樣唱？

七百四：（唱）「板蕩識誠臣耶」！你要幫忙「耶」！

五十九：（唱）耶耶耶！

七百四：（唱）「勇夫安識義耶」！

五十九：（唱）耶耶耶！

七百四：（唱）「智者必懷仁耶」！

五十九：（唱）耶耶耶！

七百四：（唱）「你係金剛腿」……

五十九：（唱）誰？

七百四：（唱）「我係鐵頭功」……

五十九：哇歐！哇歐！哇歐！這像話嘛！

七百四：學生的板凳、玻璃瓶就砸上來了！

五十九：也是戲迷！

李世民

開創一個雄偉
時代的天可汗。

贈蕭瑀

疾風知勁草　板蕩識誠臣
勇夫安識義　智者必懷仁

（九）盒中的禮物

徐妙凡

七百四：自古以來，我們稱呼那些過去已發生過的事情，叫作歷史。

五十九：是。

七百四：然而「歷史」這個詞其實用得並不精確。

五十九：怎麼呢？

七百四：歷史，說的其實都是男人的歷史。

五十九：這太偏頗了。

七百四：歷史的英文叫什麼？

五十九：history.

七百四：說清楚點？

五十九：his...tory.

七百四：再說慢點？

五十九：his...story... 啊？

七百四：想不到吧？暗藏了性別不平等的價值觀念。

五十九：以後得多加留意。

七百四：然而，也並非全部的歷史只記載男人的故事。

五十九：那當然。

七百四：自古以來能被歷史記住的女人有兩種。

五十九：願聞其詳。

七百四：第一種女人，拯救了男人，順便拯救了國家。

五十九：那第二種呢？

七百四：第二種女人，害死了男人，順便消滅了國家。

五十九：啊？改朝換代全都是女人搞的？

七百四：一個成功男人的背後都有一個偉大的女人。

五十九：說得正是。

七百四：而一個偉大女人的背後都有著一群失敗的男人。

五十九：有這句嗎？

七百四：武則天，又名武如意、武媚娘。她是中國歷史上唯一的女皇帝。

五十九：她背後失敗的男人是？

七百四：唐太宗李世民和唐高宗李治，父子倆。

五十九：不要亂講，唐太宗可是一代明君，開創了「貞觀之治」。

五十九：此話怎講？

七百四：他的家務事一團亂。

七百四：李世民駕崩，宮中嬪妾，只要是沒生小孩兒的，按照慣例得削髮為尼。武則天就是其中一人。

五十九：沒戲唱了？

七百四：唐太宗死後第二年，武則天懷胎回宮。

五十九：怎麼懷胎的？

七百四：唐太宗當年臥病，武則天服侍在側，邂逅太子

李治，兩人早已暗通款曲。

五十九：唐太宗被自己的兒子給綠了呀！

七百四：李治把武則天給迎回了宮中。武則天準備了一箱大禮物。

五十九：禮物是什麼呢？

七百四：叫四個宮女，抬著個大盒子，把自己裝在裡面……

五十九：棺材呀？

七百四：禮物！懂不懂呀？

五十九：情趣。

七百四：皇上按捺不住，說道「喲！媚娘懷孕了，所以安排個新人獻給朕？」話剛說完，箱子裡傳來哭聲。

五十九：好恐怖呀！

七百四：武媚娘說「不信比來長下淚，開箱驗取石榴裙」。

五十九：作詩了。

七百四：皇上趕忙解釋「朕心裡只有媚娘，哪敢想著別人？只是顧念著龍胎，朕不敢妄為，就怕動了

百人一首

胎氣。」

五十九：懷著身孕，確實不宜尋歡。

七百四：此時，紅豔豔的石榴色裙襬就滑露出了箱外，武媚娘上身只掛著一條紅肚兜，嬌聲說道「皇上，您現在可以驗貨了」。

五十九：這？

七百四：皇上看著媚娘光啷啷的兩條白腿被石榴裙虛掩著，什麼都顧不了了。黑漆墨烏的，皇上的手，摸著武則天微凸的肚子、光溜溜的屁股。

五十九：好色。

七百四：武媚娘說「皇上，您一直摸我腦袋幹什麼」？

五十九：這怎麼會摸錯？

七百四：她剛從廟裡回來，頭髮還來不及長出來。

五十九：是個光頭呀！

武則天

中國歷史上唯一的女皇帝，在位時積極提拔人才。

如意娘

看朱成碧思紛紛　憔悴支離為憶君

不信比來長下淚　開箱驗取石榴裙

（十）佛曰

徐妙凡

七百四：俗話說得好，舉頭三尺有神明。

五十九：確實不能做壞事。

七百四：萬一真做了壞事，趕緊放下屠刀，就能立地成佛。

五十九：話是這樣說的嗎？

七百四：佛曰，只要心中有佛，人人皆能成佛。

五十九：好吧！佛說的算。

七百四：有一天我兌發票，發現自己竟然中了二十萬。

五十九：哇！平常積了陰德才能有此福報！

七百四：我興匆匆到郵局兌獎，結果卻沒領到錢，敗興而歸。

五十九：難道對錯號碼了？

七百四：發票號碼沒對錯，但月份看錯了。我是這一期的發票對中了上一期的開獎號碼。

五十九：福報積得不夠，眼睛業障太重。

七百四：但這個月戶頭只剩下兩千塊了，怎麼辦？

五十九：只能省吃儉用了！

七百四：於是我決定把剩下的兩千元統統拿去買樂透。

五十九：這樣好嗎？

七百四：平常只要有積陰德，就會有福報！試它一把！

五十九：阿彌陀佛，佛祖保佑。

七百四：一張、兩張、三張……

五十九：怎麼樣？

七百四：統統沒中。

五十九：怎麼辦呢？

七百四：我要把家裡供的佛像燒了。

五十九：欸欸欸，不可對佛不敬。

七百四：我媽時常灌輸我一些和佛家思想有關的話。

五十九：怎麼說呢？

七百四：夏天到了，但我們家從來都不需要開冷氣。

五十九：為什麼？

七百四：我媽說「心靜自然涼」。

五十九：其實是為了省電費。

七百四：上高中，想追學校的校花，於是向曾經也身為校花的我媽請益。

五十九：你媽給的建議是？

七百四：「苦海無涯，回頭是岸」。

五十九：如果你不聽勸，硬是想做白日夢呢？

七百四：一切「如夢幻泡影」！

五十九：說得多明白呀！

七百四：但我聽了不高興，向我媽吼道「我是不是親生的呀？哪有人這樣跟自己親兒子說話的？」

五十九：沒禮貌，媽媽生氣了。

七百四：我媽淡淡的回我「是不是親生的？佛曰，不可說」。

五十九：啊？

七百四：我媽從小給我的「佛曰」薰陶，倒是讓我學以致用。

五十九：怎麼說呢。

七百四：在學校，學期末都要大掃除。老師發派工作。

五十九：「你，去掃樹下落葉！」

七百四：可是「菩提本無樹」。

五十九：「廁所鏡子也去擦一擦。」

七百四：「明鏡亦非臺」。

五十九：「你看看自己位置的東西堆成什麼樣？簡直亂七八糟。」

七百四：「本來無一物」。

五十九：「還回嘴，還不趕緊把髒東西清理掉？」

七百四：「何處惹塵埃？」

五十九：你這樣頂嘴老師不氣炸才怪！

七百四：老師氣炸了，於是說「沒禮貌，你是誰家的小孩？」

五十九：你怎麼回答？

七百四：「佛曰不可說。」

五十九：我看老師乾脆直接通報家長。

七百四：我媽速速就到了學校。老師一見到我媽就告狀「你們家小孩動不動就說些莫名其妙的話頂嘴，到底是誰教的？」

五十九：你媽怎麼說？

七百四：「老師莫生氣，佛曰不可說，我也參不透呀！」

慧能

禪宗六祖，一代高僧。

菩提偈

菩提本無樹　明鏡亦非臺

本來無一物　何處惹塵埃

（十一）比鄰若天涯

御天十兵衛

七百四：現代人類生活的必要條件，是陽光、空氣、水以及手機。

五十九：啊？

七百四：應該說得更精準一點，是一支能「上網」的手機。

五十九：對。

七百四：否則會活不下去。

五十九：會失去生存的意志。

七百四：必須能夠提供 Wi-Fi 上網服務的餐廳，就等於是米其林級的餐廳。

五十九：米其林幾星？

七百四：一群飢腸轆轆客人，走進餐廳，坐下來，翻開

菜單，立刻詢問……

五十九：「你們的招牌菜是什麼？」

七百四：「你們的 Wi-Fi 密碼是什麼？」

五十九：這麼想上網？

七百四：人們因為手機和網路的發明，帶來便利，也拉近了彼此的距離。

五十九：的確。

七百四：然而想像一下，古代人傳訊息，透過擊鼓、郵驛、烽火、飛鴿、信號旗等方式，費工耗時，訊息還不一定準確耶！

五十九：怎麼說？

七百四：燃燒中的烽火臺，嘩！一場雨，什麼訊息都沒

了！

五十九：基地臺受天候影響而斷訊。

七百四：飛鴿傳書，飛行途中，被老鷹攔截攻擊，訊息被送到老鷹肚子裡。

五十九：這個叫做「攜碼轉門號」。

七百四：擊鼓傳遞訊息，敲打到一半，鼓棒斷了或鼓破了，就無法傳送資訊。

五十九：欠繳話費，被強制停話了。

七百四：熱戀中的情侶，無論身在何處，不也經常對著手機，擠眉弄眼，隔空傳情，展現愛意。

五十九：非常肉麻。

七百四：老婆也可以輕易掌握老公的行蹤，哪怕是在天涯海角，只要打開視訊，監控周遭環境，確認是否有可疑的小三。

五十九：嗯？

七百四：這就是「天涯若比鄰」。

五十九：非常可怕。

七百四：家人朋友聚餐，大夥聊沒幾句，就低著頭，緊盯螢幕，打卡、直播。

五十九：隨處可見。

七百四：這叫「海內存知己」。

五十九：意思是？

七百四：在海量的訊息中，都時時強調存在感，好叫別人知道自己。

五十九：面對面說話多好呀。

七百四：人們過度使用網路進行溝通，而忽略真實有感情的對話。

五十九：正所謂「只有手機，沒有心機」。

七百四：即便「海內存知己」，恐怕也是「比鄰若天涯」。

五十九：最遙遠的距離就是「心」。

七百四：我最近，和家人、好友聚會，根本不碰手機。

五十九：有自覺。

七百四：不怕得罪人，強迫大家把手機統統收起來。

五十九：用面對面的交談，建立真實的情感。

七百四：我鼓勵大家「說話嘛，不要一直滑手機」。

五十九：您覺悟了。

七百四：我不得不覺悟。

五十九：怎麼說？
七百四：手機掉了。
五十九：嗐！

王勃

驕傲神童，英年早逝。

送杜少府之任蜀川

城闕輔三秦　風煙望五津
與君離別意　同是宦遊人
海內存知己　天涯若比鄰
無為在歧路　兒女共霑巾

十二 倒楣

羅雙

七百四：我跟朋友約著去爬山，鬧鐘忘了調，整個睡過頭。

五十九：怎麼辦？

七百四：倒楣，匆匆忙忙收拾了東西，奔出巷子，遠遠看到我要搭的那一路公車正在慢慢靠站。一提氣，衝！

五十九：危險！

七百四：跑者一個短打，離開本壘，越過早餐店，經過了7-11，跑過了麵店，哎呀小心！有隻小狗闖了進來！牠是一壘手來封殺的嗎？眼看就要撞上了！該怎麼辦！好險！跑者左腿用力一個跳躍，閃了過去！衝過滷味攤、大腸麵線餐車、

夾娃娃店，眼看就要撲向墨包……啪！

五十九：SAFE！

七百四：倒楣，那是車門在我臉前關上的聲音。

五十九：唔！

七百四：坐下一班。到了登山口，卻沒看見我朋友。

五十九：人家等太久，走了。

七百四：趕緊打電話，原來我們約的是下個禮拜。真倒楣！

五十九：你自己記錯。

七百四：我想，來都來了，乾脆先探個路好了。

五十九：也是，總要有點收穫。

七百四：一路上微風徐徐、景色宜人，腳步逐漸沉重，

但內心總有個聲音，鼓勵自己繼續往上爬。

五十九：堅持下去！

七百四：登頂！眼前景色甚是壯觀，遠方的天和地彷彿交融在一起。腳下是一大片山谷，宏偉壯闊。如此風景令我深深感動著，這一刻，我與天地共存。

五十九：辛苦後的果實總是甜美。

七百四：徜徉在大自然的奧妙中，肚子突然一陣翻攪。

五十九：餓了？

七百四：你不知道，我有便秘的老毛病，已經三天沒有了。

五十九：荒郊野外的，忍一忍？

七百四：小路上有個簡陋的、臨時搭建、非常破舊、沒有屋頂的人工搭建物。上面用毛筆，歪歪扭扭寫著「TOILET」。

五十九：為什麼用英文呢？

七百四：服務外國登山客呀！

五十九：這也有國際觀？

七百四：蹲在那兒，對付那坨已經堵在洞口的鐵棍子……

五十九：便秘也太嚴重了。

七百四：突然想起來，荒郊野外的，很合常理。

七百四：往外試著叫幾聲，看看有沒有經過的遊客幫我一把。

五十九：有人嗎？

七百四：倒楣，沒有。

五十九：夠倒楣的。

七百四：我腿已經麻了，抬頭看著飄過的浮雲，難過得大喊。

五十九：喊什麼？

七百四：「前不見古人，後不見來者」。

五十九：這是現實。

七百四：「獨愴然而涕下」！

五十九：這不至於吧？

七百四：「念天地之悠悠」……

五十九：有什麼好哭的？

七百四：我又便秘了。

五十九：倒楣透頂啦！

陳子昂

古文運動先驅，
但懷才不遇，
被冤獄害死。

登幽州臺歌

前不見古人　後不見來者
念天地之悠悠　獨愴然而涕下

十三 四個字

黃小貓

七百四：當年，我第一本小說要出版的時候，決定用朋友平日對我的暱稱，來當自己的筆名。

五十九：這樣會不會太隨便？

七百四：當時我爸就大力反對，他預言，筆名不夠大氣，絕對不會得到諾貝爾文學獎。

五十九：令尊也想太多了。

七百四：他對我期望很高。如今事實非常明顯，爸爸的預言成真了。

五十九：這不需要預言，我也肯定，你不會得諾貝爾文學獎。

七百四：沒有關係，我想起了遠房親戚，「三蘇」、「味道」。

五十九：山蘇的味道確實不賴。吃法也很多。我個人最喜歡的味道還是用麻油熱炒。

七百四：蘇洵、蘇軾、蘇轍，一個爸爸兩個兒子，歷史上被稱為「三蘇」。

五十九：唐宋八大家的「三蘇」。

七百四：蘇味道，唐朝的大臣，有名的文學家。

五十九：也姓蘇。

七百四：宋朝，蘇洵為了聚集當地蘇家勢力，做了祖譜，查了查，發現曾經有蘇味道這個人，當過武則天的宰相，就以這位前輩當自己的源頭了。

五十九：三蘇的祖先呀？

七百四：從今天起，他們統統都是我的遠房親戚，放上族譜！

五十九：等等，跟你有什麼關係？

七百四：我媽姓蘇。

五十九：這會不會太刻意了？

七百四：我要學他，寫出四個字來流芳百世。

五十九：四個字？

七百四：四個字就夠了。蘇味道這個人是誰大家不是很清楚。

五十九：寂寞。

七百四：但是「火樹銀花」四個字卻耳熟能詳。

五十九：放煙火。

七百四：火樹銀花，通常被拿來形容燦爛的燈火。源自蘇味道的詩「火樹銀花合，星橋鐵鎖開」。

五十九：說的是元宵節。

七百四：後來「火樹銀花」直接變成一項民俗表演，掄鐵花。

五十九：什麼是掄鐵花？

七百四：將打鐵時燒紅的鐵塊，用力搥打，濺出火花。

五十九：這表演也太辛苦了。

七百四：到了近代，表演技術進化，變成先用噴槍把鐵籠裡的木炭和灰鐵點燃，燒熔了，再把鐵籠子快速轉動，融化的鐵水，噴灑出來，變成火花，嘩啦，嘩啦，四處飛濺。

五十九：好危險。

七百四：一直到今天，新年都要來這麼一下，「火樹銀花」。

五十九：四個字流傳千年。

七百四：舉凡電影、小說、健康藥丸、燒烤店，都有人把「火樹銀花」拿去當名字。

五十九：用途非常廣泛。

七百四：我的祖先蘇味道地下有知，也該瞑目了。

五十九：你說得對，只要四個字，就夠了。

七百四：沒錯！東西寫得再爛都沒關係！

五十九：東西不可以寫得太爛！

七百四：筆名再差都不要緊……

五十九：筆名也不能太差……

七百四：只要寫出夠猛的四個字，我就出頭天了！你，

百人一首

快點恭喜我！

五十九：恭喜流芳百世，諾貝爾文學獎得主……「蚵仔
麵線」！

七百四：四個字！

五十九：「蚵仔麵線」！

七百四：被你這樣一喊，忽然覺得……

五十九：怎麼樣？

七百四：我還是改個筆名比較好。

五十九：「蚵仔麵線」！

蘇味道

性格阿諛逢迎，
判斷模稜兩可的宰相。

正月十五夜

火樹銀花合　星橋鐵鎖開

暗塵隨馬去　明月逐人來

遊妓皆穠李　行歌盡落梅

金吾不禁夜　玉漏莫相催

（十四）

哪兒有口香糖

林均恩

五十九：你午餐吃什麼？

七百四：烤肉飯加臭豆腐！

五十九：香！

七百四：我吃得是挺香。

五十九：嘴裡一點味兒都沒有

七百四：清新口氣你我更親近，是做人的基本禮儀。

五十九：飯後要刷牙。

七百四：不用這麼麻煩。

五十九：那勤漱口？

七百四：不用漱口。

七百四：用不著！嚼片口香糖。

五十九：好啊！

七百四：口香糖，如果在唐朝發明，歷史就改寫了。

五十九：此話怎講？

七百四：唐朝詩人宋之問，能力好，顏值佳！但是，

五十九：他？

七百四：宋之問什麼都好，就是因為口氣不佳，失去了成為男寵的機會。

五十九：果真只差口香糖。

七百四：宋之問，近體詩定型的代表詩人，可惜早期的作品，都往如男寵般的方向發展去啦。

五十九：文字也講究顏值高，華麗！漂亮！

七百四：被貶謫後的作品，才真讓他名留青史。

五十九：化悲憤為力量。

七百四：其中最有名的就是〈渡漢江〉。

五十九：（吟）渡……漢……江……

七百四：「嶺外音書斷，經冬復立春。」

五十九：貶謫在外，音訊全無，年復一年。

七百四：解釋得很生硬，而且沒有帶出重點。

五十九：什麼重點？

七百四：他是因為「口氣不佳」而離開的，在外面流浪了好幾年。年復一年，自己也不知道好一點沒有。

五十九：口臭的人往往並不自覺。

七百四：後兩句更是深切。「近鄉情更怯，不敢問來人」。

五十九：這？

七百四：你想像一下，江水滔滔……

五十九：風浪大，宋帥哥心裡有些害怕？

七百四：怕什麼？

五十九：擔心物是人非，滄海桑田，既期待又怕受傷害？

七百四：受什麼傷害？

五十九：我……知道？不知道？

七百四：想像一下，正在渡漢江，江水滔滔……

五十九：這已經知道了。

七百四：他在自己船上，對面又來了一條小船……

五十九：從家鄉來的。

七百四：船越來越近……人越來越怕……這就是所謂的「近鄉情怯」。

五十九：到底在怕什麼呢？

七百四：怕萬一張開嘴，跟老鄉一說話，「口氣不佳」，豈不是太糗了！

五十九：隔著江水都聞到了，「口氣」也太大了吧？

七百四：趕緊來片口香糖，輕鬆打開新關係。

五十九：唐朝，哪兒有啊？

宋之問

卑鄙、收賄、
有口臭的美男子。

渡漢江

嶺外音書斷　經冬復歷春
近鄉情更怯　不敢問來人

十五 酒精

金尚東

五十九：我愛喝酒！

七百四：我陪你好好喝！

五十九：你也愛喝？

七百四：當然！我愛喝酒的程度超過你的想像。

五十九：是嗎？

七百四：我酒量好，酒品佳，酒興高，酒膽大，根本就是個酒精！

五十九：酒精！

五十九：幾趴？高粱五十八趴，紹興十八趴，紅酒十三趴，還是啤酒五趴？

七百四：酒精濃度啊？

五十九：那是？

七百四：「精」通酒國世界的酒「精」。

五十九：都成「精」啦！

七百四：無論紅酒、黃酒、白酒、清酒、啤酒、米酒我都能喝，而且千杯不醉。

五十九：酒量好。

七百四：不隨意追酒、不大聲喧嘩、不借酒裝瘋、酒拳搖得優雅，還能吟詩作對。

五十九：酒品佳。

七百四：不管是兩三人小酌、數十人暢飲、千百人豪飲，我都樂在其中，讓大家開開心心。

五十九：酒興高。

七百四：遇到能喝的我乾，遇到會喝的我乾，遇到喝醉的我也乾！

五十九：乾感敢幹……

七百四：說清楚？

五十九：我「乾」。

七百四：對！我乾。

五十九：果然有酒膽。

七百四：這樣的酒膽還不算勇猛，我正不斷超越我的酒膽。

五十九：怎麼超越？

七百四：喝完之後，照樣開車上路。

五十九：喂！喝酒不開車、開車不喝酒。

七百四：嗯！就算我不撞人，別人也會撞我。

五十九：保險公司不理賠。

七百四：對！因為酒測值太高了，保險公司不會賠。

五十九：是啊！我被攔下來酒測，還有詩為證。

七百四：哎！喝酒開車太危險啦！

五十九：哪一首？

七百四：「葡萄美酒夜光杯」……

五十九：你喝了太多的紅酒。

七百四：「欲飲琵琶馬上催」……

五十九：催什麼？

七百四：吹酒測器。

五十九：嗒！酒測值超標。

七百四：「醉臥沙場君莫笑，古來征戰幾人回」。

五十九：醉到不省人事，直接帶回警察局，以公共危險罪起訴！

七百四：不！我沒去警察局。

五十九：去了哪裡？

七百四：直接皮鞭伺候！

五十九：在新加坡呀？有鞭刑！

七百四：更慘，回我家。

五十九：誰用鞭子抽你？

七百四：我媽。

五十九：活該！伯母打得好！

王翰

家境富裕，豪邁不羈，
擁有私人戲班子。

涼州詞

葡萄美酒夜光杯　欲飲琵琶馬上催

醉臥沙場君莫笑　古來征戰幾人回

（十六）黃鶴來去

陳禹心

七百四：古人是不是跟鳥類有仇？

五十九：怎麼說？

七百四：落湯雞、呆頭鵝、醜小鴨、菜鳥。你看看，怎麼狼狽的、笨的、醜的、遲鈍的全都和鳥有關係。

五十九：真過分。

七百四：針對雞的更多了，雞鳴狗盜、雞毛蒜皮、雞皮疙瘩、禽流感。

五十九：禽流感不算是針對雞，是事實啊。

七百四：鶴立雞群。

五十九：那也只能說，鶴比雞高太多了。

七百四：我曾經去過赫赫有名的黃鶴樓。

五十九：壯觀。

七百四：古典詩詞當中，倒是有不少和鶴有關的詩句。

五十九：鶴好呀，仙人的坐騎，也是長壽的象徵。

七百四：黃鶴樓所在地點，原本只是一座小酒館。

五十九：哦？

七百四：從前，有一位衣衫襤褸的老人，他常常到酒館喝酒。有一天，老人跟酒館主人說，不好意思，我得離開了，但還是沒錢付帳。

五十九：可以報警了。

七百四：我送你一個禮物抵帳。老人拿了桌上剝剩的橘子皮，在白色的牆面上畫了一隻黃色的鶴。拍拍手，吹口哨，黃鶴就從牆上飄下來，翩翩起

舞，老闆都看傻了。

五十九：我也傻了。

七百四：老人揮了揮手，就消失了。

五十九：鬧鬼呀？

七百四：許多客人慕名而來，老闆也學會了，拍拍手，吹口哨，黃鶴就從牆上飄下來，一邊欣賞這隻神奇的黃鶴，生意好得不得了，賺了很多很多錢。

五十九：這下發了。

七百四：三年後，那個老人再次回到酒樓，拍拍手，黃鶴從牆上飄下來，老人騎著這隻鶴，起飛，消失在天際。

五十九：錢也飛了。

七百四：老闆心有所悟，為了紀念這件事，就在酒樓的原地，興建了黃鶴樓。

五十九：這麼來的。

七百四：這個淒美飄逸的故事。崔顥寫成了詩，「昔人已乘黃鶴去，此地空餘黃鶴樓。黃鶴一去不復返，白雲千載空悠悠。」

五十九：話說，鳳凰不論在東西方都是神聖的鳥，眼淚還可以治療毒蛇咬傷的傷口。

七百四：怎麼會扯到鳳凰？

五十九：《哈利波特》第二集《消失的密室》，鄧不利多的鳳凰佛客使，燃燒成灰燼，又在灰燼中重啟新生，咻地飛進密室，噴了幾滴淚在毒蛇咬破的肩膀上，救了哈利波特。

七百四：所以？

五十九：後來鄧不利多死掉了，佛克使在長空中哀鳴，孤單的飛走了。

七百四：也很淒美。

五十九：詩仙李白，為此寫下了名句「鳳凰臺上鳳凰遊，鳳去臺空江自流。」

七百四：李白是為這個寫的呀？你別鬧了！

崔顥

嗜酒好賭，好色無度，
多次休妻另娶美人。

黃鶴樓

昔人已乘黃鶴去　此地空餘黃鶴樓
黃鶴一去不復返　白雲千載空悠悠
晴川歷歷漢陽樹　芳草萋萋鸚鵡洲
日暮鄉關何處是　煙波江上使人愁

百人一首

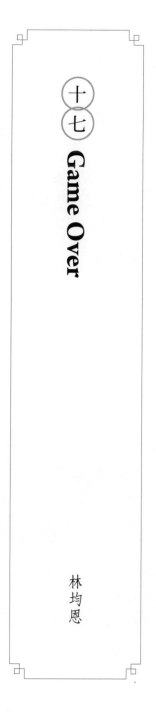

（十七）Game Over

林均恩

七百四：現代生活，每人至少一支手機。

五十九：對。

七百四：我媽喜歡追劇，我爸喜歡打怪。

五十九：您呢？

七百四：我，喜歡讀書。

五十九：你沒有手機？

七百四：我在手機上讀書。

五十九：也行。

七百四：宮廷古裝戲蓬勃發展。

五十九：你媽愛看。

七百四：帶動手機遊戲推陳出新。

五十九：啊？

七百四：你爸能在線上當皇上。

七百四：我則是讀古詩。

五十九：哦？

七百四：有一年中秋節，我們家庭聚餐。

五十九：家人團聚。

七百四：聚在一起滑手機。

五十九：經常可見的畫面。

七百四：我提議，家人聚在一起不容易，不可以只滑手機。

五十九：對，手機放下，要說話。

七百四：可以邊滑邊說。

五十九：啊？

七百四：我說「海上生明月，天涯共此時」。

五十九：中秋節，很應景。

七百四：我媽回答「小主，您一個人，晚上看著圓月更顯寂寞」。

五十九：劇中臺詞啊？

七百四：我爸接話「選邊站最重要，要選對邊就困難啦」。

五十九：你媽怎麼回？

七百四：「皇上，您也在看著同一顆月亮嗎？」

五十九：從地球上來說，必定是同一顆月亮。

七百四：「第二關要選搭檔，選對富貴，選錯砍頭」。

五十九：你爸已經破關啦？

七百四：我又說「情人怨遙夜，竟夕起相思」。

五十九：還都相關，啊？

七百四：「滅燭憐光滿，披衣覺露滋」。

五十九：你媽？

七百四：「因為月亮夠亮，我把燈火滅了。然而您可曾憐惜，臣妾心情不好，連身子也弱了，披著外衣，還覺得冷……」

五十九：你爸？

七百四：「靠！走錯邊了！生命力直接降到剩下百分之三十！」

五十九：緊張！劇情和遊戲都進入高潮了！

七百四：所以你看，小小一支手機，可以滿足不同的人的不同需要。

五十九：拉近了各種資訊，但是卻不知不覺拉遠了人的距離。

七百四：中秋節，家庭聚餐，一人一支手機，我讀書，我媽看劇，我爸打遊戲。

五十九：各取所需，也是幸福。

七百四：連續劇最後一集！遊戲最後一關！詩詞最後一句！

五十九：關鍵的一刻來臨了！

七百四：「不堪盈手贈，還寢夢佳期」。

五十九：劇情的結局是？

七百四：「既然，我將我的性命與愛，都已經雙手奉上，仍然得不到眷顧，我也只能選擇長眠了」……

五十九：悲劇收場啊？

七百四：我爸最沮喪。

五十九：什麼家庭呀？

七百四：「幹！Game Over 啦！好去睏啦！」

五十九：怎麼呢？

張九齡

剛正宰相，

善辨忠奸，

預見「安史之亂」。

望月懷遠

海上生明月　天涯共此時

情人怨遙夜　竟夕起相思

滅燭憐光滿　披衣覺露滋

不堪盈手贈　還寢夢佳期

十八 白先生

巫明如

七百四：歌仔戲，可以說是臺灣最具代表性的傳統文化。

五十九：那是。

七百四：每到迎神、送神的大日子，村子裡的大廟都會請戲班子，一家大小一人端一張小板凳，一屁股坐下就能看戲。

五十九：熱熱鬧鬧，多有趣。

七百四：話說光緒年間，有一個美國商人 Charlie，在臺灣下船，一待就是六年，就是為了能隨時看到歌仔戲。

五十九：他是為了聽戲才當兵的呀？

七百四：Charlie 常常到永樂座看戲，鳳龍社頭牌旦角，

「李百合」的一曲〈閨怨〉唱得極好。

五十九：哦？

七百四：話說這個 Charlie 的老婆也愛聽戲，可惜死得早，但是他們還有個小兒子，他一有空就拉著孩子的手到戲臺下聽戲。

五十九：他們都是戲粉。

七百四：牛肉細粉呀？

五十九：呃……戲迷。

七百四：Charlie 愛上了旦角百合，他寫信，百合也回信，兩人曖昧傳情了好一陣子。

五十九：太好了，趕緊娶回家，也能讓孩子有個娘。

七百四：不過這個百合，說來也怪，每回唱完戲就卸

妝，默默地離去。三個月過去了，Charlie 從沒親眼見過卸了妝的百合。

五十九：藝人不敢素顏。

七百四：啊？

五十九：她不敢以真面目示人。

七百四：Charlie 每次到後臺去想要找到百合，總是錯過。只見百合留下一封信、一朵百合花，信封上寫著「To Charlie」。

五十九：有古怪。

七百四：馬關條約，臺灣割讓給日本，民眾們情緒都相當憤恨不平，臺灣的局勢變得相當不穩，有個情緒失控的愛國青年，偷偷將外國人 Charlie 的馬車車軸給弄壞。

五十九：年少輕狂嘛，小事。

七百四：小事？

七百四：小事，惡作劇而已。

七百四：小小的惡作劇，誰曉得，竟成了悲劇。

五十九：怎麼了？

七百四：Charlie 駕車，車輪掉了，跌進大水溝，死了。

五十九：怎麼會這樣？愛國青年竟會變成間接殺人的兇手？

七百四：Charlie 這一走，他那孩子變成了孤兒。

五十九：那怎麼辦？

七百四：Charlie 死後不久，出現了一個姓白的男子，領養了這個孩子。

五十九：世上還是有好心人。

七百四：孩子失了父親，本是無依無靠，哭得很傷心。

五十九：讓人看了心疼。

七百四：說來也奇怪，這個白先生，抱著這個金髮碧眼的孩子，唱了首歌給孩子聽，孩子就不哭了。

五十九：唱了什麼歌？

七百四：（唱）「閨中少婦不知愁，春日凝妝上翠樓，忽見陌頭楊柳色，悔教夫婿覓封侯。」

五十九：這不就是百合的名曲，〈閨怨〉？

七百四：正是。

五十九：這怎麼回事？這位白先生究竟何許人？

七百四：說得這麼清楚，你還不明白？

五十九：我該明白什麼？

七百四：「百」字頭上少一橫，就念作「白」。

五十九：那一橫跑哪兒去了？

七百四：槓到你眼睛上了。

五十九：為什麼？

七百四：因為你「自目」。

五十九：啊？

王昌齡

最懂女人心理。
多次被貶官，
死於政治仇殺。

閨怨

閨中少婦不知愁　春日凝妝上翠樓
忽見陌頭楊柳色　悔教夫婿覓封侯

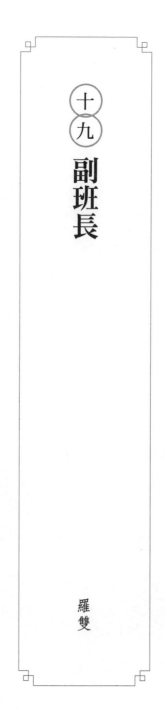

十九 副班長

羅雙

七百四：我國中時代，品學兼優。

五十九：哦？

七百四：我是班長兼模範生。

五十九：少年得志。

七百四：在學校可說是呼風喚雨。

五十九：人生達到了高峰。

七百四：來了一個轉學生。

五十九：新同學。

七百四：新同學據說在前一個學校被霸凌，我得出馬了。

五十九：模範生要幫幫人家。

七百四：我領他認識校園。

五十九：好。

七百四：跟各科老師一一打了招呼，課後幫忙追一追學習進度。

五十九：人真好。

七百四：教會他，跟福利社阿姨撒嬌賣萌，就可以多拿一瓶養樂多。

五十九：人超好。

七百四：上廁所都手拉著手帶他一起去。

五十九：不需要那麼好！

七百四：為了讓他更融入，班長我，提議讓他當副班長。

五十九：本來沒有副班長。

七百四：我呼風喚雨，叫他滾。

五十九：啊？

七百四：請他讓賢。馬上開始！第二天，副班長領隊！大家去開朝會。

五十九：上任了。

七百四：副班長！跟大家收通知單回條。

五十九：很忙。

七百四：副班長！教務處抽查習作簿。

五十九：很忙。

七百四：副班長！開校慶會議。

五十九：很忙。

七百四：有夠忙。請問？你這位班長都在幹嘛？

五十九：我無為而治，閉目養神。

七百四：這會不會太過分了？

五十九：正所謂「春眠不覺曉」。

七百四：只管睡呀？

五十九：就這麼睡了一個禮拜，導師找我。

七百四：怎麼了？

五十九：之前該收的通知單回條，少了一大半。

七百四：怎麼會？

七百四：教務處找我，說上禮拜該抽查的作業，只剩我們班還沒交。

五十九：怎麼會這樣？

七百四：全校各班班長都在找我，說校慶分配工作，我們班都沒有。

五十九：怎麼會這樣？

七百四：全校嘰嘰喳喳，「處處聞啼鳥」。

五十九：怎麼辦？

七百四：不能慌亂！我是班長，我是模範生，我仔細思索一下來龍去脈。

五十九：有什麼發現呢？

七百四：所有問題的交集就是……副班長！

五十九：我覺得問題在班長。

七百四：趕緊找他！沒來上學？

五十九：沒關係，您呼風喚雨，一樣解決問題。

七百四：我是「夜來風雨聲」，每天忙到半夜，補做之前的工作，把同學都得罪光了。

五十九：「花落知多少」。

七百四：副班長一個禮拜都沒來上學？

五十九：怎麼了呢？

七百四：又轉學了。

五十九：啊？

七百四：理由是「不堪被班長霸凌」。

五十九：你害的呀？

孟浩然

暢行天下的旅行家，
飲酒誤事，
也因過度縱酒而死。

春曉

春眠不覺曉　處處聞啼鳥
夜來風雨聲　花落知多少

二十 何必登樓

陳英樓

七百四：「白日依山盡」。

五十九：「黃河入海流」。

七百四：「欲窮千里目」。

五十九：「更上一層樓」。這首連小學生都會背。

七百四：會背歸會背，可小學生卻不一定認同。

五十九：登高望遠，有什麼需要認同的？

七百四：登高確實可以望遠。但現在，望遠卻不一定需要登高了。

五十九：意思是？

七百四：小學生坐在課堂上，桌上有什麼？

五十九：課本。

七百四：錯，手機。

五十九：手機，能取代老師嗎？

七百四：手機不能取代老師，但手機卻可能取代課本。

五十九：不行吧！

七百四：怎麼不行？就說這篇〈登鸛雀樓〉，如果在網路上，具備超連結功能，能將更多相關資料帶到學生面前。

五十九：例如？

七百四：不但能從網路地圖上近距離觀察鸛雀樓，可以坐在教室裡，從王之渙的視角看出去，看夕陽在山邊照耀，黃河在腳下滾滾流，重現出這首詩誕生的現場。您想想，這不過癮嗎？

五十九：是很震撼。

七百四：所以，望遠也不必登高了。

五十九：我要問你一個經典的問題。

七百四：請。

五十九：小朋友拿到手機，是先讀書？還是先連線遊戲？

七百四：您不玩遊戲嗎？

五十九：當然玩。

七百四：那為什麼小朋友不能玩？

五十九：應該從小就禁止孩子玩遊戲。

七百四：不對！把課程都做成遊戲！這樣人人都好學了！

五十九：觀念太前衛了，沒人敢做。

七百四：您太低估科技了。

五十九：您太高估人性了，您的狂想，用意很好，但難以執行。

七百四：我不信！我要試一試！

五十九：您請。

七百四：「欲窮千里目，更上一層樓」。

五十九：怎麼處理？

七百四：隔壁樓女生班，有個妹很正。

五十九：所以？

七百四：想要看清楚，於是我更上一層樓！

五十九：真的上樓？

七百四：無人機，飛更高，鏡頭推進！

五十九：上課時候飛無人機？

七百四：看見了！看見了！

五十九：看見了？

七百四：看見女生班了！看見一個大胸妹了！鏡頭往上往上……

五十九：正妹！正妹！

七百四：他們班導師，長得像美環。

五十九：歪樓了！

王之渙

才高氣盛，
豪放不羈，
擊劍悲歌。

登鸛雀樓

白日依山盡　黃河入海流

欲窮千里目　更上一層樓

二一 因為年輕

徐妙凡

七百四：現在的臺灣年輕人，用一個字形容，「苦」。

五十九：怎麼說？

七百四：我，從小住在偏鄉。但我很早慧，知道自己長大後一定要到都市生活，因為年輕，需要見見世面。

五十九：有志氣！

七百四：高中考到了第一志願。來到大城市，見到了大廈高樓、繁華的商圈，因為年輕，玩得不亦樂乎。

五十九：玩之餘，千萬別荒廢讀書。

七百四：結果玩得太開心了，考大學時，考不上國立大學。

五十九：私立的學費貴很多。

七百四：但是，因為年輕，需要去見見世面。留在大城市，念私立大學。見到了更高的大廈高樓、更繁華的商圈，因為年輕，玩得不亦樂乎。

五十九：玩之餘，千萬別荒廢讀書。

七百四：大都市裡，玩的地方多，工作機會也多。我蹺了許多課，卻賺了許多錢，玩了許多地方，剩下的錢還夠付學費呢！

五十九：你根本不上學，付學費幹嘛？

七百四：畢業後，決定發揮在大學四年所學的專業。

五十九：敢問您的專業是？

七百四：打工。

五十九：還打工呀？

七百四：因為年輕，需要見見世面。大學時打工賺的錢，讓我把整個世界的一大半都玩遍了。

五十九：玩夠了吧？

七百四：但世界的另一半我還沒見過。

五十九：哪一半？

七百四：南半球。

五十九：啊？

七百四：因為年輕，到澳洲打工，見見世面。不僅能培養專業，還能到澳洲打工賺錢。有個朋友到澳洲打工了幾年，回臺北直接買了一間小套房呢！

五十九：敢問您在澳洲的專業是？

七百四：給乳牛擠奶奶、幫羊咩咩剃毛。在澳洲待了幾年，因為年輕，中途還順道去冰島看極光、荷蘭看風車，見了世面。

五十九：順道？冰島、荷蘭在南半球嗎？

七百四：走遍全世界，我買張機票，回到臺灣。

五十九：先在臺北買間套房再說！

七百四：錢都拿去見世面了，「少小離家老大回」，回偏鄉老家，找爸媽蹭飯去！

五十九：真有出息！

七百四：我有個遠房親戚，堪稱人生勝利組，是成功典範。

五十九：怎麼說？

七百四：他臺大畢業，再進科技公司當工程師。只是因為工作太忙，把婚姻大事都耽誤了。

五十九：成功人士都是要有所犧牲的。

七百四：直到今年過年，總算見到他的廬山真面目。

五十九：甚是難得！

七百四：他雖然離家北上工作多年，頭髮都花白了，但一開口講話，濃濃的南部腔還是改不掉。欸！見了面，還不打招呼？

五十九：所謂「鄉音無改鬢毛衰」。

七百四：由於頭髮都花白了，我們幾個小孩一開始居然沒認出他來！

五十九：「兒童相見不相識」了！

七百四：我們真是失禮，開口就「笑問客從何處來？」

五十九：自己的親戚長輩都不認得了！

七百四：我機伶，看到他雖然頭髮花白，但身體依然健朗，於是就開口搭話，「阿伯保養得真好，看不出年紀！」

五十九：阿伯聽了也就開心了！

七百四：「什麼阿伯？我是你表哥，因為年輕，今年剛滿二十八！」

賀知章

回鄉偶書

少小離家老大回 鄉音無改鬢毛衰

兒童相見不相識 笑問客從何處來

曠達幽默，提攜後進的狀元郎。

二二 遇見李白

古辛

七百四：「人生得意須盡歡，莫使金樽空對月。」

五十九：這是詩仙李白的〈將進酒〉。

七百四：也是我個人非常喜歡的兩句。

五十九：對，很多愛掉書袋的人也就只記得這麼兩句。

七百四：我阿祖小的時候，每天就在北新庄一帶的小山坡上……

五十九：和父老鄉親們吟詩作對，以河洛雅音朗誦古典詩詞！

七百四：……放牛。

五十九：放牛啊？

七百四：放牛。

五十九：……他？

七百四：對，我的高祖父……

五十九：他？

七百四：對，我的阿公的阿公，你的祖太。

五十九：那就是你阿公的阿公，你的祖太。

七百四：但是，他的爸爸……

五十九：標準的牧童。

七百四：也放牛。

五十九：你們家祖傳是放牛的？

七百四：我們是書香世家，但是布衣寒士，為了生活，必須放牛。

五十九：造化弄人。

七百四：很多讀書人，也是因為造化弄人，一生不得志。原本投身官場的目的，是經世濟民，萬沒

七百四：我阿祖小時候黑黑瘦瘦，一雙大腳丫，一顆大光頭。

想到，因為寫詩的才情高，硬是被皇帝留在身邊，做翰林院大學士。

五十九：這在說誰呀？

七百四：所謂大學士只是官銜，其實就是寫歌詞，供皇室消遣娛樂的弄臣。

五十九：如此卑微？

七百四：原本任俠好義，瀟灑浪漫，盼望行遍天下，為萬民服務。

五十九：胸懷大志。

七百四：卻一直憋在皇宮裡，他的心情很鬱悶。

五十九：壯志難酬啊。

七百四：所以平時不管有事沒事，就愛喝他個五斗三斤。

五十九：很能喝，而且一直在喝。

七百四：再也待不住了，總算蒙君恩恤，賜金放還。終於開始了往後逍遙的生活，浪跡天涯，找不到酒伴的時候，就和月亮還有自己的影子喝酒。

五十九：「對影成三人」……這算不算精神分裂呀？

七百四：其實他有固定的酒友，譬如在詩中所提到的，「岑夫子，丹丘生」。

五十九：請佛祖，湯鞋轆。

七百四：胡說什麼！

五十九：岑夫子，丹丘生。

七百四：三個人經常聚在一起，一直灌酒！

五十九：「將進酒，杯莫停」。

七百四：我阿祖有一天放牛，回來太晚，天都黑了，半路碰到一個醉漢。

五十九：「與君歌一曲」。

七百四：走路歪歪斜斜，邊走還邊唱。

五十九：啊？

七百四：看到眼前，這個黑黑瘦瘦，一雙大腳丫，一顆大光頭的牧童……

五十九：你阿祖。

七百四：醉漢指著牛，說「烹羊宰牛且為樂，會須一飲三百杯」。

五十九：想宰牛啊？

七百四：我阿祖很生氣，舉起藤條抽他！

五十九：抽他！

七百四：醉漢只閃躲，面帶微笑，向天空招招手，半空中飄下來一隻大鯨魚。

五十九：飄下一隻……什麼？

———

七百四：騎上鯨魚，飄然而去……

五十九：你阿祖遇到誰了？

李白

妙筆生花，
騎鯨而去的仙人。

將進酒

君不見　黃河之水天上來　奔流到海不復回
君不見　高堂明鏡悲白髮　朝如青絲暮成雪
人生得意須盡歡　莫使金樽空對月
天生我材必有用　千金散盡還復來
烹羊宰牛且為樂　會須一飲三百杯
岑夫子　丹丘生　將進酒　杯莫停
與君歌一曲　請君為我傾耳聽
鐘鼓饌玉不足貴　但願長醉不願醒
古來聖賢皆寂寞　惟有飲者留其名
陳王昔時宴平樂　斗酒十千恣歡謔
主人何為言少錢　徑須沽取對君酌
五花馬　千金裘　呼兒將出換美酒　與爾同銷萬古愁

二二三 下次

羅雙

七百四：每個人，都必將一死。

五十九：怎麼一死就死呀？

七百四：就看我們用什麼態度，迎接死亡。

五十九：說這個不吉利。

七百四：有些人臨終前掛念自己的父母。

五十九：真要繼續啊？

七百四：怎麼？你認為自己永遠不會死啊？

五十九：我認為可以說點愉快的。

七百四：死有什麼不愉快？死了，一了百了，永遠解脫了！

五十九：也有道理。

七百四：能夠輕鬆自在地談論死亡，是修養。

五十九：好吧，您說。

七百四：有些人放不下還沒長大的孩子。

五十九：操心哪。

七百四：有些人放不下可能移情別戀的情人。

五十九：煩心哪。

七百四：有些人放不下家裡的貓。

五十九：奴才心呀。

七百四：有些人純粹恨哪！

五十九：放下吧，愛恨不及來世。

七百四：生前省吃儉用，存了好多錢哪！

五十九：那太可恨了！

七百四：有些人背了一屁股債。

五十九：那算賺到了。

七百四：有些人死在家裡床上。

五十九：安然自在。

七百四：有些人死在醫院床上。

五十九：有人照顧。

七百四：有些人死在國外旅館的床上。

五十九：這……異國情調？

七百四：有些人死在小三床上。

五十九：精盡而亡？

七百四：前幾天參加一位長輩的葬禮。

五十九：怪不得感觸良多。

七百四：他有個習慣，每天醒來 one shot。

五十九：愛喝咖啡？

七百四：酒！

五十九：一早就來啊？

七百四：倒也不是，他是老闆，晚睡晚起，中午才醒，用清酒漱漱口。進辦公室一杯雪莉酒，午飯配琴酒，下午點心司康搭啤酒，晚上跟朋友吃牛排，威士忌或白蘭地。睡前再來點紅酒，幫助

促進血液循環。

五十九：這位長輩該不會是喝死的吧？

七百四：人家八十九歲，壽終正寢，沒禮貌。

五十九：抱歉抱歉。

七百四：走了可惜。

五十九：可惜什麼呢？

七百四：我跟他算是忘年之交，上次約好了去他家喝一杯，幾次約，都不湊巧，總是說「下次吧、下次吧」。沒想到，沒有下次了。

五十九：錯過了。

七百四：「勸君更進一杯酒，西出陽關無故人」。

五十九：下次得到西方極樂世界，見面再喝了。

七百四：我們倆喝一杯吧。

五十九：下次、下次……別別別！這次！這次！

王維

半官半隱，鰥居三十年
不續弦的痴情丈夫。

渭城曲

渭城朝雨浥輕塵　客舍青青柳色新
勸君更盡一杯酒　西出陽關無故人

陳英樓

七百四：「國破山河在，城春草木深」。

五十九：想起杜甫來了。

七百四：想起我們鄰居來了。

五十九：鄰居？

七百四：我們家住在老國宅社區，破破爛爛。

五十九：老社區。

七百四：鄰居王叔叔，大名叫王山河，退休了，經常在院子裡晃蕩。

五十九：「國破山河在」。

七百四：社區庭院沒人管，草都長長了。

五十九：「城春草木深」。

七百四：王叔叔這麼大年紀了，還不能為自己的情緒負責。

五十九：怎麼說？

七百四：心情不好，拿院子裡的花草、小動物出氣。

五十九：啊？

七百四：用棍子把花打爛，用石頭丟小鳥。

五十九：心理有問題。

七百四：「感時花濺淚，恨別鳥驚心」。

五十九：他到底是為了什麼？

七百四：為了他老婆，喜歡管閒事。

五十九：歐巴桑，難免。

七百四：這個歐巴桑喜歡逗小孩，院子裡遇到鄰居小孩，都喜歡逗逗弄弄。

五十九：那也沒什麼。

七百四：看到小孩摔跤了。

五十九：很平常，扶起來拍拍，不哭不哭。

七百四：這個歐巴桑，總是很誇張的打地板，說「地板壞壞！地板壞壞！」

五十九：這樣的大人不少。

七百四：小孩跌倒了，他會認為是自己的問題嗎？

五十九：肯定不會。

七百四：無辜的地板從頭到尾根本沒動過，大人卻說「地板壞壞」，小孩的心態從此扭曲了。

五十九：認定錯都在別人，自己不用負責。

七百四：王叔叔對這個不以為然，就講了他老婆兩句。

五十九：這也沒什麼吧。

七百四：經常聽見他們家有敲擊聲、碎裂聲、刀劍鏗鏘聲、哭喊嘶嚎聲。

五十九：出人命啦？

七百四：「烽火連三月」。

五十九：鬧了這麼久。

七百四：王叔叔寫信道歉，還附帶給了老婆額外零用錢

一萬塊。

五十九：好，「家書抵萬金」。

七百四：王叔叔走到院子裡，點了根菸，嘴上咕咕噥噥，打花、嚇鳥。

五十九：這人確實有病。

七百四：王叔叔剛好看到那個小孩，又在院裡跑來跑去。

五十九：摔跤的小孩。

七百四：父母剛好不在身旁，於是在小孩經過的時候，偷偷伸出腳……

五十九：太缺德了！

七百四：小孩「叭唧」！跌了個狗吃屎！爬起來放聲大哭。

五十九：這下完蛋了。

七百四：媽媽趕過來，「起來拍拍，不哭不哭」。

五十九：小孩摔跤沒什麼。

七百四：王叔叔抽著菸，抓抓腦袋，完全一副不關他事的表情。

五十九：叫他老婆來修理他！

七百四：小孩兒一直說「地板壞壞！地板壞壞！」

五十九：認知扭曲了。

七百四：王叔叔更得意，繼續抽菸，繼續抓頭。

五十九：「白頭搔更短，渾欲不勝簪」。

七百四：沒這句。

五十九：為什麼？

七百四：頭髮被老婆拔光了。

五十九：嗐。

杜甫

漂泊天涯，
貧病交加，
死因引發千年議論。

春望

國破山河在　城春草木深　感時花濺淚　恨別鳥驚心

烽火連三月　家書抵萬金　白頭搔更　渾欲不勝簪

百人一首

二五 女人辛苦

羅雙

七百四：女人一生很辛苦。

五十九：是，生兒育女責任重大，非常辛苦。

七百四：女人每個月都很辛苦。

五十九：是，那幾天不太方便。

七百四：女人每天都很辛苦。

五十九：是，注意形象、注意儀態。

七百四：女人每天早上都很辛苦。

五十九：是，每天……早上都……

七百四：每天早上一起床，閉目凝神，氣沉丹田。待等天時地利人和，心靈完全沉澱後，雙目「唰」地睜開，手這麼猛然一揮！

五十九：怎麼樣？

七百四：化妝品一字排開。

五十九：這是要打仗啊？

七百四：這就是一場戰爭。

五十九：那麼嚴重？

七百四：按先後順序，保濕、隔離、防曬必須做好。

五十九：辛苦。

七百四：痘痘痘疤黑眼圈，遮瑕膏與外圍肌膚顏色必須輕拍至均勻自然。

五十九：很辛苦。

七百四：眉筆成四十五度角，小心一筆一筆洇染，眼影深色淺色務必仔細勻開，腮紅淺淺打，千萬別一股腦往臉上拍。

五十九：這也太辛苦了。

七百四：累了一天，回到家……

五十九：可以睡覺了。

七百四：卸妝，還得保養！匆匆睡一覺，隔天早上，整個輪迴從頭開始。

五十九：這樣累不死自己啊。

七百四：有個人透視一切，清楚記錄下女人生活細節。

五十九：誰？

七百四：寫〈楓橋夜泊〉的詩人張繼。

五十九：怎麼回事？

七百四：「安史之亂」，逃難到南方。

五十九：喲。

七百四：他帶著老婆，住在船上。

五十九：帶著簡單的家當。

七百四：絕大部分是老婆的化妝品。

五十九：逃難就別那麼講究了吧？

七百四：唐朝有文化，逃難，女人也得講究。

五十九：是呀。

七百四：「月落烏啼霜滿天」。

五十九：嗯？

七百四：晚上，後半夜了，月亮都沈下去了，早起的烏鴉呱呱叫，她還在分辨是先抹乳液？還是先抹隔離霜？

五十九：是那個「霜」啊？

七百四：「江楓漁火對愁眠」。

五十九：這？

七百四：逃難，火氣大，痘痘冒到遮瑕膏遮不住，憂愁得睡不著覺。

五十九：不是吧！

七百四：「姑蘇城外寒山寺」。

五十九：顛沛流離，臨時住在蘇州城外的小船上。

七百四：「夜半鐘聲到客船」。

五十九：寒山寺的夜半鐘聲……怎麼樣？

七百四：時間到！

五十九：幹什麼？

七百四：敷面膜！

五十九：嘻！

張繼

人生困窘不安，
以一首詩揚名後世。

楓橋夜泊

月落烏啼霜滿天　江楓漁火對愁眠

姑蘇城外寒山寺　夜半鐘聲到客船

二六 電動小馬

馮翊綱

七百四：我喜歡逛夜市。

五十九：夜市好玩。

七百四：好吃好喝好玩好買。

五十九：對。

七百四：好迷路。

五十九：啊？

七百四：人擠人，一個不小心，小孩兒就會和大人失散。

五十九：沒那麼誇張吧？

七百四：我小時候就在夜市走丟過。

五十九：一定很害怕。

七百四：也沒有，我家附近夜市不大，擠來擠去，也都是自己鄰居。

五十九：都是熟人。

七百四：越逛心裡越難過。

五十九：想媽媽？

七百四：不，看見別人手上都有吃的，我沒有。

五十九：為這個難過呀？

七百四：好比那首詩。

五十九：哪一首？

七百四：「故園東望路漫漫」。

五十九：家在哪兒？找不著了？

七百四：「雙袖龍鍾淚不乾」。

五十九：嚇哭啦？

七百四：「馬上相逢無紙筆」。

五十九：哪兒來的馬？

七百四：夜市裡有電動小馬，前一個小朋友不坐了，馬自己還在搖，我坐上去。

五十九：撿剩下的。

七百四：「憑君傳語報平安」。

五十九：這？

七百四：現在的小孩兒不一樣了。

五十九：機伶。

七百四：騎在馬上，放聲大哭，我媽就發現我了。

五十九：真沒出息呀！

七百四：那天在夜市，又是人擠人。我逛著逛著，看到電動小馬，跟我小時候騎過的很像。

五十九：回憶起童年往事了。

七百四：一看這個人潮，不知有多少兒童，在今晚要被迫與心愛的父母分離。

五十九：您多慮了。

七百四：「故園東望路漫漫，雙袖龍鍾淚不乾」。

五十九：又想起同一首詩了。

七百四：正在感慨，一個看上去四五歲的小女生，拉拉我的褲腿兒，指指電動小馬。

五十九：什麼意思？

七百四：我自然而然地，就把她抱上了馬。

五十九：您很通人情。

七百四：她指一指投幣孔。

五十九：你就？

七百四：把你當工具人了。

五十九：自動的投錢。

七百四：看她自在地騎在馬上，搖搖晃晃，絲毫不擔心。我想，該怎麼幫她找媽媽呢？

五十九：您倒是好心。

七百四：想起了詩的後兩句。

五十九：「馬上相逢無紙筆」？

七百四：小女孩兒騎在電動小馬上，舔著棉花糖。

五十九：挺享受……哪兒來的棉花糖？

七百四：冤大頭，我買的。

五十九：「憑君傳語報平安」？

七百四：她說了，「去告訴我媽。」

五十九：說什麼？

七百四：「我玩夠了自己會回去。」

五十九：比你強多了。

岑參

二次出塞任官，
因實際人生而成為邊塞詩人。

逢入京使

故園東望路漫漫　雙袖龍鍾淚不乾

馬上相逢無紙筆　憑君傳語報平安

(二七) 什麼朋友

范瑞君

七百四：我喜歡交朋友。

五十九：朋友很重要。

七百四：所謂「在家靠父母，出外靠朋友」。

五十九：一直在家靠父母，就成了媽寶。

七百四：我到處交朋友。

五十九：廣結善緣。

七百四：選擇朋友，有訣竅。

五十九：請問，我們都應該選擇什麼樣的朋友呢？

七百四：這出外「靠」朋友，我們要結交可以「靠」的朋友。

五十九：怎麼靠？

七百四：「世人結交須黃金，黃金不多交不深」。

五十九：靠黃金哪？

七百四：真實可靠。

五十九：啊？

七百四：得因應需求，細膩的分類。

五十九：請問怎麼分類？

七百四：要按食、衣、住、行、育、樂，仔細分類。

五十九：民生六大需要。

七百四：都得應用到「黃金」。民以食為天，所以我們當然要交好幾個，會下廚，或者愛上館子的朋友，可以蹭飯。

五十九：這叫騙吃騙喝吧。

七百四：再者，喜歡亂買衣服又愛亂丟的朋友，我們要

092

交。這樣我們就可以省下治裝費。他愛買，將來有了小孩也會愛替小孩買。跟上腳步，你連下一代的治裝費都省了。

五百九：投資眼光放得很遠。

七百四：去他們家領衣服的時候，順便蹭頓飯。

五百九：蹭飯也順便？

七百四：再來，準備移民世界各地的朋友一定要交，那是免費住宿的暗樁。

五百九：交朋友就為了免費住宿？

七百四：這樣一來，還同時可擁有免費的在地導遊、免費蹭幾頓飯。

五百九：又蹭飯。

七百四：精選有交通工具的朋友，共乘，這也是順應環保的潮流。

五百九：明明是在佔別人便宜。

七百四：當學生，努力打好跟前後左右鄰座的關係，依他們擅長的科目，做最有效利用的模仿謄寫，藉以提升我良好的教育成績。

五百九：你是不是搞錯「育」的定義啦？

七百四：「樂」就更不用說了！一定要選會玩、懂玩、有能力帶我玩的朋友，玩的過程中，交通、住宿全包，蹭好幾天的飯。

五百九：你「靠」得很徹底。但相對來說，你的朋友們眼光都很差，非常不懂得選朋友。

七百四：這你就不懂了。我是最佳的陪伴者，朋友一旦召喚，我立馬趕到，陪吃、陪玩、陪睡……

五百九：啊？

七百四：陪著說話，朋友看到我，心情就好了，都能長保快樂。

五百九：所以，你還算夠朋友。

七百四：朋友要互相。

五百九：那我很好奇，我，算是你怎樣的朋友呢？

七百四：您是？

五百九：我陪您說相聲，說完了，您請我吃飯吧？

七百四：時間到！這個段子說完了，謝謝您今天的配合，下臺鞠躬！

五百九：我是路人甲呀？

張謂

生活單純，
縱情湖山、詩酒。

題長安壁主人

世人結交須黃金　黃金不多交不深

縱令然諾暫相許　終是悠悠行路心

二八 自然而然

徐妙凡

七百四：唐朝，有一個剛烈性情的女子。

五十九：自古都有吧？

七百四：名叫李冶，才情斐然，貌美如花，又寫了一手的好詩。

五十九：是個奇女子。

七百四：李冶從小就展露詩才。六歲時，隨父親在花園遊玩，看著滿園盛開的薔薇，一時詩興大起。

五十九：寫了什麼呢？

七百四：「經時未架卻，心緒亂縱橫。」

五十九：寫了什麼呢？

七百四：薔薇花長得亂糟糟，讓人看了心情也亂糟糟。

七百四：李冶的父親一看女兒寫下的此詩，大歎不妙！

五十九：怎麼了呢？

七百四：女兒才六歲，看著春色滿園，卻興起女子未嫁時心緒煩亂之感。

五十九：太早熟。

七百四：李冶的父親把心一橫，決定將女兒送入道觀，潛心修行。

五十九：管太多！

七百四：相反，李冶小小年紀就入了道觀，爸爸從此管不著了！

五十九：啊？

七百四：道觀，在民風開放的唐朝，其實是風流才子另類尋歡處。

五十九：什麼？

七百四：年幼入道觀的李冶，從此過上自由奔放的浪漫生活。

五十九：老爸沒料到。

七百四：李冶本來就資質出眾，是道觀裡的頭牌紅花。

五十九：頭牌……蓮花？

七百四：李冶年過三十，也想要定下心來，過安穩日子。

五十九：浪女回頭。

七百四：她看上了一個男的。

五十九：啊？

七百四：是一個帥和尚，名叫皎然。李冶對他拋媚眼，始終不為所動。

五十九：佛門弟子，不動凡心。

七百四：李冶使出拿手絕活……寫詩！

五十九：投其所好。

七百四：「至近至遠，東西，至深至淺，清溪」。

五十九：看似很近，相隔很遠，相見容易，思念很深。

七百四：「至高至明日月」。

五十九：心意日月可鑑。

七百四：李冶想，在道觀這些年，與各路文人雅士，都只是一夜風流，自此成了再無相見的過客。

七百四：李冶想，「至親至疏夫妻」。

五十九：這……算是想清楚了？

七百四：只見道觀的炊煙裊裊升起……

五十九：從此過著平靜的日子。

七百四：來訪的風流雅士，越來越少。

五十九：重歸道觀該有的樣子。

七百四：來道觀燒香，自然而然順便拜佛的人卻多了。

五十九：等等，有問題，什麼叫順便拜佛？

七百四：李冶的點子。

五十九：啊？

七百四：她是道姑，皎然是和尚，兩人雖然做不了世俗夫妻，但可以自然而然的實質生活。

五十九：這話的意思是？

七百四：道觀佛寺合開，自然而然，能增添幾倍的香火。

五十九：好嘛！佛道合流是這麼開始的？

七百四：庭院裡，經常傳來兒童追逐、嬉鬧的笑聲。

五十九：哪來的小孩？

七百四：自然而然出生的。

五十九：這像話嗎？

七百四：一個女人所企盼的平凡日子，追隨一個固定的男人，生下幾個小孩，李冶自然而然地辦到了。

五十九：有點驚世駭俗。

七百四：繞了一大圈，自然而然地，做了一個傳統價值觀裡的女人。

五十九：嗯？

七百四：終究還是脫離不了她老爸的控制。

五十九：白玩兒啦？

李冶

性格豪放、才貌雙全的美豔女道士。

八至

至近至遠東西　至深至淺清溪
至高至明日月　至親至疏夫妻

（二九）抬頭記

陳英樓

五十九：你昨晚十一點半打來幹什麼？我早就睡了！

七百四：對啊，你當時在電話上就是這麼說的。

五十九：然後你就掛斷了。

七百四：對啊，因為我打去就是為了向你問時間的。

五十九：你特地問時間做什麼？

七百四：那天我讀到一首詩，「三更燈火五更雞，正是男兒讀書時。黑髮不知勤學早，白首方悔讀書遲。」我於是反省自己一直以來怠惰成性，決定要奮發圖強、用功讀書來面對隔天早上的大考。

五十九：好一個浪子回頭。

七百四：哪裡哪裡。

五十九：好，那知道現在三更了之後，你怎麼辦？

七百四：我掛上電話，然後走出網咖……

五十九：你人還在外面啊！

七百四：想到看書我就焦慮，但是看螢幕不會。

五十九：趕快回家吧。

七百四：不，我決定遵守這首詩的教誨……三更燈火五更「雞」，堅持在回家之前，先去吃一鍋麻油雞。

五十九：吃「雞」呀？說好的浪子回頭呢？

七百四：肚子餓沒辦法專心看書。

五十九：藉口真多！

七百四：浪子太久沒回頭，脖子突然這麼一動，難免會落枕嘛。

五十九：藉口真多！

七百四：吃完了雞，剛好五更。我這才回了家，坐到書桌前，正式開始讀書。

五十九：好吧，做正確的行動永遠不嫌晚。

七百四：但讀著讀著，人就慢慢趴了下去。

五十九：想睡了。這時候絕對要撐住。

七百四：我跟自己說，睡個十分鐘就好。

五十九：完了，錯誤的判斷永遠不嫌少。

七百四：才一閉上眼，手機就響了。

五十九：這麼晚了，是誰啊？

七百四：電話一接起來，是我爸。就聽到他在那頭哭，話都說不清楚。

五十九：什麼事這麼嚴重？

七百四：他賭博輸了錢，欠了幾百萬的債，現在人在跑路呢！

五十九：人生一夕之間從天堂掉到了地獄。

七百四：這時電話來了插播，是我媽。

五十九：來安慰你。

七百四：不，我媽通知我，她已經再婚了。今後我的生活費要自己想辦法。

五十九：一家人大難臨頭各自飛了！

七百四：一根根白髮！我這才領悟到，別人給的隨時都會消失，終究只有自己的努力靠得住。我趕緊翻開課本，死命地讀，死命地背！

五十九：這回都是真的痛改前非了。

七百四：恍恍惚惚間我一抬頭……

五十九：天就亮了。

七百四：對，天是真的亮了。原來剛才全是一場夢，我只是睡著了！

五十九：唉！時間都浪費光了！考試鐵定不會過了！

七百四：不，我的鬢角是真的白了，但書裡的內容我也全都記下來了！

五十九：考試呀！

七百四：出門幹啥呢？

五十九：好個峰迴路轉、柳暗花明！事不宜遲，現在趕緊出門吧！

七百四：已經又是黃昏了！

五十九：還是大夢一場啊！

顏真卿

見字如見人，
正直敢言，
死後成仙的大書法家。

勸學

三更燈火五更雞　正是男兒讀書時

黑髮不知勤學早　白首方悔讀書遲

三十　老婆

御天十兵衛

七百四：我的老婆非常愛我。

五十九：很好啊。

七百四：我的老婆很機車。

五十九：不要這麼說自己老婆。

七百四：是真的！每次出去玩，我一定會被整。

五十九：你都做了什麼呢？

七百四：我騎重機，出發之前，一定要記得攜帶全部的必需物品。

五十九：很貼心。

七百四：帽子、外套、眼鏡、手機、腳架、鏡頭、相機、燈架、濾鏡、魚眼、光圈、自拍棒、反光板……

五十九：等一下，是去參加攝影比賽嗎？

七百四：我喜歡拍照。

五十九：您哪？

七百四：必須要為老婆帶的，則是油壺、量尺、榔頭、扳手、抹布、膠帶、電瓶、火星塞、機油、汽油、潤滑油、煞車油……

五十九：幹什麼？

七百四：重機，就是我老婆。

五十九：你老婆……就是機車啊？

七百四：一開始我就講了，她很機車。

五十九：是真機車。

七百四：一臺老車，很有個性，時不時爆個胎呀、漏個油啊、斷個電呀什麼的。

五十九：麻煩。

七百四：不嫌麻煩，自己老婆，我要騎著她，浪跡天涯。

五十九：你甘願就好。

七百四：我精心挑選，到一間有山有水、坐落大自然的庭園景觀餐廳用餐。

五十九：很愜意。

七百四：「西塞山前白鷺飛，桃花流水鱖魚肥」。

五十九：意境這麼好的地方？

七百四：有山、有水、有桃花、有白鷺鷥。

五十九：鱖魚呢？

七百四：味道不錯。

五十九：吃啦？

七百四：就是來吃魚的。用餐完畢，我架起裝備，拍照。

五十九：值得留念。

七百四：拍完照，收拾好全部器材，開始下雨了……我穿起綠色雨衣。

五十九：果然有，「青箬笠、綠蓑衣」。

七百四：騎上我老婆……咦？

五十九：怎麼？

七百四：發不動了。

五十九：又整你了。

七百四：頂著雨，用盡了所有的工具，還是修不好。

五十九：徹底整到你了。

七百四：我想休息一下。

五十九：等等再弄。

七百四：一放手，支架突然彈起來，我老婆，不知道為什麼，重心特別穩，兩個輪子，嗚……嗚……穩穩地倒退嚕！追都追不上。

五十九：她鬧脾氣了。

七百四：我老婆，連同一整車的攝影器材，以及剛剛拍好，還插在相機裡的記憶卡，嗚……轟！

五十九：怎麼？

七百四：全部掉進山溝裡。

五十九：自殺了？

七百四：雨，越下越大。

五十九：躲一躲吧。

七百四：不，「斜風細雨不須歸」。

五十九：對，現在想歸也歸不得了。

張志和

博學多才、
詩畫俱佳的道士，
乘雲中仙鶴而去。

漁歌子

西塞山前白鷺飛　桃花流水鱖魚肥

青箬笠　綠蓑衣　斜風細雨不須歸

（三一）錢是萬能的

御天十兵衛

七百四：俗話說，有錢能使鬼推磨。只要你有錢，世間萬物，舉凡地上跑的、天上飛的、海裡游的、看得見的、摸得著的、昂貴的、稀有的、有形的、無形的，統統都能用「錢」「買」得到，所以，錢是萬能的。

五十九：但是有一個東西買不到。

七百四：什麼？

五十九：愛情，買不到。

七百四：誰說的！天天玫瑰花，週週送禮物，餐餐米其林，左手愛馬仕，右手香奈兒，情人節五克拉，紀念日遊艇趴，這星期遊杜拜，下禮拜馬達加斯加！

五十九：你這根本是砸錢啊！

七百四：愛情，不就買到了嗎！

五十九：還有一樣東西肯定買不到。

七百四：是什麼？

五十九：時間。

七百四：哼，我們兩個人，從臺北到高雄。我有錢，你沒錢。

五十九：為什麼是我沒錢？

七百四：你就是沒錢，花六百五，買臺鐵莒光號的車票，七個小時到高雄。

五十九：屁股都裂了。

七百四：我有錢，所以花兩千四百四，買高鐵商務車

廂，寬敞座椅，以及符合人體工學的頭枕和腳踏板，途中還輕鬆自在的享受免費茶點及濕紙巾，九十分鐘到左營。

五十九：這？

七百四：我比你多花一七九○元，然而足足省下五個半小時，這不就買到時間了嗎？

五十九：貧窮，果然限制了我的想像。

七百四：你想像不到的事可多了。

五十九：啊？

七百四：錢不但可以買東西，還可以改變人與人之間的關係。

五十九：怎麼改變？

七百四：我有個小老弟姓幽，幽默的幽，向我借錢救急。

五十九：你怎麼辦？

七百四：給他。

五十九：然後呢？

七百四：然後，他就變成了我大哥了！

五十九：怎麼回事？

七百四：我要用錢，請他還錢，得跟他低聲下氣！

五十九：正所謂，站著借錢，跪著要債。後來他有還錢嗎？

七百四：根本人間蒸發。

五十九：太過分了！

七百四：聽說欠了一屁股債，跑路，在山上不跟任何人聯絡，躲起來。

五十九：這他睡得著覺嗎？

七百四：一想起他，我就睡不著覺！

五十九：借錢的反而失眠。

七百四：這有一首詩。

五十九：什麼詩？

七百四：「懷君屬秋夜」。

五十九：「秋天，想起欠錢的事。」

七百四：「散步詠涼天」。

五十九：「散步？是跑路吧！」

七百四：「空山松子落」。

五十九：「躲到山裡，人不見了。」

七百四：「幽人應未眠」。

五十九：想起姓幽的，他睡不著覺！

七百四：變成我朝思暮想的情人了！

五十九：太慘了。

韋應物

少年霸道，中年盡責，晚年一貧如洗。

秋夜寄丘二十二員外

懷君屬秋夜　散步詠涼天

空山松子落　幽人應未眠

三二 生日蛋糕

巫明如

七百四：我的生日快到了。

五十九：那您想要什麼生日禮物？

七百四：不必了，您辛苦了，不必破費。

五十九：我還真沒錢買禮物。

七百四：但是，生日蛋糕還是要吃的。

五十九：想要什麼樣的蛋糕？

七百四：我要看起來像我這麼漂亮的。

五十九：有點困難。

七百四：我要吃起來像我這麼好吃的。

五十九：難如登天。

七百四：這蛋糕的外形遠看要像一座城堡。

五十九：喔。

七百四：上頭要鋪滿白花花的鮮奶油，「春城無處不飛花」。

五十九：熱量很高啊。

七百四：我堅持夾層要有冰淇淋。

五十九：吃冰好嗎？

七百四：城堡蛋糕上頭還要有風景，「寒食東風御柳斜」。

五十九：蛋糕上頭畫風景啊？

七百四：畢竟我傾國傾城。

五十九：也對，都是畫出來的。

七百四：生日當天，我就躲在房間裡面，等你來給我驚喜。

五十九：有什麼驚喜？

七百四：「日暮漢宮傳蠟燭」，等到天黑了，才點蠟燭！

五十九：吉時已到，點蠟燭！生日蛋糕送來了！

七百四：哎呀！我好驚喜！

五十九：我怎麼看不出來。

七百四：正牌男友，劈腿男友、大學前男友、高中前男友、國中前男友、還有國小偷偷喜歡我的那個男生都來了！

五十九：我沒約這些人啊？

七百四：嗚嗚，我好感動，妝都哭花了。

五十九：趕緊許願吹蠟燭吧！

七百四：我希望……

五十九：願望不能說出來，會不靈驗。

（頓）

七百四：我用力一吹！二十八……十八根蠟燭一起滅了，「輕煙散入五侯家」，淡淡的煙味飄散在房間裡。

五十九：趕緊開窗，流通一下空氣吧。

七百四：開燈吧。

五十九：來人啊！開燈！

七百四：咦？蛋糕怎麼怪怪的？

五十九：味道怪怪的？

七百四：哇！蛋糕是紙做的啊？你要我？

五十九：你怎麼如此不解我的心意？

七百四：你？

五十九：我做了好幾天，多細心呀！

七百四：好吧，謝謝你。

五十九：準備要燒給你的。

七百四：我怎麼啦？

韓翃

與歌姬柳氏離散重逢
的故事，比詩還精彩。

寒食

春城無處不飛花　寒食東風御柳斜

日暮漢宮傳蠟燭　輕煙散入五侯家

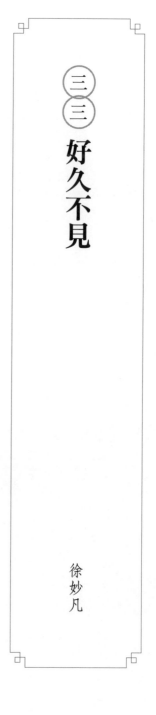

三三
好久不見

徐妙凡

七百四：話說！天廷政務繁忙，每到週末，天上的仙人們下凡來度假，順便調戲調戲凡間女子。

五十九：自古以來中西方都有這樣的案例。

七百四：有一位崔夫子下凡來，到了一戶種滿桃花的人家。

五十九：有沒有姑娘在家？

七百四：一位面若桃花的姑娘，迎著春風，正對他笑著招手。

五十九：有桃花運。

七百四：「去年今日此門中，人面桃花相映紅。」

五十九：是這一句呀？

七百四：兩人一見鍾情。

五十九：天生一對。

七百四：崔夫子留了三天，度過兩個情意纏綿的夜晚。

五十九：完美的週末假期。

七百四：星期一正午，崔夫子暗下決心，不回天廷去了！

五十九：不當神仙了啊？

七百四：崔夫子明白，做一回平凡恩愛的人間夫妻，比當神仙快活。

五十九：那是。

七百四：若想搬至人間居住，也得先辭官，還得辦理移民。

五十九：手續挺複雜。

七百四：完成手續流程需要一小時。崔夫子只好先含淚

告別。

五十九：「一小時去去就回，不至於含淚相送吧?」

七百四：天上一天，人間十年。

五十九：一小時……哎喲!也得好一陣子才回得來。

七百四：崔夫子保證回來後，定要迎娶，生個胖娃娃。

五十九：很有誠意。

七百四：可誰知道，天廷想下凡、辦理移民的人數多，手續整整花了五天才跑完流程。

五十九：趕緊回來就好。

七百四：天上五天，人間五十年。

五十九：天哪!

七百四：「人面不知何處去，桃花依舊笑春風」。崔夫子趕回來，昔日情影卻不在了。

五十九：遺憾了……

七百四：一位老太太，迎著春風，對他笑著招手。

五十九：這該不會是?

七百四：「客倌，你長得像我一個舊相識。」

五十九：正是本人呀!

七百四：「我乃崔二郎，您說的是我爸，崔夫子!」

五十九：怎麼騙人呢?

七百四：這是善意的謊言，哪個姑娘願意看見自己比情人大了五十歲?

五十九：太善解人意了。

七百四：「我叫二郎，因為我爸曾許諾要和您生個胖娃娃。崔大郎的名字永遠留給他!」

五十九：太感人了。

七百四：「你說的是我兒子，他就叫大郎，今年五十歲了。」

五十九：當時就出生啦?

七百四：「我爸在門外，我去請他!」

五十九：這要怎麼玩?

七百四：出門外，崔夫子變!化身成一個七十歲老翁的模樣，走回來。

五十九：年齡相當，太體貼了。

七百四：老太太見到他「啪啪」兩耳光!

五十九：幹什麼這是?

七百四：「五十年不見，跟誰生了個野種回來!」

五十九：陳年醋罈子呀?

崔護

這首詩，是作者的
真實愛情故事哩！

題都城南莊

去年今日此門中　人面桃花相映紅
人面不知何處去　桃花依舊笑春風

三四 粒粒

梅若穎

七百四：我有一個小學同學，她的名字叫作張莉莉。這個女生很衰。

五十九：怎麼這樣講人家。

七百四：有一次段考，全班同學都在傳作弊小抄，傳著傳著……傳到她手裡。

五十九：她？

七百四：她從來不作弊。但老師剛好在張莉莉桌上發現小抄，張莉莉淚眼婆娑的否認，老師氣急攻心的揪她到訓導處。

五十九：誤會大了。

七百四：家長來了，媽媽同樣淚眼婆娑的和老師道歉，礙於家長面子，張莉莉只好默認。

五十九：變相屈打成招啊！

七百四：我看到這一幕，心裡感到非常愧疚。

五十九：你為什麼愧疚？

七百四：因為小抄就是我做的。

五十九：你這個……壞學生！

七百四：我有一個國中同學，他的名字叫作陳立力，是個男生，也很衰。

五十九：怎麼說？

七百四：陳立力游泳、跑步、跳遠都是校內比賽第一。

五十九：非常卓越。

七百四：唯獨打躲避球，總是被球打。

五十九：太衰了。

七百四：拿球打他的就是我。

五十九：你是同學剋星啊？

七百四：但陳立力好像也喜歡被我打。

五十九：賤骨頭啊？

七百四：我有一個大學女同學，她的英文名字叫作 Lily。

五十九：洋派。

七百四：家住鄉下，歷代務農。Lily 的爸爸對她說「鋤禾日當午，汗滴禾下土，誰知盤中飧，粒粒皆辛苦」。

五十九：〈憫農詩〉，大家都背過。

七百四：所以 Lily 也不斷提醒自己，「Lily 啊，你要知道自己有多辛苦啊！」所以做事任勞任怨，課業成績優異，最後還當上了學生會主席，可說是學校的風雲人物。

五十九：很棒呀。

七百四：後來 Lily 跟我交往，我讓她心情很苦。

五十九：是你的問題吧？

七百四：總之，在我的成長經驗中，名字發音是「粒粒」的，一定很辛苦。

五十九：不是這樣解釋吧？

七百四：這是業力。

五十九：你想太多。

七百四：如果照這樣累積下去，我擔心將來下地獄會很慘。

五十九：想法太極端。

七百四：我得化解！

五十九：怎麼化解？

七百四：我養隻貓，取名為「粒粒」，好好照顧牠，讓牠不要辛苦。

五十九：那粒粒……辛苦嗎？

七百四：沒有。

五十九：太好了。

七百四：喵喵日當舞，鏟屎禾下土，誰知喵星人，貓奴最辛苦。

五十九：唶。

李紳

位極人臣，
大富大貴的一個矮子。

憫農詩　二首其二

鋤禾日當午　汗滴禾下土
誰知盤中飧　粒粒皆辛苦

三五 如此孝順

林均恩

七百四：穿新衣啊？

五十九：好看吧！

七百四：瞧你得意的。

五十九：舒服。

七百四：你中樂透了？

五十九：我不賭。

七百四：那是當官了？

五十九：志不在此。

七百四：娶老婆啦？

五十九：我還等你介紹呢！

七百四：認識你這麼久，也只看過你買國王的新衣。

五十九：我怎麼不知道？

七百四：看不到的新衣。

五十九：您真幽默。

七百四：既然你不買，那肯定是回家「鏗」的。

五十九：你這動詞用得不好。

七百四：你拿什麼回家孝敬父母了？

五十九：我的心。

七百四：養你是白養了，不孝敬父母還「鏗」衣服。

五十九：〈遊子吟〉聽過沒有？

七百四：「慈母手中線，遊子身上衣。」

五十九：純手工。

七百四：「臨行密密縫，意恐遲遲歸。」

五十九：因為當時沒有飛機，只能騎馬，走得很慢。

七百四：「誰言寸草心，報得三春暉。」

五十九：愧疚與感恩交雜。

七百四：這首五言古詩，一針一線對孩子牽掛的心情，通俗易解。

五十九：織得密，穿得暖。

七百四：光會背〈遊子吟〉有什麼用？盡孝要行動。

五十九：您說得對，現在，您演我媽，我孝順孝順您。

七百四：我倒想看看你怎麼孝順。

五十九：娘，您看！（指自己衣服）遊子身上衣。

七百四：喲！是你媽縫的衣服啊？

五十九：現在開始我天天穿。

七百四：幹嘛啊？

五十九：不，我盡孝心。

七百四：我沒洗衣機，自己不會洗。

五十九：網路時代。

七百四：天涯海角不回家，你媽又看不到。

五十九：懶人！

七百四：難不成你打卡發文，上傳照片啊？

五十九：來來來，幫我拍一張。

七百四：看你當 model 有模有樣的，要不去當個網拍 model 賺賺外快。

五十九：正有此意。

七百四：腦筋動得快。

五十九：衣服銷出去，我媽媽發大財。

七百四：好！店名就叫「遊子吟」。

五十九：很貼切。

七百四：Hashtag 現代版孟郊。

五十九：我孝順。

七百四：乖孩子，請問怎麼定價？

五十九：五二○。

七百四：取其諧音，意義雙關。

五十九：五月二十是我媽生日。

七百四：乖！這孩子真孝順。

五十九：這一切早點想到就好了。

七百四：現在孝順也不晚哪！

五十九：娘！我回來得太晚了，來不及見您最後一面……

七百四：我死啦？

孟郊

一個孤僻、抑鬱寡歡的人。

遊子吟

慈母手中線　遊子身上衣
臨行密密縫　意恐遲遲歸
誰言寸草心　報得三春暉

梅花三弄（韓湘子之一）

馮翊綱

七百四：唐宋八大家之首，韓愈。

五十九：《祭十二郎文》的作者。

七百四：文章寫得太好了！

五十九：是。

七百四：「吾年未四十，而視茫茫，而髮蒼蒼，而齒牙動搖。」

五十九：這？

七百四：韓家人丁單薄，男人都死得早，韓愈活得長一點，所以對身體髮膚的凋零，比較有感觸。

五十九：是囉。

七百四：韓愈自己，其實也只活了五十多歲。

五十九：不算長壽。

七百四：這十二郎，是韓愈的姪子。

五十九：對。

七百四：十二郎一死，韓愈收養了他的兒子，韓湘子

五十九：韓……韓湘子？

七百四：懷疑呀，就是，韓湘子。

五十九：八仙，吹笛子的那個？

七百四：從小愛吹笛子。

五十九：是呀？

七百四：爸爸剛過世，還在樓上吹笛子。

五十九：這樣好嗎？

七百四：用他自己的方式，紀念爸爸。

五十九：也行。

七百四：吹的是名曲，〈梅花三弄〉。

五十九：哦？

七百四：（唱）「看人間多少故事，最銷魂梅花三弄」……

五十九：誰在唱？

七百四：他自吹自唱。

五十九：沒聽說過！自拉自唱、自彈自唱都行，人就一張嘴，自吹自唱，辦不到。

七百四：他要辦不到，怎麼做八仙呢？

五十九：這……

七百四：（仿歌曲口白）「梅花一弄斷人腸，梅花二弄費思量，梅花三弄風波起，雲煙深處水茫茫」。

五十九：還有誰呢？

七百四：韓愈聽到笛聲，就問管家，「誰家吹笛畫樓中？斷續聲隨斷續風」……

五十九：確實是名曲。

七百四：管家回說，「是姪孫少爺。」

五十九：韓湘子。

七百四：韓湘子。

七百四：韓愈聽了大怒！把韓湘子叫過來大罵，「你個不孝子！不好好念書、追求功名，整天玩音樂，怎麼對得起死去的父親？」

五十九：長輩罵年輕人通常都是這一套。

七百四：韓湘子很有禮貌的回答，「您有您的人生，我有我的修行，人跟人不一定非要追求相同的生存方式」。

五十九：說得挺有道理。

七百四：說完，又回樓上吹笛子。

五十九：把韓愈氣死了吧？

七百四：眼睛更花、頭髮更白、恨得咬牙切齒，斷了三顆。

五十九：這是何苦？

七百四：忽然，笛聲停止了。

五十九：吹夠了。

七百四：不，鍾離權和呂洞賓來接韓湘子，一同修道成仙去了。

五十九：啊？

七百四：這就是所謂「曲罷不知人在否，餘音嘹亮尚飄空」。

五十九：是呀？

趙嘏

仕途不順、
死於任上的小官。

聞笛

誰家吹笛畫樓中　斷續聲隨斷續風
響遏行雲橫碧落　清和冷月到簾櫳
興來三弄有桓子　賦就一篇懷馬融
曲罷不知人在否　餘音嘹亮尚飄空

三七 雪擁藍關（韓湘子之二）

馮翊綱

七百四：唐憲宗要把法門寺的佛骨舍利，迎到長安宮中供養。韓愈寫了一篇〈諫迎佛骨表〉，措辭嚴厲，惹得皇帝很不高興。

五十九：引起軒然大波。

七百四：害自己差點丟了性命，被貶為潮州刺史，限令三十天內到任。

五十九：從長安到潮州，多遠？

七百四：八千里。

五十九：我的媽媽！

七百四：唐朝，只能駕馬車。

五十九：最好的選擇了。

七百四：剛好遇上數九隆冬，天降大雪，出長安，過藍田，正進入秦嶺山脈。

五十九：又稱終南山。

七百四：被大雪困住了。

五十九：哎喲。

七百四：所謂「雲橫秦嶺家何在，雪擁藍關馬不前」。

五十九：很有名的詩句。

七百四：這時，天上傳來音樂聲。

五十九：該不會是？

七百四：是，仙樂飄飄，韓湘子吹著笛子，翩然來到。

五十九：成仙了。

七百四：（唱）「看人間多少故事，最銷魂梅花三弄」。

五十九：這……又是自吹自唱？

七百四：你有慧根，以前說一次就記住了。

五十九：我呀？

七百四：（仿歌曲口白）「梅花一弄斷人腸，梅花二弄費思量，梅花三弄風波起，雲煙深處水茫茫。」

五十九：瓊瑤這幾句歌詞寫得不錯。

七百四：這是預言。

五十九：啊？

七百四：上次，梅花一弄，十二郎過世，大家心情不好，「斷人腸」。這次梅花二弄，雪擁藍關，被大雪困在秦嶺山中，不知如何是好，「費思量」。

五十九：是很傷腦筋。

七百四：下次，梅花三弄，「風波起」。

五十九：要出大事呀？

七百四：韓愈說，「還有什麼大事，我被貶官到潮州，瘴癘之地，死路一條。」

五十九：太負面情緒了。

七百四：韓湘子，是韓愈的姪孫，論輩分該叫一聲「叔公」。

五十九：對。

七百四：「叔公，不要氣餒，船到橋頭自然直。」

五十九：老話一句。

七百四：韓愈聽了就有氣。

五十九：幹嘛呀？

七百四：「我就是被你氣的，立志要破除迷信，才會寫那篇〈諫迎佛骨表〉，因此得罪皇上，這才被貶官外放。」

五十九：他什麼來意？

七百四：「現在來看我笑話了？我知道你的來意！」

五十九：全都怪在韓湘子身上了。

七百四：「知汝遠來應有意，好收吾骨瘴江邊」！是來給我收屍的！

五十九：發這麼大脾氣幹嘛呢？

七百四：韓湘子給叔公韓愈帶來一件法寶，管保到了潮州，安然無事。

五十九：喔？

七百四：果然，一到潮州，有狀況！

五十九：什麼狀況？

七百四：水裡有鱷魚！

五十九：哎喲喂！

七百四：韓愈寫了一篇〈祭鱷魚文〉，把韓湘子送的法

寶往水裡一扔，鱷魚全嚇跑了！

五十九：是什麼？

七百四：LV 的鱷魚皮包包。

五十九：哎！很貴欸！

韓愈

刻苦向學，

才華洋溢。

遭貶後生活困頓。

左遷至藍關示姪孫湘

一封朝奏九重天　夕貶潮州路八千

欲為聖明除弊事　肯將衰朽惜殘年

雲橫秦嶺家何在　雪擁藍關馬不前

知汝遠來應有意　好收吾骨瘴江邊

124

（三八）純屬巧合

陳禹心

七百四：喜歡一個人跑去釣魚的，都是窮極無聊的人。

五十九：你這是偏見。

七百四：其實我昨天一個人去釣魚。

五十九：原來你就是窮極無聊。

七百四：我享受無聊。

五十九：有怪癖。

七百四：來到一個群山環繞的秘境，我走在樹林裡，一路上一個人影也沒有。

五十九：很合常理。

七百四：連一隻鳥都沒有。

五十九：不合常理。

七百四：「千山鳥飛絕，萬徑人蹤滅」。

五十九：這麼巧？剛好和詩的畫面一致？

七百四：純屬巧合。

五十九：也太巧了。

七百四：深山裡有個小湖，像天使的眼淚，湖上覆蓋著白雪。

五十九：這是哪裡？

七百四：湖中一艘小船，船上，一個戴著斗笠的老人正在釣魚。

五十九：這？

七百四：「孤舟蓑笠翁，獨釣寒江雪」。

五十九：想必也是巧合。

七百四：我朝他揮揮手，「喲嗬！喲嗬！」老人把船划

到岸邊。我上了船，兩人一起回到湖中間。這才發現，他用直鉤釣魚。

五十九：喔？

七百四：我問「直鉤怎能釣魚」？

五十九：他回「願者上鉤」。

七百四：你怎麼知道？

五十九：他是誰呀？

七百四：純屬巧合。

五十九：等一會兒，湖中女神就要浮出水面了。

七百四：你怎麼知道？

五十九：賞了你一柄寶劍，一統江山！

七百四：你怎麼會有這麼無聊的想法？

五十九：變成我無聊了？

七百四：是從湖裡浮出兩罐冰啤酒。

五十九：啊？

七百四：老人請我喝啤酒，一邊述說著他的人生。

五十九：希望不要太無聊。

七百四：他說，原本在家鄉抓蛇，同鄉人被毒蛇咬死的人太多，他有祖傳的技巧，發展成獨門絕活，

單獨活了下來。

五十九：成柳宗元本人了。

七百四：退休之後，才來這裡釣魚。這次，已經連續八十四天沒釣到一條魚，今天是第八十五天了！

五十九：這？

七百四：說時遲，那時快！一條大魚上鉤了，老人經過幾天幾夜的搏鬥拉扯，終於成功戰勝。

五十九：又變成海明威了？

七百四：純屬巧合！

五十九：純屬無聊！

七百四：他把大魚綁在船邊，卻被水怪吃了。

五十九：哪裡來的水怪？

七百四：這裡是尼斯湖嘛。

柳宗元

越貶越遠，
短命的大文豪。

江雪

千山鳥飛絕　萬徑人蹤滅
孤舟蓑笠翁　獨釣寒江雪

三九 離婚典禮

徐妙凡

七百四：臺灣每年約有十四萬人結婚，可是也有五萬人離婚。相當於每三對新人結婚的同時，就有一對舊人正在辦離婚。

五十九：離婚率很高。

七百四：婚禮業者瞄準商機，兼辦離婚典禮拓展業務。

五十九：有這種事？

七百四：好聚好散。我很榮幸受邀擔任離婚典禮主持人。

五十九：你就是不肖業者。

七百四：現在提倡環保，所以典禮布置現場一切從簡。

五十九：是。

七百四：當初拍攝的結婚照也不浪費，撕成兩半，分別懸掛左右。

五十九：徹底撕裂。

七百四：禮金照收。

五十九：這禮金要怎麼包啊？

七百四：以「四」當尾數，「四」塊，「七四」塊，「七四一四」塊。

五十九：隨喜。

七百四：我主持人，身負重責大任，拿到一個大紅包。

五十九：多少？

七百四：「四四四四」。

五十九：死得真徹底。

七百四：親友坐定，男女雙方，分前後各自入場。

五十九：不情願同臺。

七百四：「典禮開始！宣誓！」

五十九：離婚還要宣什麼誓？

七百四：「你願意和這個男人離婚嗎？不論他日後發家致富、身強體健，至死不悔？」

五十九：答應吧。

七百四：「你願意和這個女人離婚嗎？不論她日後長保青春、身材火辣，絕無猶豫？」

五十九：不後悔。

七百四：「現在請雙方歸還戒指，讓這份不存在的愛情，永遠石沉大海！」

五十九：哪來的大海？

七百四：用一個金魚缸，意思意思。

五十九：很周到。

七百四：「切水梨。」

五十九：不切個蛋糕？

七百四：「切了水梨，永遠分離……」

五十九：很講究。

七百四：「奏樂，鳴炮！」

五十九：雙方都挺有風度。

七百四：突然女方一把搶了麥克風，「『恨不相逢未嫁時』。直到離婚，我對這句話有了真正的體悟。」

五十九：請講。

七百四：「你個王八蛋，若是不曾嫁給你，你在我心裡就不會是一個畜生的形象！」

五十九：欸欸欸，不要口出惡言。

七百四：男方將麥克風一把搶過去，「你個臭婆娘，很高興娶了你，才發現全天下都是好姑娘！」

五十九：槓上了！

七百四：場面一團混亂，雙方親友都衝上來大幹一場。

五十九：不可以！

七百四：「禮成！奏樂！」

五十九：還奏什麼樂？

七百四：（唱）「獨行！不必相送！」

五十九：嗜！

百人一首

張籍

燒杜甫詩，
紙灰拌蜜，
每日服用三匙，
以求長進。

節婦吟 寄東平李司空師道

君知妾有夫　贈妾雙明珠
感君纏綿意　繫在紅羅襦
妾家高樓連苑起　良人執戟明光裡
知君用心如日月　事夫誓擬同生死
還君明珠雙淚垂　恨不相逢未嫁時

四十 畫眉毛

徐妙凡

七百四：張無忌和峨眉派掌門人周芷若，與蒙古郡主趙敏的三角感情糾葛，最為人津津樂道。

五十九：沒錯。

七百四：金庸先生甚至為此，兩度更動《倚天屠龍記》的結局。

五十九：滿足讀者好奇心。

七百四：最初版本，周芷若剃度出家，長伴青燈古佛。

五十九：為自己的所作所為贖罪。

七百四：張無忌高高興興和趙敏，在武當山舉辦婚禮。

五十九：有情人終成眷屬。

七百四：按傳統習俗「洞房昨夜停紅燭」，等著隔日一早「待曉堂前拜舅姑」。

五十九：討太師父張三丰歡心。

七百四：一大清早，趙敏梳洗完畢，坐在妝臺前等著張無忌。這就導入了第二個版本。

五十九：哦？

七百四：「無忌哥哥，你曾答應為我做三件事情，現如今，還差一件！」

五十九：第一次要看屠龍刀，第二次破壞了張無忌和周芷若的婚禮，這第三件事情，怕是也不好辦？

七百四：「我眉毛淡，你給人家畫一畫！」

五十九：哈哈哈這太容易，畫一輩子都行！

七百四：「韓式粗平眉、日本野生眉，還是壽公八字眉？想要什麼，給你畫！」

百人一首

131

五十九：畫個好看的。

七百四：「敏敏這麼美，隨便畫都好看。」

五十九：嘴巴真甜。

七百四：趙敏羞紅了臉。轉移話題，「妝罷低聲問夫婿，畫眉深淺入時無」？

五十九：得好好稱讚老婆。

七百四：張無忌正要開口，手一抖，眉筆弄掉在地上，斷成兩截。

五十九：老婆太美了，以至於情緒太激動了！

七百四：不，窗子開了，周芷若在窗外。

五十九：什麼？侵門踏戶來了？

七百四：張無忌為什麼會手抖呢？這又導入了第三版，周芷若真的進來了！

五十九：太過分了！

七百四：「好你個張無忌！給蒙古女人畫眉！」

五十九：幫老婆畫眉毛，閨房情趣，有錯嗎？

七百四：金庸先生臨走之前都沒有把事情交代清楚，留下千古謎團。

五十九：哦？

七百四：得靠我，完成第四版本。

五十九：您快說！

七百四：周芷若一手蓋在趙敏的頭頂上！

五十九：不可以！這是「九陰白骨爪」！

七百四：「哼！你若不先給我畫眉，你這嬌滴滴的郡主，以後就不用畫眉了！」

五十九：這女人太陰了！

七百四：張無忌無奈，只得提起筆來，給周芷若畫眉。

五十九：這個男人也真是！

七百四：不料畫的過程中，手越抖越嚴重，以至於在周芷若臉上，畫了兩條又肥又捲成的毛毛蟲。

五十九：他不是武功高強嗎？怎麼緊張這樣？

七百四：周芷若氣得大哭，掩面逃走。趙敏哈哈大笑。

五十九：她笑什麼？

七百四：只有她知道為什麼。

五十九：為什麼？

七百四：她和張無忌在一起之後，每天在飯菜裡加微量的「十香軟筋散」，只要張無忌一想起別的女人，就會手抖！

五十九：這女人太毒了！

七百四：張無忌自己理解錯誤，以為手抖是真氣鼓盪。

「啊……原來我不知不覺，也練成了一陽指呀？」

五十九：少臭美了！

朱慶餘

就是因為寫了這首詩，
受推薦而中進士。

閨意獻張水部

洞房昨夜停紅燭　待曉堂前拜舅姑

妝罷低聲問夫婿　畫眉深淺入時無

百人一首

四一 Mary, me!

徐妙凡

七百四：「為人作嫁」說的是為別人辛苦，自己卻沒得到好處。

五十九：是。

七百四：從前有個姓馬的人家，女兒出生，取名馬麗。

五十九：希望她美麗。

七百四：然而事與願違，馬麗長得「太」美麗了。

五十九：您這話裡有別的意思？

七百四：圓滾滾，特色之美。

五十九：聽懂了。

七百四：然而馬麗手上針線工夫了得，聞名整個長安城。

五十九：很賢慧。

七百四：十七八歲，父母託人說媒，卻被嘲笑「蓬門未識綺羅香，擬託良媒益自傷」。

五十九：不要自取其辱。

七百四：馬麗不介意，她覺得「誰愛風流高格調，共憐時世儉梳妝」。

五十九：她的美，俗人欣賞不來。

七百四：更努力地練習針線活，「敢將十指誇針巧，不把雙眉鬥畫長」。

五十九：有才華的女人自然有自信。

七百四：馬麗看著和自己年紀相仿的女孩一個接著一個嫁了出去，自己卻只能「苦恨年年壓金線，為他人作嫁衣裳」。

五九：心裡不平衡。

七百四：馬麗也想給自己做一件美麗的嫁衣。

五九：做一件XXL的。

七百四：可是這樣要用掉很多布料。

五九：那怎麼辦？

七百四：馬麗靈機一動，把別人的寬袍大袖，裁成縮口緊身衣。領口剪開，爆乳低胸裝。長袍咔嚓！開衩到大腿根部。

五九：衣服太暴露，誰敢穿？

七百四：世界的中心，長安，女人袒胸露背走在大街上，蔚為風尚。

五九：唐朝婦女解放運動呀？

七百四：馬麗省下了布料，為自己縫製了一件錦繡華美的拼貼布袋。

五九：啊？

七百四：穿進去，渾圓身材統統遮住。

五九：那是。

七百四：又用薄紗，把胖嘟嘟的肥臉遮住。

五九：徹底避掉所有短處了。

七百四：走在大街上，一個濃眉大眼的俊美男子叫住了馬麗。

五九：這位是？

七百四：一個阿拉伯商人，本想順便討個中國老婆，哪料到整個長安城的婦女衣著如此暴露，完全不符合老家風情，正發愁呢！

五九：啊？

七百四：阿拉伯人看見馬麗，錦繡華服，在陽光下閃閃發亮，就像個公主。

五九：穿對了衣服。

七百四：情不自禁的說「You're my princess.」

五九：阿拉伯人說英文呀？

七百四：Mary，就是馬麗。

七百四：「Mary, me. Mary, me 呀！」

五九：Mary？

七百四：馬麗一聽，以為是叫錯人了，趕緊說「我不是 princess，是 Mary」。

五九：幹嘛？

七百四：阿拉伯商人一聽，拿出一盒珠寶跪下來。

七百四：「Yes, I do.」
五十九：把自己嫁出去啦！

秦韜玉

攀附權貴太監而
步步高升的巧宦。

貧女

蓬門未識綺羅香　擬託良媒益自傷
誰愛風流高格調　共憐時世儉梳妝
敢將十指誇針巧　不把雙眉鬥畫長
苦恨年年壓金線　為他人作嫁衣裳

四二 豪門望族

陳禹心

七百四：內政部的戶籍人口資料統計，除了雲林和宜蘭的第一大姓是林，其他的縣市的第一大，都姓陳。

五十九：臺灣姓氏之首。

七百四：戰後，一九五一年第一次普查，「陳林黃張李，王吳劉蔡楊」。

五十九：前十大。

七百四：一甲子六十年之後⋯⋯「陳林黃張李，王吳劉蔡楊」。

五十九：顯然生活幸福平穩，連繁殖發展比例都不變。

七百四：每個朝代的大姓都不一樣，宋朝，姓趙。

五十九：趙錢孫李，周吳鄭王。

七百四：再往前西晉，永嘉之亂，北方士族大規模南遷，過長江，開啟了新的朝代。

五十九：東晉偏安，人類版的動物大遷徙。

七百四：南渡的貴族，姓王的是第一望族，姓謝的是第一豪族。

五十九：名氣響噹噹。

七百四：東晉也是歷史上唯一的門閥政治。階級觀念牢固，王謝二家更是尊爵非凡。

五十九：哦！

七百四：姓王的家族出過八個皇后，王家娶了皇室公主的有二十多人。

五十九：皇帝的媽都姓王姓謝。

七百四：王謝家族與皇室聯姻，都挑三揀四。

五十九：跩上天了。

七百四：所謂「朱雀橋邊野草花，烏衣巷口夕陽斜」。朱雀橋在秦淮河上，是通往烏衣巷的必經之路，烏衣巷則是謝安從前的舊宅。

五十九：什麼叫烏衣巷啊？

七百四：傳說王謝兩家人都喜歡穿著黑衣服，彰顯沉穩尊貴的身分。

五十九：真是特別。

七百四：夕陽斜斜的照下來，野草野花長滿曾經繁華的橋邊，淒涼。

五十九：怎麼淒涼了？

七百四：因為當年侯景發下毒誓，得不到，就要滅了王謝家族。

五十九：恐怖情人。

七百四：發動叛變，軟禁梁武帝，殺光了王謝家族。

五十九：世紀殺人魔。

七百四：「舊時王謝堂前燕，飛入尋常百姓家」。

五十九：快逃吧。

七百四：嗯？

五十九：任性的燕子住膩了豪宅，決定換口味，下鄉體驗一下平民生活。

七百四：解釋得一塌糊塗。讀詩，不能只讀字面的意思，每個字背後都有含義。

五十九：做作。

七百四：劉禹錫用燕子出入王謝舊宅，作為歷史見證，比喻沒有永恆的富貴和權勢，多麼惆悵啊。

五十九：那我決定下輩子要到有錢人家當燕子。

七百四：哪來的靈感？

五十九：活得比人久，吃得比人好，不在九族之內，不怕被株連。

七百四：這麼說好像也沒錯。

五十九：吐口水就能掙大錢，人們還搶著買。

七百四：燕窩呀？

五十九：吐著吐著吐出血來，就成了血燕，更貴！

七百四：你胡說八道！

五十九：賣你半價。

七百四：噁心，不要。

劉禹錫

心胸遠大、
才能卓越，
卻因批評時政，
一生起起落落。

烏衣巷

朱雀橋邊野草花　烏衣巷口夕陽斜
舊時王謝堂前燕　飛入尋常百姓家

四三 野火

黃士偉

七百四：我愛看電視。

五十九：電視好看。

七百四：我最愛看購物頻道。

五十九：電視購物？賣東西？

七百四：它的目的是賣東西。

五十九：那有什麼值得看的？

七百四：購物頻道好好看！

五十九：這人品味怪怪的。

七百四：購物頻道賣的商品五花八門，食衣住行育樂，生老病死婚喪喜慶，幾乎全包了。

五十九：倒也是。

七百四：每個購物專家的銷售風格更是一大看點。有市場叫賣式，有知性分析式，有幽默無俚頭式，還有流氓土匪式。

五十九：這是什麼式？

七百四：威脅觀眾，必須要立刻打電話買產品，利用觀眾的絕望，換取業績的希望。

五十九：嗐。

七百四：（扮演）「各位婆婆媽媽姑姑嬸嬸阿姨大嫂堂姊表妹，為您推薦最新一代霹靂無敵徹底完全說不沾就不沾的超級団巴萬不沾鍋」。

五十九：做菜人都知道，不好的鍋子超難處理。

七百四：（續扮）「你看，我們的不沾鍋造型優雅、堅固耐用，最大的特點就是一體成形、內外皆不

沾，正所謂『野火燒不盡，春風吹又生』」。

五十九：這是什麼比喻？

七百四：「別家的不沾鍋或許您看了無感，現在我把鍋子翻過來，用鍋底煎顆蛋給您看！有沒有有沒有！鍋底也完全不沾！」

五十九：誰會用鍋底炒菜啊？

七百四：來，把時間留給您，打電話喔。錯過了，此生不再！

五十九：有點離譜。

七百四：怪吧。還有商品，訴求的也是女性消費群，通常會邀請許多漂亮的女性名人，代言分享使用的心得。

五十九：是什麼呢？

七百四：（扮演）「各位婆婆媽媽姑姑嬸嬸阿姨大嫂堂姊表妹，為您推薦最新一代霹靂無敵徹底完全說全除就全除的超級屌巴萬除毛膏」。

五十九：除毛膏？

七百四：（續扮）「看！我們的除毛膏氣味清香、節省

耐用，最大的特點就是無痛除毛、膏到毛除，用刮刀您會好怕怕，今天我們的除毛膏就要讓您大開眼界。來！現在我把胳肢窩翻開來！看！有沒有有沒有！乾淨清爽，一根毛都沒有，光滑溜溜！把時間留給您，打電話喔。錯過了，此生不再！」

五十九：漂亮的女生這麼一搞，形象也都歪掉了。

七百四：「毛，真是人類身體上一種奇妙的存在，太濃密影響衛生有礙觀瞻，但越是修理它長得越快。」

五十九：還有啊？

七百四：「正所謂：野火燒不盡，春風吹又生」。

五十九：嘻！嚇人哪！

白居易

蓄養歌姬，
嗜酒無度，
放歌縱酒到老。

賦得古原草送別

離離原上草　一歲一枯榮　野火燒不盡　春風吹又生

遠芳侵古道　晴翠接荒城　又送王孫去　萋萋滿別情

曾經滄海

徐妙凡

七百四：我有一個國中同學，失業宅在家。

五十九：真可憐。

七百四：最可憐的是，他老抱怨自己懷才不遇。

五十九：啊？

七百四：他常說「曾經滄海難為水，除卻巫山不是雲」。

五十九：見過世面。

七百四：我給他介紹女朋友。

五十九：誰看得上他呀？

七百四：他看不上別人。

五十九：他條件好？

七百四：他說「曾經滄海難為水」，之前在郵輪打工，交過兩個女朋友。

五十九：豔遇？

七百四：羅賓和娜美。

五十九：一個愛做夢的魯蛇。

七百四：「不，我是魯夫」。

五十九：沒救了。

七百四：後來他覺悟，自己不是魯夫。

五十九：就是魯蛇。

七百四：「我是香吉士。」

五十九：夠了。

七百四：為了開導他，請他吃飯，點了一桌子菜，吃不完，剩了很多。

五十九：夠朋友！

七百四：他又嘆氣，「哎！『曾經滄海難為水』，我能吃到的剩菜比這還多。」

五十九：為什麼？

七百四：「我就是這間餐廳的清潔工。」

五十九：經常吃餿水啊？

七百四：我帶他回家，繼續聊。

五十九：收留他。

七百四：「你這公寓，不是雙層的啊？」

五十九：能租到一整層就相當好了！

七百四：「哎，『曾經滄海難為水』，我要租就租雙層的。」

五十九：花太多錢了吧？

七百四：「和室友的空間可以各自獨立。」

五十九：原來有室友分租。

七百四：「還是有小缺點。像我住二樓，爬樓梯比較不方便。」

五十九：還抱怨呢！

七百四：「睡覺的時候，睡一睡容易滾下一樓。」

五十九：你說的是上下鋪吧？

七百四：「咦？你到過我家？」

五十九：這人病得很嚴重欸。

七百四：對於過高的房價，他得出一個結論。「國家明明那麼大，大家都要擠在同一個地方。」

五十九：兩千三百萬人民，擠在面積只有三萬六千平方公里的小島上。

七百四：「書上不是這樣寫的。」

五十九：什麼書？

七百四：「我爸爸的地理課本。」

五十九：怎麼說的？

七百四：「我們國家明明是整個秋海棠！」

五十九：麻煩你可以自己搬去滄海。

元積

愛妻暖男，
悼亡詩的高手。

離思　五首其四

曾經滄海難為水　除卻巫山不是雲

取次花叢懶回顧　半緣修道半緣君

四五 武漢尋隱者

鄭胤宏

七百四：「松下問童子，言師採藥去，只在此山中，雲深不知處。」

五十九：這是賈島的〈尋隱者不遇〉。

七百四：一首簡單易懂、清新淡雅的七言絕句。

五十九：沒錯……等等，明明每句五個字，怎麼到你這兒成七言了？

七百四：答案就在肚子裡。

五十九：誰的肚子裡？

七百四：有一位練武的漢子。

五十九：一名武漢。

七百四：這武漢，經常上山打野味，送到市場賣錢。

五十九：打些野兔、竹鼠、山豬，也就差不多了。

七百四：還有三杯孔雀、清蒸狐狸、紅燒刺蝟、蔥爆果子狸、乾煎鱷魚排……

五十九：成野味版的報菜名了！

七百四：不但賣錢，自己也吃。

五十九：小心有傳染病。

七百四：配點辣椒、白酒，殺菌！

五十九：歪理，簡直胡扯！

七百四：創新料理，咖哩蝙蝠。

五十九：吃蝙蝠？

七百四：差遠了。

五十九：野味不就這些？

七百四：吃了就中了！

五十九：怎麼啦？

七百四：隔天起來開始發燒、咳嗽。

五十九：找位大夫給他看看？

七百四：大夫以為是傷寒，喝草藥沒用，反而大夫、護士都被傳染了。

五十九：強力傳染呀？

七百四：此時他聽說山中有位醫術高超的隱者，找他！

五十九：有救了。

七百四：但隱者能給你找得到，他就不叫隱者了。

五十九：哎呀，那怎麼辦？

七百四：不管！為了活命還是得試試。上山！

五十九：上山！

七百四：於是他拖著病體，一路長途跋涉。忽然一抬頭，看見一座小村莊，十幾戶人家，其中一戶，小巧別致的房子，旁邊有松樹陪襯，山上雲霧繚繞。仔細一看，家家門戶緊閉。

五十九：該不會……

七百四：松樹上釘著一塊牌匾，上面寫著「封城」。

五十九：不在家。

七百四：一個小朋友，戴著口罩，把著關刀，站在松樹下。

五十九：幹嘛呀？

七百四：小朋友對武漢說「先生，對不起，我們封城了！」

五十九：啊？

七百四：「病從口入，村子裡好多人生病了。」

五十九：那隱者在哪？

七百四：「我師父為了治病，到山裡採藥去了。」

五十九：又為什麼會有這個病？

七百四：「你們亂吃野味，所以得病，帶原者，就是這山裡的動物呀。」

五十九：解藥呢？

七百四：「解藥還沒找到，就像天邊雲朵一樣飄渺不定。」

五十九：嗐！

七百四：故事說完了，七言絕句也出來了！

五十九：第一句？

七百四：「松下武漢問童子」。

五十九：說？

七百四：「言師封城採藥去」。

五十九：啊？

七百四：「野味只在此山中」。

五十九：嗯？

七百四：「解藥雲深不知處」。

五十九：到底有沒有救啊？

賈島

曾經出家又還俗，個性孤僻冷漠而內向。

尋隱者不遇

松下問童子　言師採藥去

只在此山中　雲深不知處

四六 是小狗

馮翊綱

七百四：我們里長，是一個急公好義的人。

五十九：那很好。

七百四：各種事情，他都主動幫忙。

五十九：很理想。

七百四：我們里長，同時也是一個急功近利的人。

五十九：這怎麼講？

七百四：他做了什麼里民服務，一定要搞到大家都知道。

五十九：啊？

七百四：貼布告，里民群組發簡訊，臉書直播。

五十九：這年頭也難免，「為善必欲人知」，否則下次選不上。

七百四：他的車子停在巷口，老有人在輪胎上尿尿。

五十九：是小狗？

七百四：里長非常生氣，寫了告示，綁在左前輪，警告不准在此尿尿。

五十九：結果？

七百四：繼續被尿，連寫的告示都沖掉了。

五十九：嗐。

七百四：里長劈竹子，把告示刻在竹片上。

五十九：這就尿不掉了。

七百四：這叫勢如破竹。

五十九：這怎麼勢如破竹？

七百四：這句成語的典故跟他祖先有關，所以很牽強地

攀扯附會。

五十九：他祖先是？

七百四：他自稱是晉朝大將杜預的後代。

五十九：杜預？勢如破竹滅掉東吳，終結三國時代，幫助司馬家一統天下的人？

七百四：就是他。

五十九：是嗎？

七百四：杜預曾經擔任襄陽太守，刻了兩座石碑，一座立於高山之上，一座沉於深潭之下，萬一以後地殼變動，地貌高低對換，至少還有一座石碑露出來，世人因此可以知道他的功績。

五十九：這有一首詩。

七百四：您說說？

五十九：襄陽太守沉碑意，身前身後幾年事，湘江千歲未為陵，水底魚龍應識字。

七百四：尤其最後一句特別妙。

五十九：是吧。

七百四：那沉在水底的石碑，千年都不曾露出來，每天游來游去的魚蝦螃蟹，都看懂碑上寫什麼了。

五十九：太諷刺了。

七百四：我們里長，身兼廟公，替人抓鬼收驚。

五十九：還有這個本領？

七百四：大家隨喜奉獻，里長買了奧迪八百。

五十九：堂堂里長，開總統級座車。

七百四：總是被尿，而且總是掛著告示的左前輪。

五十九：顯然是故意的。

七百四：裝了固定式監視器，非抓到尿尿的小鬼不可。

五十九：對，抓鬼是他的專長嘛。

七百四：錄到了！

五十九：錄到了？

七百四：一隻小黑狗，走到奧迪八百的左前輪，聞一聞、看一看，左轉三圈、右轉三圈，抬起後腿……尿！

五十九：果然是小狗。

七百四：這就對了！

五十九：怎麼還對了？

七百四：小狗看懂了告示牌，所以才尿。

五十九：寫的是？

七百四：「在此尿尿是小狗」。

五十九：嘻！

鮑溶

命運不好，顛沛流離，客死異鄉。

襄陽懷古

襄陽太守沉碑意　身前身後幾年事

湘江千歲未為陵　水底魚龍應識字

四七 未雨綢繆

陳英樓

七百四：所謂「山雨欲來風滿樓」，感覺「風滿樓」，就知道「山雨欲來」，可以防患未然。

五十九：未雨綢繆很重要。

七百四：昨天早上，我盯著一隻蚊子看，看著看著，就知道颱風要來了。

五十九：這麼厲害？

七百四：因為那隻蚊子，停在電視螢幕，氣象主播的臉上。

五十九：原來是看電視知道的！

七百四：我趕緊通知家人，要大家準備。

五十九：一家人共體時艱。

七百四：媽媽負責收集乾糧，妹妹把東西放到高處，我

把沙包堆在門口。

五十九：那你爸幹什麼？

七百四：我爸睡覺。

五十九：什麼？

七百四：他通宵打牌，中午才剛回來。「爸，起床來幫忙。」

五十九：他？

七百四：「好！我還可以喝……」

五十九：昨天晚上好像不只是打牌吧？

七百四：唉！我管不了他了。

五十九：家裡也有豬隊友。

七百四：雨越下越大，我媽拿桶子儲水，我妹拿臉盆接

雨，我去把窗戶貼起來。然後走到我爸旁邊，

「爸，起床啦！」

五十九：他？

七百四：「嗯？好，我⋯⋯」

五十九：唉，沒救了。

七百四：根本在賴床！

五十九：太沒責任感了！

七百四：雨越下越急，喔，淹水了。

五十九：怎麼辦？

七百四：不怕，有充氣帳篷。

五十九：還好。

七百四：先把必要物資都丟上去，媽媽拿平板，妹妹拿桌遊，我拿耳塞。

五十九：你怕打雷啊？

七百四：總會有用的。哎，停電了。

五十九：怎麼辦？

七百四：不怕，把手電筒掛起來。

五十九：好。

七百四：媽媽眉頭緊皺，喃喃自語說好像忘了什麼。

五十九：行動電源？

七百四：有。

五十九：內衣內褲？

七百四：有。

五十九：錢包等貴重物品？

七百四：都在內褲裡面。

五十九：這是什麼收納法？

七百四：聽見嘎吱⋯⋯轟隆⋯⋯的怪聲？

五十九：什麼東西壞掉了？

七百四：我有不祥的預感，感覺「風滿樓」，就知道「山雨欲來」。

五十九：趕緊未雨綢繆。

七百四：順著聲音的方向找過去，一看，一家人都驚呆了。

五十九：怎麼著？

七百四：我爸泡在水裡。

五十九：原來是把爸爸忘了。

七百四：身體完全泡在水裡，只有臉露出水面，嘎吱⋯⋯轟隆⋯⋯非常自在地打呼呢！

五十九：快把爸爸叫醒。

七百四：大家都懶得理他。媽媽和妹妹很無奈，這麼

　　　　吵，晚上要怎麼睡？

五十九：怎麼辦？

七百四：這下耳塞派上用場了。

五十九：您真是未雨綢繆啊！

許渾

詩中多「水」，

也被戲稱「濕」人。

咸陽城東樓

一上高城萬里愁　蒹葭楊柳似汀洲

溪雲初起日沉閣　山雨欲來風滿樓

鳥下綠蕪秦苑夕　蟬鳴黃葉漢宮秋

行人莫問當年事　故國東來渭水流

154

「空候」傳人

馮翊綱

七百四：《紅樓夢》裡，有一顆石頭。

五十九：啊？

七百四：是女媧娘娘當初煉石補天，剩下來的。化作通靈寶玉，投胎到賈府。

五十九：就是男主角賈寶玉。

七百四：《水滸傳》裡，也有一顆大石頭，上面刻著前世一百零八顆災星、今生一百零八位好漢的名字。

五十九：是，有。

七百四：《西遊記》也有一顆石頭，受日月精華，化作一隻石猴，學會七十二變，大鬧龍宮、大鬧天宮、大鬧地府。

五十九：齊天大聖孫悟空。

七百四：《金瓶梅》，有很多顆石頭。西門慶、應伯爵、謝希大、花子虛這一幫豬朋狗友，翻牆，需要墊塊石頭，鑽狗洞，需要搬開石頭。

五十九：都是障礙物。

七百四：潘金蓮和西門慶，在院中葡萄架下蛋炒飯……

五十九：欸！

七百四：找不著一隻小紅鞋，認為是秋菊收拾的時候不用心，弄掉了。潘金蓮叫秋菊罰跪，還罰她頂著一顆大石頭。

五十九：這都什麼事兒？

七百四：《三國演義》，有成千上萬、無數顆石頭！防

守城池，多用滾木、擂石！

五十九：那太多了。

七百四：女媧補天，原本只剩下一顆石頭，後來怎麼會又跑出這麼多石頭呢？

五十九：哪兒來的？

七百四：「李憑中國彈箜篌」。

五十九：誰？

七百四：唐朝梨園子弟李憑，是彈箜篌的高手。

五十九：箜篌，是什麼？

七百四：類似西方樂器，豎琴。李憑彈箜篌，把天都彈塌了！

五十九：啊？

七百四：「女媧煉石補天處，石破天驚逗秋雨」。

五十九：意思是？

七百四：當初，祝融跟共工打架，撞到不周山，天裂掉了，大洪水不斷的灌到人間來。女媧娘娘煉石補天，補好了。李憑「二十三絲動紫皇」，撥動二十三根箜篌弦，把太陽都嚇到躲起來了。緊接著，原本女媧補好的天，又裂了，嘩嘩嘩

地，秋雨綿綿。

五十九：是這麼解釋的呀？

七百四：「石破天驚」嘛，又掉了好多石頭下來，跑到那些小說裡了。

五十九：好嘛！

七百四：因為威力太強大，以至於後來學的人越來越少，幾近乎要失傳了。

五十九：失傳了。

七百四：還沒！我會！

五十九：你會？

七百四：我當兵的時候，在軍樂隊，就是負責「空」「候」的。每天早上，端著臉盆，一邊刷牙洗臉，一邊練習。

五十九：這要怎麼練習？

七百四：（唱）「小雨來得正是時候」……

五十九：什麼呀？

七百四：「小雨來得正是時『候』」……聽見沒有？

五十九：聽見「篌」了，那「箜」呢？

七百四：（模擬音效）「空」！

五十九：幹什麼？
七百四：臉盆兒掉地上了。

李賀

相貌奇特、
善寫神怪的短命鬼才。

李憑箜篌引

吳絲蜀桐張高秋　空山凝雲頹不流
湘娥啼竹素女怨　李憑中國彈箜篌
崑山玉碎鳳凰叫　芙蓉泣露香蘭笑
十二門前融冷光　二十三絲動紫皇
女媧煉石補天處　石破天驚逗秋雨
夢入神山教神嫗　老魚跳波瘦蛟舞
吳質不眠倚桂樹　露腳斜飛濕寒兔

157

四九 相親

徐妙凡

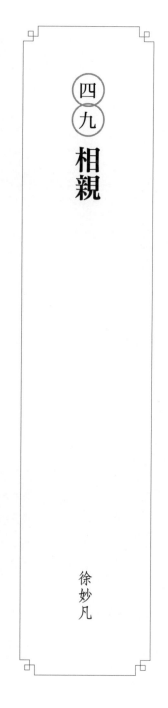

七百四：有一回，我和一個女孩約了相親。

五十九：哦？

七百四：照片上看起來也就二十歲，挺漂亮的。

五十九：小心，照片「照騙」。

七百四：我們約好了各自帶一朵玫瑰花，方便在咖啡店相認。

五十九：很老派。

七百四：我提前抵達坐定，謹慎的逐一檢視進店的每一個客人。

五十九：得看清楚了。

七百四：來了一個胖大媽。

五十九：不是你要找的人。

七百四：她手裡拿著玫瑰花。

五十九：趕快把你的花藏起來。

七百四：她直接走過來，「少年欸！你跟照片上同款，一下就認出來了。」

五十九：稱讚你呢！

七百四：「這位阿姨，你可能認錯人了。」

五十九：趕緊撇清！

七百四：「是這樣啦！現在詐騙很多，我幫女兒先來確定一下啦。」

五十九：大家都有防備。

七百四：「你今年多大？」

五十九：剛滿二十八。

七百四：「學什麼專業？」

五十九：學藝術的。

七百四：「畢業後做什麼？」

五十九：自由創作。

七百四：「平常的交通工具是什麼？」

五十九：搭捷運或是騎 Ubike。

七百四：「有房沒房？」

五十九：臺北租屋，理想是在三十五歲前籌到頭期款，但按照目前的收入情況，差不多七十五左右可以買好房子。

七百四：不要再說下去了，簡直太自卑了。

五十九：硬件條件不足，軟件也欠缺競爭力。

七百四：阿姨說「勸君莫惜金縷衣，勸君須惜少年時」，她覺得我態度樂觀積極，很好！

五十九：人家很寬容。

七百四：阿姨接著問「少年欸，失禮哦，我卡直接喔，你……身體好不好？」

五十九：他……還行吧？

七百四：「我老公就是身體不好，虛啦，一直想再生個

兒子，都生不出來。」

五十九：這不能全怪老公。

七百四：「年紀輕輕就死掉啦。」

五十九：可憐。

七百四：「我真心希望有人能好好照顧我女兒，不要讓她再受傷害。」

五十九：那是自然。

七百四：「阿姨對你很倚意哦！」

五十九：不錯！給人留了個好印象。

七百四：「我們家有房有車，阿姨歡迎你住進來，阿姨也很鼓勵年輕人追求自己的夢想！」

五十九：你遇上好人家啦！

七百四：我也覺得榮幸，可是……我還沒見到她女兒。

五十九：這是關鍵。

七百四：「差點忘記了，既然我們都感覺很倚意，應該叫我女兒過來見面。」

五十九：阿姨想起來了。

七百四：「還沒問阿姨女兒今年多大了？」

五十九：這也很關鍵。

七百四：「十八歲。」

五十九：太年輕了?

七百四：「阿姨生她生得比較晚，但不要緊，阿姨不介意年齡，『有花堪折直須折，莫待無花空折枝』。」

五十九：話是這麼說沒錯，可是阿姨，年齡真的太小。

七百四：「阿姨年齡不小了，四十多多了。」

五十九：啊?

七百四：「還想再生個兒子!」

五十九：阿姨太拚了。

七百四：「順便給女兒找個好爸爸。」

五十九：誤會大了!

杜秋娘

歌姬、寵妃、民婦，一個激變時代中的女人。

金縷衣

勸君莫惜金縷衣　勸君須惜少年時
有花堪折直須折　莫待無花空折枝

160

五十 哪個酒家

宋少卿

七百四：每逢農曆春節，我不想回家過年。

五十九：為什麼？

七百四：逼婚！

五十九：都什麼年代了，還有長輩會逼小孩結婚？

七百四：我家是大家族，長輩眾多，各種逼婚的方式都有。

五十九：是嗎？

七百四：（男人）「哎呀！好久不見啦！」

五十九：這是？

七百四：我舅舅，在臺東開牧場，養牛，個性很海派，又帥。

五十九：很受歡迎。

七百四：「好久沒見了，都長這麼大了！幾歲啦？」

五十九：二十八了。

七百四：「二十八啦？日子過得真快，去年你不是才二十七？」

五十九：這不是廢話！

七百四：「身高？」

五十九：一七○。

七百四：「體重？」

五十九：六十。

七百四：「三圍？」

五十九：沒有在問男生三圍的吧？

七百四：（女人）「是呀！不懂就別亂問！」

五十九：這又是？

七百四：我舅媽，活力旺盛，更是一個百無禁忌的人，就愛開玩笑。

五十九：更受晚輩歡迎。

七百四：「小時候你最喜歡我抱你了，舅媽都會跟你玩『丟高高』的遊戲。丟高高！丟高高！接住。丟高高！丟高高！……（長長的停頓）

五十九：這也丟太高了吧！

七百四：所以從那以後，就再也不敢讓她抱了。

五十九：力氣太大，恐怖舅媽。

七百四：「二十八歲，該結婚啦！我就是太晚嫁給你舅舅，你看，連個小牛都生不出來。」

五十九：養牛的。

七百四：「對呀，放牛的，整天忙，生小孩都耽誤了。」

五十九：語氣中帶有抱怨。

七百四：「來！告訴舅媽，你有什麼擇偶條件呢？」

五十九：他喜歡長頭髮，有音樂才華，能在眾人面前展現自我。

七百四：「哦！這樣的人我有認識。你覺得伍佰怎麼樣？」

五十九：伍佰是男的吧？

七百四：「男的你不要？」

五十九：廢話！

七百四：「你們年輕人現在不是『多元結婚』嗎，男的女的隨便。」

五十九：沒那麼隨便。

七百四：我舅舅說「那麼你覺得你舅媽怎麼樣？」

五十九：你舅舅什麼意思？

七百四：「你覺得你舅媽這樣的女人，怎麼樣？」

五十九：很好呀。

七百四：「娶你舅媽吧，我讓給你。」

五十九：他們倆是要離婚哪？

七百四：我舅媽也鬧，「對呀，小鮮肉！娶舅媽，不理那個老放牛的！」

五十九：他們兩個怪怪的？

七百四：長輩怪招逼婚，還能怎麼辦？圍爐，我只能悶著頭，借酒澆愁，小聲嘟囔一句「借問酒家何處有？」

五十九：調侃自己。

七百四：被我舅舅聽到了，他接話「那一定得要問你舅媽了！」

五十九：為什麼？

七百四：我舅媽說，「因為，牧童遙指杏花村」。

五十九：什麼意思？

七百四：「你舅舅是在那裡認識我的，我以前上班就在『杏花村』大酒家！」

五十九：去！

杜牧

愛逛青樓，死前焚稿，為自己寫了一篇不出色的墓誌銘。

清明

清明時節雨紛紛　路上行人欲斷魂

借問酒家何處有　牧童遙指杏花村

五一 蕭郎入豪門

徐妙凡

七百四：年輕姑娘都想嫁有錢人，一旦事成，就再也不理舊情郎了。

五十九：勢利眼。

七百四：「侯門一入深如海，從此蕭郎是路人」。

五十九：感慨。

七百四：富貴人家的小姐才可以「公子王孫逐後塵，綠珠垂淚滴羅巾」。

五十九：搶著追還追不到。

七百四：嫁不到有錢人家，能住在有錢人家也是不錯的生涯規劃。

五十九：什麼意思？

七百四：當婢女，掃掃地，做做飯，洗洗衣服。

五十九：寄生上流。

七百四：給公子哥端端茶，鋪鋪被，上上床。

五十九：啊？

七百四：實際過上好日子。

五十九：潛規則呀？

七百四：豪門招募新員工，競爭非常激烈。

五十九：是嗎？

七百四：十八般武藝得樣樣俱全。

五十九：不就做點家務事嗎？

七百四：「來！說說自己會什麼？」

五十九：自己說。

七百四：「能掃地、做飯、洗衣服。」

五十九：「還有呢？」

七百四：「能端茶、鋪被、還能上⋯⋯沒事！」

五十九：差點把潛規則說出來。

七百四：「有沒有特殊才藝？跳支舞來看看。」

五十九：當婢女還要會這些呀？

七百四：「滾！」她就走了。

五十九：「啊？」

五十九：表現不行？

七百四：悟性太差，叫她「滾」，她用走的。

五十九：「會什麼？」

七百四：又一個。

五十九：一樣啊？

七百四：「還能挑水、砍柴、做粗活。」

七百四：「能掃地、做飯、洗衣服。」

五十九：這不容易！

七百四：「有沒有什麼特殊才藝？」

五十九：別苛求了！

七百四：「能吞劍、跳火圈，還會一點鐵頭功。要現場演示一下嗎？」

五十九：「啊？」

七百四：「滾！」

五十九：他？

七百四：他上滾、下滾、前滾、後滾、滿地滾！哈！

五十九：是個高手啊？

七百四：「叫你滾蛋！」是個男的。

五十九：那還耽誤什麼時間？

七百四：好了！真的來了個標致姑娘。

五十九：掃地、做飯、洗衣服，都會嗎？

七百四：「都不會。」

五十九：連這都不會還會什麼？

七百四：「但我會讓我的男人幫我掃地、做飯、洗衣服。」

五十九：是個新時代女性。

七百四：「我上班時間受到主管調戲，被老闆非禮，都可以的。」

五十九：啊？

七百四：「我能吃、能喝、能拉、能撒、能睡、能生。」

五十九：全才？

七百四：「而且願意為了工作放棄家庭。」

五十九：錄取她！

七百四：「肖郎講肖話」，滾！

五十九：怎麼轟她走呢？

七百四：「從此蕭郎是路人」。

五十九：什麼意思？

七百四：滿街都是「肖查某」！

五十九：唒！

崔郊

秀才愛上婢女，
寫了這首詩，
成就了姻緣。

贈去婢

公子王孫逐後塵　綠珠垂淚滴羅巾
侯門一入深如海　從此蕭郎是路人

五二 免費雞排

馮翊綱

七百四：我家巷口有一家「梅花雞排」，經常大排長龍。

五十九：好吃？

七百四：還行，用料很足。

五十九：賣雞排你也懂？

七百四：我並不懂賣雞排，但是我懂雞肉。

五十九：哦？

七百四：我的舌頭，可以稱得上選修過「雞肉解剖學」。

五十九：是啊？

七百四：一塊雞排，是用足量的半邊雞肉製作？還是減量製作？抑或是裹很多粉、用很少肉製作？我一吃就吃出來！

五十九：厲害。

七百四：「梅花雞排」是足量的肉。

五十九：好雞排！

七百四：雞肉大塊、價格便宜，老闆經常配合名嘴、政治人物，發免費雞排。

五十九：喜歡湊熱鬧。

七百四：但這些都不是它受歡迎的真正原因。

五十九：真正原因是什麼？

七百四：老闆是個辣妹，叫作梅花。

五十九：「梅花雞排」命名的由來？

七百四：沒錯。梅花很年輕、很漂亮、身材很好，衣服也穿得很少。

五十九：多麼善解人意。

七百四：就是脾氣也不小。

五十九：很恰。

七百四：不排隊，她會罵人，不自備零錢，她會罵人，加不加辣不先說，她也會罵人，

五十九：愛罵人。

七百四：尤其，有一陣子大家出門都戴口罩，買雞排不戴口罩，她一定罵人。

五十九：好嘛。

七百四：我就很欣賞這種有個性的女人，所以一有免費雞排，我就去排隊。

五十九：領雞排。

七百四：從來沒有領到。

五十九：啊？

七百四：沒關係，我的目的不在雞排，而是在排隊過程中，看梅花罵人。

五十九：你有什麼毛病嗎？

七百四：「歐巴桑，不吃辣要提早講，下次就請你重新排隊了喔！阿伯喲，每一個你都捏一下，是要統統買起來喲？後面在幹什麼！兩個小屁孩！拉拉扯扯不排隊！走開！先生小姐，兩位在幹什麼？嘴巴黏在一起就不用戴口罩囉？走開！」

五十九：把人都趕跑了，生意還做不做？

七百四：怪了吧，照樣大排長龍。

五十九：你們都有毛病。

七百四：「各位人客呀！本店小本經營，生存不易。拿一千塊大鈔買雞排，也給我們心疼一下，買個十片二十片，找錢的時候也就比較甘願。買一片七十塊，一張鈔票跟我換九張，還要附贈三個銅板，好划算喔！俗話說得好，『不經一番寒徹骨，怎得梅花撲鼻香』？梅花就是我本人啦，拜託拜託！大家多多體諒喔。」

五十九：她是賣雞排還是選里長啊？

七百四：她就是我們里長。

五十九：啊？

七百四：我就是欣賞這種女中豪傑，鼓起勇氣，上前告白。

五十九：怎麼說的？

七百四：「梅花梅花滿天下，越冷它越開花！」

五十九：老掉牙的歌詞。

七百四：「免費雞排，我從來都沒有拿到過，但是，我一定會堅持下去，直到遍地開滿梅花！」

五十九：很老套欸。

七百四：梅花順手遞給我一片冷掉的雞排。

五十九：看你可憐，給你一片剩下的。

七百四：「啊！『不經一番寒徹骨，怎得梅花撲鼻香』？這就是我們定情的信物嗎？妳願意嫁給我嗎？」

五十九：這樣告白太突兀了吧？

七百四：就看梅花，把油鍋端起來，往外一甩！

五十九：啊？

七百四：大喊一聲「聽到沒有？不賣雞排啦！老娘要嫁人啦！」

五十九：真甩鍋啦？

黃檗

身長七尺，相貌威嚴，
善用當頭棒喝開悟世人。

上堂開示頌

塵勞迴脫事非常　緊把繩頭做一場
不經一番寒徹骨　怎得梅花撲鼻香

五三 要有力

巫明如

七百四：（唱）小山重疊金明滅。鬢雲欲度香腮雪。懶起畫蛾眉。弄妝梳洗遲。照花前後鏡。花面交相映。新帖繡羅襦。雙雙金鷓鴣。

五十九：溫庭筠的《菩薩蠻》。

七百四：唐宣宗在位時，宰相令狐綯為了討好皇上，央求溫庭筠代寫二十首〈菩薩蠻〉，後來溫庭筠將此事，大肆宣揚，掀起了一陣官場的風風雨雨。

五十九：剛才各位聽的這首？

七百四：就是二十首〈菩薩蠻〉的第一首。

五十九：為什麼聽著這麼耳熟？

七百四：這首歌收綠於《後宮甄嬛傳》，當時在臺灣掀起一陣風潮，劇中此曲由安陵容主唱、甄嬛古琴伴奏，在皇上以及華妃面前獻唱。

五十九：啊？

七百四：狐媚妖精！

五十九：我是說……她們術有專精。

七百四：此曲一出，便揭開了一陣情場的風風雨雨。

五十九：華妃這個賤人。

七百四：嗯？

五十九：華妃這個美人。

七百四：華妃美雖美，卻沒有其他的才華。她的聖寵完全來自她哥哥年羹堯的戰績。一旦年羹堯的氣

數盡絕，華妃的地位也就跟著一落千丈了。

五十九：沒有利用價值的人，待在宮裡只有死路一條。

七百四：相較之下，安陵容就比華妃來得多才多藝，因為演唱〈菩薩蠻〉，在眾嬪妃當中脫穎而出。

五十九：她跟皇上，一炮而紅。

七百四：什麼？

五十九：她跟甄嬛，一鳴驚人。

七百四：但是因為安陵容的母家，沒有高官、沒有厚爵，皇上待她當然也就炎涼善變、忽冷忽熱的。

五十九：沒有利用價值的人，待在宮裡只有死路一條。

七百四：回到唐朝，溫庭筠的才華不在令狐綯之下，卻因為生性傲慢，經常譏諷權貴，才會在官場上，屢屢挫敗。

五十九：沒有利用價值的人，待在宮裡只有……死路一條！

七百四：（慢半拍）死路一條！

五十九：你說什麼？

七百四：沒事，有些回音。

五十九：我懂了！溫庭筠以及安陵容的遭遇其實相當的相似。

七百四：怎麼說？

五十九：聽聽這兩個故事就知道，在官場上與情場上都是一樣的。

七百四：怎麼樣？

五十九：為了避免在宮中沒有利用價值，走上死路一條，沒有實力，至少要有財力。

七百四：啊？

五十九：如果沒有財力，那就要有魅力。

七百四：沒有實力，沒有財力、也沒有魅力，沒有這「三力」，怎麼辦呢？

五十九：那你就要有「兩粒」。

七百四：你在胡說什麼啊！

百人一首

171

溫庭筠

才情洋溢但生性傲慢，
經常出入歌樓妓院。

菩薩蠻

小山重疊金明滅　鬢雲欲度香腮雪

懶起畫蛾眉　弄妝梳洗遲

照花前後鏡　花面交相映

新帖繡羅襦　雙雙金鷓鴣

五四 詐胡相公

馮翊綱

七百四：打麻將，手一定要乾淨。

五十九：清潔衛生很重要。

七百四：坐在牌桌上，四個人八隻手，誰也不知道誰剛才摸了什麼？

五十九：所以要跟熟人打牌。

七百四：有的時候就是因為熟，所以更加放肆隨便了。

五十九：啊？

七百四：吃完東西不洗手的……

五十九：油。

七百四：掃地之後不洗手的……

五十九：灰。

七百四：上過小號不洗手的……

五十九：……騷。

七百四：上過大號不洗手的……

五十九：……我說你那些牌搭子是怎麼回事？

七百四：所以為了報復他們，我也使出絕招。

五十九：你什麼絕招？

七百四：碎碎念。

五十九：邊打牌邊說話，這挺正常。

七百四：我淨說些他們不懂的。

五十九：是？

七百四：「相見時難別亦難」。

五十九：背起唐詩來了。

七百四：雙關語。

五十九：這？

七百四：想抓的牌不到手，不要的牌打不出去。

五十九：這麼個難。

五十九：製造困擾。

七百四：牌桌上大家心情都這樣，嘴上念念，可算是欺敵戰術。

五十九：突然我摸上一手好牌！

五十九：是什麼？

七百四：一手全是條子！

五十九：又稱索子。

七百四：「天聽」，蓋牌！

五十九：這很大膽呀！

七百四：玩兒嘛！「天聽」八臺呀！

五十九：但是「門清」、「不求」不能算。

七百四：其他的可以算……壞了！

五十九：摸到什麼？

七百四：菊花。

七百四：菊花。

五十九：摸到菊花就補牌呀。

七百四：東風圈，摸什麼菊花呀？不算臺。

五十九：菊花還是不要亂摸。

七百四：「東風無力百花殘」。

五十九：又念上了。

七百四：你看我這一手牌，全是條子，看上去又像蠟燭，又像鼉寶寶。

五十九：想像力很豐富。

七百四：「春蠶到死絲方盡，蠟炬成灰淚始乾」。

五十九：哎！你這一念，手上什麼牌全讓人知道了。

七百四：放心，那些人沒這麼好的國學水準，根本不知道我在念什麼。

五十九：欺敵戰術呀。

七百四：啊！終於終於！

五十九：摸到了？

七百四：摸到我夢寐以求的「么雞」！

五十九：又叫「一索」或是「一條」。

七百四：正所謂「青鳥殷勤為探看」！

五十九：「青鳥」就是「么雞」，您的國學底子真強！

七百四：我推倒大喊「胡了！清一色！自摸！九臺！」

五十九：恭喜恭喜！

七百四：翻開么雞一看……不是么雞……

五十九：是什麼？

七百四：紅中。

五十九：你怎麼會把紅中摸成么雞？

七百四：不知道是誰的鼻屎黏在上面，害我摸成么雞！

五十九：啊？

七百四：而且剛才摸菊花忘記補牌。

五十九：不但「詐胡」，而且「相公」，你沒牌品！

李商隱

感情用事，
一生抑鬱不得志。

無題

相見時難別亦難　東風無力百花殘
春蠶到死絲方盡　蠟炬成灰淚始乾
曉鏡但愁雲鬢改　夜吟應覺月光寒
蓬山此去無多路　青鳥殷勤為探看

百人一首

五五 藝術鑑賞

巫明如

七百四：星期一晚上，我固定去健身房。

五十九：肢體訓練課。

七百四：不，美術鑑賞。

五十九：美術鑑賞？

七百四：其實我是打工。

五十九：不是去練呀？

七百四：看看教練的二頭肌，古銅色的肌膚閃閃發亮，皮膚底下每一絲肌肉線條都充斥著能量。

五十九：就為了看教練？

七百四：上完了美術鑑賞課，讓我對「藝術」與「美」有了更高的領悟，心中法喜充滿，高高興興的就回家了。

五十九：好嘛。

七百四：回家的路上，順便經過美術館。

五十九：陶冶性情，沾染文藝氣息。

七百四：天氣太熱了，我去吹個冷氣。美術館外頭有個熱鬧的小市集。

五十九：跳蚤市場。

七百四：「要不要來看看我的畫？」

五十九：是一位老先生在說話。

七百四：我對他的畫沒什麼興趣，倒是看上一個小盒子。雕工細緻，還用一個金色鎖頭鎖著呢。

五十九：聽起來很貴。

七百四：盒子上頭刻著兩行字。「世間無限丹青手，一

片傷心畫不成」。

五十九：什麼意思呢？

七百四：老先生笑說：「好眼力，你跟這個盒子，真是有緣，便宜賣你吧！」

五十九：太好了！那是多少？

七百四：一口價，就六千吧！

五十九：六千？太貴了！

七百四：欸！我的美術鑑賞能力肯定不會錯的。買了！

五十九：真買了？

七百四：掏出我在健身房打工一個月的薪水，

五十九：全部壓寶在鑑賞的眼光上了。

七百四：高高興興地，抱著盒子回家。小心翼翼地將盒子放在桌上，輕輕地觸摸著精緻的雕刻紋路。拿起鑰匙，喀啦一聲，輕易地打開了鎖。

五十九：看看裡頭什麼名堂？

七百四：盒子裡頭放著有一幅卷軸，顏色泛黃，古董啊！

五十九：真的淘到寶了？

七百四：將卷軸輕輕打開……心頭那個震撼！

五十九：曠世傑作！

七百四：完全空白！

五十九：怎麼會這樣呢？

七百四：盒子上寫得很明白，「一片傷心畫不成」！

五十九：這……

七百四：根本沒畫，誰該傷心誰傷心吧！

五十九：別傷心，至少你還有這個精美的盒子。

七百四：我太傷心了！

五十九：又怎麼了？

七百四：裡面盒底一個小標籤……

五十九：是……

七百四：「建議售價二百五」。

五十九：哎呀！您眼光真高呀！

百人一首

高蟾

出身寒微、
崇尚氣節的瀟灑人士。

金陵晚望

曾伴浮雲歸晚翠　猶陪落日泛秋聲

世間無限丹青手　一片傷心畫不成

大胃王

巫明如

七百四：工欲善其事，必先利其器。

五十九：想把工作做好，先得把工具準備好。

七百四：想把飯吃飽，就得要把筷子準備好。

五十九：是。

七百四：想好好拉屎，就得先搶購衛生紙。

五十九：啊？

七百四：想好好演戲，就得先背詞兒、排戲。

五十九：對了。

七百四：我愛演戲，學表演的那段日子，有各種排練、演出，服裝道具都得要自己準備。

五十九：開銷很大。

七百四：為了這些額外開銷，我開源節流。

五十九：怎麼開源？

七百四：學校舉辦徵文比賽，我就報名。

五十九：拿冠軍、拚獎金。

七百四：學校舉辦游泳比賽，我就報名。

五十九：拿冠軍、拚獎金。

七百四：學校舉辦大胃王比賽，我就報名。

五十九：拿冠軍、拚獎金。

七百四：不需要冠軍，也沒有獎金。

五十九：那去幹嘛？

七百四：蹭飯吃，吃一次，省下三天的飯錢。

五十九：真是開源節流。

七百四：比賽當天，選手們魚貫而入，那氣勢有如「澤

國江山入戰圖」，大家迫不及待，準備入座一戰。

五十九：都身強體健。

七百四：都面黃肌瘦。

五十九：怎麼會呢？

七百四：餓得越久，吃得越多。

五十九：是這樣嗎？

七百四：比賽開始！

五十九：吃！

七百四：選手們拿到東西就往嘴裡塞。

五十九：吃！

七百四：「生民何計樂樵蘇」，工作人員根本來不及計算，到底喝了幾瓶可樂、吃了幾片提拉米蘇？

五十九：吃！

七百四：噎到了！

五十九：吃太急了！

七百四：「憑君莫話封侯事」，邊吃邊講話，活該他喉嚨噎到！

五十九：那怎麼辦？

七百四：一時吞不下去沒關係，噎在腮幫子裡，也算你吃了。

五十九：倉鼠啊？存起來過冬啊？

七百四：那位一號選手真是「一將功成」！整桶炸雞吃得乾乾淨淨，雞腿「萬骨枯」啦！

五十九：恭喜第一名！

七百四：還沒，吃完之後要倒數十秒，沒有吐出來才算是冠軍。

五十九：十、九、八……

七百四：嗯……

五十九：吐啦？

七百四：差點吐了，沒吐出來。

五十九：那怎麼辦？

七百四：嚥回去。

五十九：噁心！換我想吐了！嗯……

七百四：開源節流！別浪費！我接！

曹松

考試一輩子，
七十歲中進士，
當官兩年辭世。

己亥歲　二首其一

澤國江山入戰圖　生民何計樂樵蘇
憑君莫話封侯事　一將功成萬骨枯

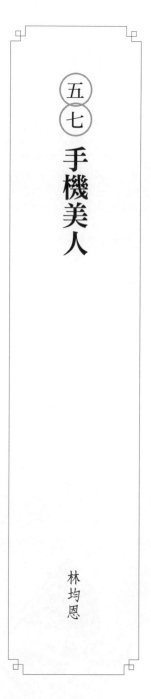

五七 手機美人

林均恩

五十九：唉！
七百四：嗨！
五十九：唉！
七百四：唉？
五十九：唉！
七百四：你別老歎氣，晦氣！
五十九：唉！我實在過不下去了。
七百四：唉了多少？
五十九：欠了多少？
七百四：欠錢也沒這麼難過。
五十九：難過就喝酒去。「今朝有酒今朝醉」。
七百四：還吟詩哩。
五十九：「得即高歌失即休，多愁多恨亦悠悠。今朝有

酒今朝醉，明日愁來明日愁。」

五十九：好詩！要我們及時行樂。
七百四：所以該去ＫＴＶ高歌一曲。
五十九：唱什麼啊？
七百四：（唱）人生短短幾個秋呀，不醉不罷休。

東邊我的美人呀，西邊黃河流。

五十九：（唱）來呀來個酒啊，不醉不罷休。
二人：（合唱）愁情煩事別放心頭。
七百四：唉喲！
五十九：怎麼換你歎氣啦？
七百四：我擔心你，恐怕不是高歌幾曲就有辦法解的

愁。

五十九：就是啊！

七百四：英雄難過美人關？

五十九：誰跟你碰女人啦？

七百四：你看看！八爺碰了一個若曦，帝王命都斷送了。

五十九：這是老電視劇裡的古代女人啊！送我我也不要！

七百四：她不是你的菜啊？

五十九：我看你不只不懂我，連時代都跟不上！

七百四：那你說現在到底為了誰？

五十九：古代昏君就算了，現在還有愚民在亂！

七百四：該不會……你支持的候選人落選？

五十九：我沒說！

七百四：誰啦？

五十九：長那麼好看，顏值那麼高，居然會落選！你說我能不愁嗎？

七百四：選舉都過多久啦你還愁？

五十九：「明日愁來明日愁」，明日總是有新愁，他沒上，我就是愁。

七百四：你到底喜歡他什麼？

五十九：長相！臉啊！

七百四：真是膚淺……

五十九：什麼？

七百四：我說……豔福不淺。

五十九：喔。

七百四：這太簡單了！把他設成手機桌布，天天看，你就不愁啦！

五十九：怎麼做？

七百四：弄張照片，每天一醒來就看見他。再配上底色、花邊，加上問候語。

五十九：什麼問候語？

七百四：「太陽曬屁股，該起床了」！

五十九：長輩圖啊？我不要！

羅隱

鐵齒毒舌的烏鴉嘴，
一生曲折坎坷。

自遣

得即高歌失即休　多愁多恨亦悠悠
今朝有酒今朝醉　明日愁來明日愁

五
八

自找麻煩

徐妙凡

七百四：「易求無價寶，難得有情郎」。我有個朋友叫美眉，一次交了兩個男朋友，整日裡「羞日遮羅袖，愁春懶起妝」。

五九：為了要選誰而發愁。

七百四：這兩個男的條件都相當好，同樣一八六，一樣很富有。

五九：誰比較帥？

七百四：濃眉大眼，高挺鼻梁，搭配寬闊胸膛。長得一模一樣。

五九：雙胞胎啊？

七百四：答對了！

五十九：太不倫不類了！

七百四：一個叫宋玉，一個叫王昌。

五十九：等等，為什麼雙胞胎姓氏會不一樣？

七百四：這兩人的媽，就是隨性浪漫的人，他們是不同的爸。

五十九：太離奇了！

七百四：個性截然不同。王昌老實正直，宋玉機巧靈便。兄弟兩人開著車，準備去找美眉約會。

五九：約會也能三人行啊？

七百四：他們兄弟倆的誕生，靠的就是三人行。

五十九：那是。

七百四：目擊了一樁車禍。機車騎士被撞倒，駕駛肇事逃逸。

五十九：太過分了。

七百四：王昌正直，要打電話報警。

五十九：救人要緊。

七百四：宋玉機伶，他說附近沒有監視器。機車騎士倒地昏迷，萬一醒來時抵賴是他們肇事，不是自找麻煩嗎？

五十九：聰明。

七百四：王昌無法見死不救，還是報了警，順便通知美眉。

五十九：不領情。

七百四：美眉破口大罵王昌多管閒事、自找麻煩！

五十九：耽誤了約會，請求原諒。

七百四：宋玉急忙開車去安撫，把王昌晾在了車禍現場。

五十九：宋玉把握先機。

七百四：王昌很無奈，還是陪同機車騎士到了醫院。

五十九：是個好人。

七百四：宋玉跟美眉隨後也趕到了醫院。

五十九：來幹什麼？

七百四：一進急診室，美眉放聲大哭。「爸！你怎麼被撞成了這樣！」

五十九：是她爸爸呀？

七百四：王昌向美眉的爸爸說明事發經過。

五十九：是他救的一命。

七百四：宋玉很難堪的站在旁邊，插不上話。

五十九：見死不救，活該！

七百四：美眉驚魂未定，「枕上潛垂淚，花間暗斷腸」。

五十九：差點因為自私，失去父親。

七百四：此時才終於想明白，這兩個男人，究竟誰值得託付終身。

五十九：答案很明顯。

七百四：爸爸先開口了。

五十九：做長輩的看在眼裡，心裡有數。

七百四：「美眉啊！今天爸爸差點沒命。」

五十九：好險。

七百四：「多虧王昌，爸爸真是由衷感謝。」

五十九：宋玉慚愧。

七百四：「王昌這樣的人，值得深交。」

五十九：沒錯！

七百四：「你們可以做好朋友。」

五十九：啊？

七百四：「宋玉，我把女兒交給你了！」

五十九：這對不對呀？

七百四：爸爸說「自能窺宋玉，何必恨王昌」。

五十九：什麼意思？

七百四：「王昌這種傻瓜，遲早會給自己找麻煩！」

五十九：薑是老的辣！

魚玄機

又美又有才華的豪放女，到頭來總是要被弄死的。

贈鄰女

羞日遮羅袖　愁春懶起妝

易求無價寶　難得有情郎

枕上潛垂淚　花間暗斷腸

自能窺宋玉　何必恨王昌

五九 菊花開了

徐妙凡

七百四：農曆九月八號，秋高氣爽，正是適合吃四川麻辣火鍋的季節。

五十九：大夥兒一塊兒去吃吧！

七百四：滾燙的麻辣湯底一澆下肚，全身筋骨彷彿都鬆了開來。

五十九：通體舒暢。

七百四：「待到秋來九月八，我花開後百花殺」。

五十九：怎麼了？

七百四：阿伯的菊花也開了。

五十九：啊？

七百四：一連灌了三碗麻辣熱湯，熱辣辣的，覺得像屁股著火，起身一檢查。

五十九：怎麼了？

七百四：旁邊一個老老的阿姨就先叫「誰大姨媽來了？」

五十九：應該不是她自己的。

七百四：阿伯一陣驚慌，下意識摀著屁股直奔廁所，脫下褲子，拿出手機。

五十九：拿手機幹嘛？

七百四：拍下命案現場，作為呈堂證供。

五十九：拍到了什麼？

七百四：原本嫻靜的菊花徹底怒放，冒出了一圈拇指粗的肉團。

五十九：痔瘡也開花了。

七百四：阿伯顫抖著手，想把肉團戳回去……

五十九：太殘忍了！畫面限制級！

七百四：救護車來了。一路上阿伯屁股都懸在半空中，血流滿屁股。

五十九：十二歲以上要有家長陪同欣賞。

七百四：到了醫院，醫師跟阿伯說「趴下！脫褲子！把屁股撅起來！」

五十九：七歲以下絕對不宜！

七百四：阿伯的菊花正對著醫生的臉。

五十九：我都不敢看了！

七百四：此時醫生嫻熟地，將一根手指插了進去，以迅雷不及掩耳之勢轉了一圈，左一圈、右一圈。

五十九：幹什麼呀？

七百四：要徹底爆了菊花。

五十九：這是正統的治療手段嗎？

七百四：剛剛吃了麻辣鍋，殘存熱氣就這麼順理成章的呼了出來。

五十九：是放屁嗎？

七百四：「沖天香陣透長安」，整個病房都聞到了。

五十九：這算不算院內感染？

七百四：不巧，阿伯的肚子又痛了。

五十九：倒楣的事總是接二連三。

七百四：屁一放，還促進了腸胃蠕動，完全通暢！

五十九：所以？

七百四：「滿城盡帶黃金甲」！

五十九：啊！

七百四：噴發了！

五十九：嗚嗚嗚。

七百四：你哭什麼？

五十九：嗚嗚嗚，很痛嗎？

七百四：痔瘡，是不為人知的痛。

五十九：您……莫非身歷其境！

七百四：嗚嗚嗚，我好痛！

五十九：嗚嗚嗚，我好怕！

黃巢

考不上科舉，
就毀掉一個朝
代的魔王。

不第後賦菊

待到秋來九月八　我花開後百花殺

沖天香陣透長安　滿城盡帶黃金甲

六 十 寒冬

陳英樓

七百四：梅花，出現在詩、詞、歌、賦、書、畫之中，是文人雅士的最愛。

五十九：賞心悅目。

七百四：可惜，我從來沒有親眼看過梅花。

五十九：您沒看過？

七百四：臺灣副熱帶氣候，我從小生長在南部的平地，梅花不容易見到。

五十九：那您可以登山賞梅吧？

七百四：自幼家貧，實在沒有閒暇閒錢供我怡情養性。

五十九：那談起梅花，您恐怕不解風情。

七百四：也不一定。我相信一個好作品，可以超越時空和經驗產生共鳴，允許每個人都有自己的體會

和感受。

五十九：喔？

七百四：我自幼家貧，冬天，並不是一個浪漫的季節。當寒流到來，「萬木凍欲折」的時候，我們家就「孤根暖獨回」。

五十九：人要怎麼「孤根暖獨回」？

七百四：一家人坐成一圈，拿著一根蠟燭取暖，「孤根暖獨回」。

五十九：一家人怎麼拿一根蠟燭？

七百四：這是我爸發明的遊戲。把蠟燭像擊鼓傳花那樣一個一個傳下去，手慢的人就會被蠟油滴到，大家這麼動起來，身子也就比較暖和了。

五十九：有智慧！

七百四：不只我家貧，全村的人都家貧，看著眼前蕭瑟的小村子，大家的生活被寒冷的冬天壓得喘不過氣來，雖然不真正下雪，但心頭是「前村深雪裡」。

五十九：雪上加霜。

七百四：這時鄰居跑來，報告「昨夜一枝開」的消息。

五十九：喔？是什麼好消息？

七百四：哪有好消息？村尾的老太太昨夜凍死了！大人們講得很委婉。

五十九：難道你們沒有快樂的事了嗎？

七百四：有！「風遞幽香出，禽窺素豔來。」

五十九：什麼意思？

七百四：村外小樹林，有野味。眼見一隻隻的野雞、野鴨、野鴿，在我們飢餓的眼神裡面，全被扒皮成了一塊塊的香豔嫩肉了！

五十九：見山不是山了！

七百四：偶爾抓到了野味，我媽就會好好烹調一番，大家補一補！

五十九：好嘛！

七百四：漸漸長大，我明白這小村子明年還是會這樣，窮的窮，餓的餓，生活不見一點起色。「明年如應律」。

五十九：別這麼悲觀！

七百四：對！「先發望春臺」！我滿懷熱血，蓄勢待發。不想再過這樣的冬天，想要找到一個生命的高臺，一個能展望他的春天到來的地方！

五十九：好！開出生命中的第一朵梅花！

七百四：在外商公司找到一份好工作。

五十九：賺錢了！

七百四：外派北海道。

五十九：更冷啦！

齊己

高潔、豪放的詩僧，
脖子上長著一顆
「詩囊」。

早梅

萬木凍欲折　孤根暖獨回　前村深雪裡　昨夜一枝開

風遞幽香出　禽窺素豔來　明年如應律　先發望春臺

六一　唐僧

巫明如

七百四：我沒事就回大學旁聽。

五十九：用功奮發，自我精進。

七百四：意氣風發，吸收精氣。

五十九：什麼？

七百四：課堂上一位小帥哥，意氣風發，我總是坐在他旁邊，吸收精氣。

五十九：你是蜘蛛精啊？

七百四：他就像唐僧，我願意當蜘蛛精，吃他的小鮮肉。

五十九：胡說，唐僧怎麼被你比喻得像男模一樣。

七百四：你不知道？唐僧在小說裡，確實被描述得像個男模。

五十九：很美麗。

七百四：很美味。

五十九：啊？

七百四：西天取經，一路上的妖精都想吃唐僧肉。

五十九：對。

七百四：教室裡的這個唐僧已經被包圍了，座位前後左右都是短裙熱褲、細肩帶爆乳的姊姊阿姨，但是他連眼睛都不眨一下。

五十九：眼睛不眨，容易發乾。

七百四：你電影看多啦！我這是比喻。唐僧只專注盯著講臺上的老師。

五十九：噢。

七百四：講臺上的周老師來頭也不小，綽號「周捷輪」。

五十九：也很有才華。

七百四：眼睛也很小。

五十九：啊？

七百四：我不理他！上課的時候都專注看著唐僧。

五十九：你是不是來上課的啊？

七百四：「讀書不覺已春深」，每次上課，都察覺不到時間的流逝。

五十九：「一寸光陰一寸金」啊。

七百四：我盯著唐僧看，忽然，唐僧轉過來看著我笑了一下。

五十九：他看上你了？

七百四：皇天不負苦心人，我每天盯著他看，總算有所收穫了。

五十九：守株待兔。

七百四：我長得美也不是我的錯啊。

五十九：算是我錯。

七百四：唐僧都有所表示了，我也得趕緊回禮。

五十九：你？

七百四：我撩起裙襬，咬著下唇，眨了一下左眼，撥了一下頭髮。

五十九：好噁心啊。

七百四：他看到，全身顫抖了一下。

五十九：被你嚇到了。

七百四：他提起筆，在便利貼上寫了字，就往我桌上送過來。

五十九：傳情書來了。

七百四：「不是道人引來笑，周情孔思正追尋」。

五十九：這是什麼意思？

七百四：「不是道人來引笑」，剛才那笑容不是對著我笑的。

五十九：一切都是你個人誤會。

七百四：「周情孔思正追尋」，他想認真念書，追求周老師所教的孔子思想。

五十九：不愧是唐僧，不近女色，刻苦勤學。

七百四：下課鐘響，走廊上一陣騷動。

五十九：怎麼啦？

七百四：擔任系學會會長的孔劉學長來了！

五十九：這位學長長很帥。

七百四：這位學長家裡賣泡菜。

五十九：啊？

七百四：只見唐僧左手勾著周老師、右手拉著孔學長，
　　　　三人甜滋滋地走了出去。

五十九：這？

七百四：所有的姊姊阿姨這才明白，周情孔思正追尋，
　　　　唐僧腳踏兩條船！

王貞白

白鹿洞　二首其一

讀書不覺已春深　一寸光陰一寸金

不是道人來引笑　周情孔思正追尋

避開朝廷賊臣奸相，退隱返鄉，教書寫作。

六二　放屁

古辛

七百四：「風乍起，吹皺一池春水。」你看，用這「皺」字最高明之處，就在於它巧妙呈現了池水的心理狀態。

五十九：池水也有心理狀態？

七百四：「風乍起，吹皺一池春水」，怎麼解？

五十九：一陣風，把池子裡的水給吹皺了。

七百四：不，池水是因為心情不好，所以皺起眉頭。池水為何心情不好？

五十九：是因為池水它⋯⋯

七百四：因為有人放屁，太臭，池水被臭得受不了，皺起眉頭。

五十九：有人撒風，春水皺了。

七百四：「閒引鴛鴦香徑裡，手接紅杏蕊」？

五十九：在花間小徑裡逗弄著鴛鴦，出於無聊，便隨手將杏花的花蕊揉碎。

七百四：女主角菩薩心腸，不忍心讓池子裡的鴛鴦被屁臭死，所以把牠們引到飄著花香的小徑裡避難。

五十九：那「手接紅杏蕊」呢？

七百四：誰這麼缺德，想放屁毒死鴛鴦？一氣之下，用力過猛，不小心揉爛了花蕊。

五十九：是這樣啊？

七百四：「鬥鴨闌干獨倚，碧玉搔頭斜墜。」

五十九：女主角興致缺缺地靠著欄杆看鴨子打架，看到

恍神，髮簪滑落了都沒發現。

七百四：作者寫的是「鬥鴨闌干獨倚」，還是「丫頭闌干獨倚」？

五十九：啊！因為屁太臭，鴨子們也都躲了起來！

七百四：那「碧玉搔頭斜墜」？

五十九：呃……

七百四：給你個提示，「小家碧玉」什麼意思？

五十九：就是普通人家的漂亮女孩子。

七百四：隔壁鄰居的女兒，被臭屁臭得抱頭鼠竄，從樓上摔了下來。碧玉，搔頭，斜墜！

五十九：世界上有沒有這麼臭的屁啊？

七百四：最後兩句！「終日望君君不至，舉頭聞鵲喜。」

五十九：還是你說吧。

七百四：「君君」，是女主角養的狗。

五十九：啥？

七百四：「君君」怎麼還不回來啊，要是牠在，肯定能替我逮到那個亂放屁的傢伙。

五十九：想用狗鼻子聞，聞什麼呢？

七百四：「舉頭聞鵲喜」，女主角抬頭這麼一聞……好

啊你個臭鳥！

五十九：啊？

七百四：原來是喜鵲放屁！

五十九：根本是你放屁！

文筆很好，但更擅長排除異己的奸佞宰相。

馮延巳

謁金門

風乍起　吹皺一池春水
閒引鴛鴦香徑裡　手挼紅杏蕊
鬥鴨闌干獨倚　碧玉搔頭斜墜
終日望君君不至　舉頭聞鵲喜

七百四：我，是一個理性的人。

五十九：何以見得呢？

七百四：和女孩子看對了眼，我一定「衣帶漸寬終不悔，為伊消得人憔悴」。

五十九：啊！很感性啊！

七百四：不，這是理性判斷，馬上把女孩子寬衣解帶，以免後悔。

五十九：理性？這是獸性！

七百四：後來我們正式交往，她看見一個名牌的包包，卻整日愁眉苦臉，鬱鬱寡歡。

五十九：想要。

七百四：我偷偷去翻標價，一個紅色小皮包，大小約莫放得下一支口紅。

五十九：太小了，不實用。

七百四：要價十五萬。

五十九：完全不理性的定價。

七百四：買。

五十九：什麼？

七百四：我理性判斷，她看到這個包包之後，就會笑了。

五十九：這不用判斷！

七百四：又有一次，想給她個驚喜，出其不意的獻上了一枚鑽戒。

五十九：可高興了！

七百四：嚎啕大哭。

五十九：實在太感動了！

七百四：她含著淚光繼續切著牛排，又加點了一瓶香
檳。飯後，不疾不徐的從紅色小皮包裡拿出一
只口紅，補補妝。

五十九：十五萬，其實很實用。

七百四：「對不起，剛剛太失態了。」

五十九：不要緊。

七百四：「但是，我的個性，也太過於感性了，以至於
昨天，有人先送了鑽戒給我，我就先接受了。」

五十九：什麼？

七百四：我的理性判斷，她應該是劈腿了。

五十九：這不用判斷！

七百四：可是我理性判斷自己，還愛著她。

五十九：這並不理性！

七百四：我茶不思、飯不想，「衣帶漸寬終不悔，為伊
消得人憔悴」。

五十九：太不理性了。

七百四：最後，我理性判斷，決定回去找她。

五十九：這個決定不理性。

七百四：我是去要回我的東西。

五十九：這⋯⋯還算理性。

七百四：大半夜，到她家樓下，放聲大喊。

五十九：喊什麼？

七百四：「我要告你，騙了我的身子！」

五十九：當時是你先寬人家衣帶的。

七百四：「我要告你，牛排香檳都是我付的錢！」

五十九：請人家吃飯要甘願。

七百四：「我要告你，拿了我買的包包和鑽戒。」

五十九：送出去就是人家的。

七百四：「我不管，我還要告你，偷走了我的心！」

五十九：別喊了，做人要理性！

七百四：告訴你，她雖然避不見面，不下樓，但是，社
會還是有理性的！為了我，有人伸張正義。

五十九：誰？

七百四：「這位先生，我要引用『社會秩序維護法』第
七十二條，依法逮捕你！」

五十九：警察來囉！

柳永

紅裙歌妓憐愛
的豔詞才子。

蝶戀花

佇倚危樓風細細　望極春愁　黯黯生天際
草色煙光殘照裡　無言誰會憑欄意
擬把疏狂圖一醉　對酒當歌　強樂還無味
衣帶漸寬終不悔　為伊消得人憔悴

(六四) 笨死的

陳禹心

七百四：南唐後主李煜，在四十二歲生日那天被毒死。

五十九：哦？

七百四：南唐亡國之後，李煜被軟禁。

五十九：真是淒涼。

七百四：淒涼嗎？

五十九：難不成歡樂嗎？

七百四：〈虞美人〉。

五十九：嗯。

七百四：「美人」暗指皇帝。

五十九：哦？

七百四：愚弄美人，酸話是說給趙匡胤、趙光義兄弟聽的，真的惹來殺身之禍。

五十九：沒有哇？我感覺不出來哪裡大逆不道了？

七百四：李煜前半輩子，享受了數不盡的豔福。

五十九：大周后、小周后，親姊妹一前一後服侍他。

七百四：所以，「春花秋月何時了，往事知多少？」這句是有潛臺詞的。

五十九：哦？

七百四：風花雪月不曾了，永遠不嫌少。大周后死了，小周后來了。

五十九：真的！

七百四：下一句？

五十九：「小樓昨夜又東風，故國不堪回首月明中」。

七百四：東風就是春風，春風吹進小樓，那自然是美女

五十九：進房服侍。

五十九：美女的身體，如渾圓飽滿的滿月……我都害臊了，想像力豐富！

七百四：什麼想像力？寫實的！二十九歲的大周后還沒斷氣，十五歲的小周后就已經和姊夫通姦了。

五十九：李煜太有豔福了！怪不得把國家都搞亡掉了！

七百四：「雕欄玉砌應猶在，只是朱顏改」。

五十九：自己老了，精力大不如前。

七百四：不！這不是指他自己。趙匡胤死後，弟弟趙光義即位，好幾次強姦小周后。

五十九：是對亡國之君的羞辱。

七百四：還故意在李煜的府內，改派一缸子又老又臭的肥豬女傭。

五十九：「豬顏改」呀？這也太……那個了吧？

七百四：「問君能有幾多愁？恰似一江春水向東流」。

五十九：心情很激動。

七百四：寫出來抱怨，趙光義馬上懂了意思，下令，殺！

五十九：就這麼被毒死了，挺窩囊的。

七百四：你真相信哪？

五十九：這……是歷史，您解釋的角度也很新奇，聽得很有意思。

七百四：有意思？

五十九：有意思！

七百四：「愚」美人，解釋為「愚笨的皇帝」，暗罵趙光義。

五十九：對呀。

七百四：也罵你。

五十九：啊？

七百四：我說什麼你就信，笨死算了！

五十九：你！

百人一首

李煜

以亡國之恨
換來震鑠詞句。

虞美人

春花秋月何時了　往事知多少
小樓昨夜又東風　故國不堪回首月明中
雕欄玉砌應猶在　只是朱顏改
問君能有幾多愁　恰似一江春水向東流

六五

會畫葫蘆

徐妙凡

七百四：古代有個讀書人，姓陶，從小立志要救國濟民。

五十九：有出息。

七百四：年紀輕輕就考取了，被發派當個九品芝麻官。

五十九：恭喜恭喜。

七百四：新官上任，一個佃農因拖欠租被地主打斷左腿，跑來衙門喊冤！

五十九：把地主抓來！

七百四：三十兩白銀先送到了。

五十九：公然行賄啊？

七百四：陶大人為官清廉，退了回去！

五十九：漂亮！

七百四：沒想到晚上下班路上，被人蓋了麻布袋，痛打一頓。

五十九：啊？

七百四：「新官不懂規矩，三十兩銀子還嫌不夠，給點教訓！」

五十九：陶大人變成「討打人」了？

七百四：鄉紳富少，強姦貧窮人家的漂亮姑娘。

五十九：欺人太甚！

七百四：陶大人正直，把惡少抓來，嚴正執法！

五十九：漂亮！

七百四：惡少的爸爸放話說是姑娘不檢點，勾引自家兒子。

五十九：啊？

七百四：姑娘被毀了清譽，鬧自殺，家人把案子撤了，說是誤會一場。

五十九：就這麼算啦？

七百四：陶大人好官還沒當成，已經被人人傳說，是無能的昏官。

五十九：憋屈呀。

七百四：陶大人跑去請教前任縣令，該怎麼辦？

五十九：向過來人討教討教。

七百四：老縣令聽了來意，拿出半個葫蘆，說道「葫蘆，各有各的面向。但是照著描，每次都能畫得一樣。」話說完，拿起筆，描出一個工工整整的葫蘆來。

五十九：什麼意思？

七百四：「當官的事理，只需照著樣子畫，就行了。」

五十九：啊？

七百四：陶大人豁然開朗，回縣衙門上班去了。

五十九：這麼快就想明白啦？

七百四：陶大人把地主的錢收了，撥了其中十兩幫佃農

繳租，賺了一個仁官的美名。

五十九：啊？

七百四：被富少強姦的姑娘，陶大人作證，命令雙方拜堂成親！

五十九：什麼？

七百四：女兒嫁到有錢人家，父母很高興。惡少的爸爸包了個大紅包給陶大人。

五十九：還有這種事？

七百四：陶大人從此左右逢源，悟出一個現象，「官職須由生處有，文章不管用時無」。

五十九：什麼意思？

七百四：很多當官的不會寫文章，官家子弟根本不識字！皇上用人，也不管。

五十九：那麼昏庸？

七百四：陶學士總結心得，留給兒子，作為家訓。

五十九：寫的是？

七百四：「堪笑翰林陶學士，年年依樣畫葫蘆」。

五十九：多明白呀！

七百四：後來陶學士的兒子長大了，雖然不識字，還是

当了官，比其他那些無能的官家子弟還多了一項才能。

五十九：那是？
七百四：畫得一手好葫蘆！
五十九：廢物！

陶穀

自認懷才不遇的酸溜溜學士。

自嘲

官職須由生處有　文章不管用時無
堪笑翰林陶學士　年年依樣畫葫蘆

六六 帽妖

馮翊綱

七百四：宋真宗趙恆，本來輪不到他當皇帝。

五十九：哦？

七百四：他自己也心裡有數，所以寫詩鼓勵自己「書中自有千鍾粟」。

五十九：這話是他說的呀？

七百四：他大哥瘋了，二哥死了，這才輪到他。

五十九：有皇帝命。

七百四：趙恆其實愛躲在小房間裡讀書，他說「書中自有黃金屋」。

五十九：坐在金殿之上，反而不安。

七百四：偏偏，這麼一個讀書人，當皇帝淨碰上怪事。

五十九：什麼怪事？

七百四：北宋非常有名的「帽妖案」。

五十九：啊！我知道！

七百四：半夜，天上飛來妖怪，形狀像是帽子，還會變形，把人抓走。

五十九：飛碟，而且是變形金剛。

七百四：以現代人眼光來看，普遍推論，是宋朝發生過幽浮目擊事件。

五十九：很明顯就是。

七百四：宋朝是古代，這方面的資訊、觀念都還很保守。官員們聽到老百姓的舉報，一般都斥為無稽之談。

五十九：把「吹哨者」的嘴捂起來！

七百四：結果，事情越鬧越大，帽妖，從西京洛陽，飛到東京開封來了！

五十九：飛碟轉移陣地了。

七百四：而且，更多老百姓看到了。

五十九：捂不住了。

七百四：把「吹哨者」砍了！

五十九：啊？

七百四：緊接著，宮裡也發生怪事。

五十九：搞不懂。

七百四：大臣建議，殺幾個人，把謠言止住！

七百四：宋真宗舉止也怪異，傾覆國力，打造「玉清昭應宮」。不顧反對，窮極繁複奢華之能事。

七百四：寵愛的李宸妃，懷胎十月，沒有生下太子，卻生下一隻妖怪！

七百四：這是有名的「狸貓換太子」事件！

五十九：居然發生在同一時間。

五十九：宋真宗太倒楣了！

七百四：宋真宗也因此低調生活，少問朝政，多讀書。

五十九：收斂了。

七百四：也不敢再碰女人，他說「書中自有顏如玉」。

五十九：搞怕了，有陰影。

七百四：因為自己沒有子嗣，只好立八賢王的兒子為太子。

五十九：後來真相大白，其實就是他的親生兒子。

七百四：八賢王趙德芳，手中凹面金鐧乃先皇所賜，上打昏君、下打讒臣。

五十九：厲害。

七百四：沒多久，駕崩了。

五十九：死了。

七百四：半天霹靂，轟雷劈下！昭應宮在大火中化為灰燼。

五十九：燒啦？

七百四：據說有人看見，帽妖冉冉上升……

五十九：飛碟又出現了。

七百四：把宋真宗接走了。

五十九：原來是外星人呀？

趙恆

英俊挺拔的帥哥皇帝。

❧

勸學詩

富家不用買良田　書中自有千鍾粟
安房不用架高梁　書中自有黃金屋
娶妻莫恨無良媒　書中自有顏如玉
出門莫恨無人隨　書中車馬多如簇
男兒欲遂平生志　六經勤向窗前讀

七百四：一個人，做了自己喜歡的事，發揮了長才。

五十九：學以致用。

七百四：自然財源滾滾。

五十九：相輔相成。

七百四：身為一個男人，該要立業成家了！

五十九：人生大事不能耽誤。

七百四：不用擔心，一個男人，有錢有事業，討老婆自然不是難事。

五十九：該有的都有了。

七百四：不夠，人生還要有更高的追求。

五十九：那是？

七百四：還得出名。有了名氣，才能賺更多的錢、幹更大的事業。

五十九：懂了，所謂功成名就。

七百四：欸……還差一點，以前只知道賺錢，不懂得用錢。

五十九：守財奴。

七百四：人有了錢，應該要換豪宅、開名車。

五十九：約定俗成。

七百四：真正的有錢人，是用錢滾錢！

五十九：投機！

七百四：基金股票買起來！

五十九：持盈守成。

七百四：突然非常痛心，懊悔自己醒悟得太晚。

五十九：怎麼了？

七百四：事業、金錢、出名、更大的事業、更多的金錢、更高的名聲……

五十九：這都沒錯呀？

七百四：數著新鈔、開著新車、住著新房，覺得哪裡怪怪的？

五十九：哪裡怪怪的？

七百四：老婆是舊的！

五十九：啊？

七百四：「夕陽西下幾時回」，一股內心酸楚不禁悲從中來。

五十九：晏殊的〈浣溪沙〉。

七百四：「一曲新詞酒一杯，去年天氣舊亭臺」。

五十九：怎麼啦？

七百四：接著更是潸然淚下，涕淚縱橫。

五十九：到底怎麼了？

七百四：「無可奈何花落去，似曾相識燕歸來。」

五十九：嗯？

七百四：感歎一生追求事業、錢財、名聲，終有一日會

逝去凋零。

五十九：是。

七百四：當初娶的如花似玉的嬌妻，自然而然會老。

五十九：青春露都是白塗的。

七百四：到了這種時候，又看見一群群的年輕女孩，彷彿似曾相識……

五十九：這……

七百四：老婆不高興，拐了財產，跑了。錢財、事業、名聲都沒了，年輕女人也騙不到了。

五十九：一切歸零。

七百四：只能「小園香徑獨徘徊」，一個人孤獨終老。

五十九：真是活該。

七百四：所以，有經驗的長輩經常告誡年輕人，不要搞錯方向，到頭一場空。

五十九：不怕，現在的年輕人不會犯一樣的錯誤。

七百四：提早覺悟了？

五十九：他們一直廢在家裡滑手機，根本一事無成。

晏殊

謹慎忠厚的賢能宰相。

浣溪沙

一曲新詞酒一杯　去年天氣舊亭臺　夕陽西下幾時回

無可奈何花落去　似曾相識燕歸來　小園香徑獨徘徊

六八 喜宴

巫明如

七百四：我前男友寄喜帖來。我們分手並不愉快。

五十九：那就不去了吧？

七百四：去！當然要去！去把菜吃光，還要打包回家！

五十九：好！

七百四：而且要穿低胸、爆乳、超短裙，嚇死他爸爸！氣死他媽媽！

五十九：有志氣！

七百四：當天，我戴著墨鏡，走進會場，大家都非常意外地看著我。

五十九：超級名模。

七百四：來到櫃檯，紅包一甩，草草地簽了名，大家都非常驚訝地看著我。

五十九：真像個超級名模。

七百四：首先上桌的是綜合生魚片拼盤，上下左右四個方位的擺盤。

五十九：看起來氣勢恢宏。

七百四：魷魚刺身放在最高處——「碧雲天」。

五十九：吃！

七百四：黃金鯡魚並排壓在底層——「黃葉地」。

五十九：吃！

七百四：左邊一整排鮭魚——「秋色連波」。

五十九：吃！

七百四：右邊乾冰——「波上寒煙翠」。

五十九：吃！

七百四：乾冰啊，吃了會死人的。

五十九：那……看看！

七百四：第二道菜上桌「山映斜陽天接水」。

五十九：這是？

七百四：山雞魚翅豆腐羹！

五十九：吃！

七百四：香菜另外放一邊，想吃，自己加。

五十九：吃！

七百四：「芳草無情更在斜陽外」。

五十九：這是？

七百四：香菜，是我前男友最討厭的菜，睹物思人，心中一沉，「黯鄉魂追旅思」。

五十九：怎麼啦？

七百四：我吃不下。

五十九：吃！

七百四：回想起失戀，失眠了好幾天，「夜夜除非好夢留人睡」。

五十九：過去都過去了，放下吧。

五十九：別想了，新郎新娘來敬酒了。

七百四：該面對的還是要面對。

五十九：喝了這杯，真心祝福對方吧。

七百四：我與新郎四目相交，我們倆都愣住了。

五十九：不可以舊情復燃！

七百四：一杯紅酒下肚「酒入愁腸，化作相思淚」。

五十九：別人大喜的日子，你別哭！

七百四：沒哭出來。喝了酒，什麼話也不說，低頭喝了甜湯，趕快逃跑。

五十九：急什麼？

七百四：別問了。

五十九：怎麼啦？

七百四：叫你別問了。

五十九：到底怎麼啦？

七百四：我……

五十九：你？

七百四：我不認識那男的！

五十九：啊？

七百四：我跑錯場啦！

五十九：嘿！

百人一首

范仲淹

文武兼備、
光明正大的性情中人。

蘇幕遮

碧雲天　黃葉地　秋色連波　波上寒煙翠

山映斜陽天接水　芳草無情　更在斜陽外

黯鄉魂　追旅思　夜夜除非　好夢留人睡

明月樓高休獨倚　酒入愁腸　化作相思淚

（六九）鞦韆飛過去

王珣

七百四：歐陽脩，是宋朝的學術領袖。

五十九：對。

七百四：更是中國金石學的開山始祖，就是我們現在一般所稱的「考古學」。

五十九：喔......不懂。

七百四：當然，一般人所能接觸的理解的，還是他的詩詞。

五十九：對。

七百四：「庭院深深深幾許」。

五十九：〈蝶戀花〉。

七百四：也不知道這些古人成天在想什麼，寫一些隱喻性很強的文字。

五十九：啊？

七百四：尤其是最後那句「亂紅鞦韆飛過去」！太驚心動魄了！

五十九：什麼？你再說一次？

七百四：「亂紅鞦韆飛過去」？

五十九：再仔細想一想？

七百四：哎呀！說錯了！是「亂紅飛過鞦韆去」......抱歉抱歉......

五十九：跟誰抱歉？來不及了，鞦韆已經飛過去了，出人命了！

七百四：我要說的重點是......

五十九：對，說重點。

百人一首

217

七百四：歐陽脩曾經捲入一場緋聞，對他產生長遠的傷害。

五十九：您說的是⋯⋯

七百四：他的兒媳婦長得太漂亮，引起外人嫉妒，無端傳說歐陽脩與兒媳有染。

五十九：一旦被指為渣男，就很難洗脫。

七百四：滿大街沸沸揚揚，當事人百口莫辯。更因此引來當朝不滿，影響了歐陽脩的仕途。

五十九：冤枉啊。

七百四：歐陽脩自嘲，「像我這種無趣又老邁的老人，這個污點還真像一朵花，也是人生一樂呀！」

五十九：這還樂呢？一生清譽如何洗刷？

七百四：表面上看起來，彷彿寫的是深閨怨婦。

五十九：其實呢？

七百四：就是抒發對當朝的不滿。「玉勒雕鞍遊冶處，樓高不見章臺路」，錯認的馬蹄聲，也是美麗的悵然心動。期待而終究失落，又成了女人生命的一切，政客文人何嘗不是如此呢？

五十九：好複雜的譬喻。

七百四：時間會過去，但是情感不會消散。當一切走入了歷史，一切寂靜了。

五十九：都停止了。

七百四：隨便問，當時皇帝是哪一個？

五十九：嗯⋯⋯

七百四：歷史不是特別好的人，一下也答不上來。

五十九：對。

七百四：但是，人人都記得歐陽脩，記得他的〈蝶戀花〉。

五十九：說得好！

七百四：人爭一口氣，佛爭一炷香，不爭一時爭千秋。

五十九：豪邁！

七百四：「淚眼問花花不語」，朝廷改天想問我，我已經凋謝了！沒空理你！飛走了！

五十九：懶得理他！

七百四：「亂紅鞦韆飛過去」！

五十九：又出人命了！

七百四：哎！不是不是⋯⋯

欧陽脩

個性剛強、

樹敵頗多，

一代文壇領袖。

蝶戀花

庭院深深深幾許　楊柳堆煙　簾幕無重數

玉勒雕鞍遊冶處　樓高不見章臺路

雨橫風狂三月暮　門掩黃昏　無計留春住

淚眼問花花不語　亂紅飛過鞦韆去

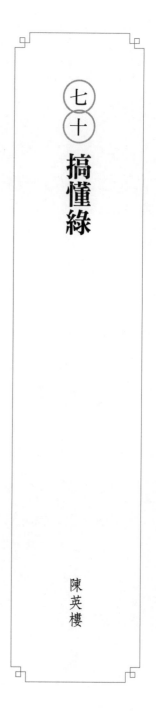

七十 搞懂綠

陳英樓

七百四：春天來了，可以用一個顏色，生動地說明。

五十九：什麼顏色？

七百四：「春風又綠江南岸」。

五十九：可惜，我不能明白。

七百四：這是王安石的詩句，我可以為你翻譯……

五十九：不用翻譯，我是紅綠色盲。

七百四：啊？

五十九：你們所說的綠色，我只能看到一片淺淺的土灰色。

七百四：哎呀，真可憐。要不，我試著形容給你聽，想像一下什麼是「綠」。

五十九：好啊。

七百四：綠，它讓你感覺到自然、溫暖。

五十九：喔，像是火？

七百四：火是紅色的。

五十九：對，我看到的是深深的土灰色。

七百四：綠，親切、熟悉、有安全感，郵差先生的顏色！

五十九：聖誕老公公！

七百四：那是紅色。

五十九：過年我們家人都這麼穿。

七百四：那也是紅色。

五十九：啊，我一直都搞錯了？

七百四：不然，我們做環保，去淨灘。

五十九：吸管撿起來，輪胎搬起來。

220

七百四：資源回收分類。

五十九：塑膠丟這邊，紙類丟那邊。

七百四：做完這些服務，你心裡滿滿充實收穫到的感覺，那就是「綠」！

五十九：一片土灰色，又髒又臭，讓人想趕快洗澡。

七百四：不是不是！這可真難倒我了……民進黨的造勢活動，旗海飄揚！

五十九：懂了，我在天安門廣場看到一樣的顏色。

七百四：紅綠色盲太恐怖了！

五十九：簡單一個綠色，怎麼被你形容得不清不楚？

七百四：我再換一種方式。

五十九：請。

七百四：想像一下，你容貌俊秀，身材高挑，頭髮茂密如江南水岸邊的野草。

五十九：不必想像，我就是。

七百四：你的女朋友，清秀俏麗，春風滿面。

五十九：她就是。

七百四：我經常當郵差，綠衣使者，為你傳送情書。

五十九：辛苦了。

七百四：你的女朋友，於是就喜歡上了別人。

五十九：誰？

七百四：我。

五十九：啊？

七百四：她說，你的情書雖然寫得好，但是他經常見到的卻是我。

五十九：我不該請你送信。

七百四：她抗拒不了我的魅力。

五十九：我覺得一定是你霸王硬上弓。

七百四：但是她已經背著你，主動來找了我好幾次。

五十九：怪不得我約她，都說沒空。

七百四：這樣，我幫助你明白了嗎？

五十九：好像明白了。

七百四：如此，「春風又綠江南岸」，我幫助你懂了「綠」的意思了嗎？

五十九：意思是我戴了「綠」帽？

七百四：這……

五十九：喔……懂了懂了

七百四：終於懂了。

百人一首

五十九：謝謝你幫我懂。
七百四：不客氣。
五十九：一對狗男女！

王安石

囫圇吃喝，不重儀表，
囚首喪面，而談詩書。

泊船瓜洲

京口瓜洲一水間　鍾山只隔數重山
春風又綠江南岸　明月何時照我還

（七一）異曲同工

古辛

七百四：「宇宙」，就是所有時空、物質及能量的集合，涵蓋著無限的空間和時間。

五十九：哇。

七百四：Universe!"The Universe is all of space and time and their contents, including planets, stars, galaxies, and all other forms of matter and energy."

五十九：哇……好做作呀……

七百四：你感受到了？好的！現在請就藝術創作的角度思考。

五十九：嗯？

七百四：一個創作者，如何在一張紙上，表現相互重疊的時空？

五十九：二維的平面上，呈現兩個四維的交疊……哇……

七百四：你怎麼老哇呀？

五十九：您說的，我得利用哇的時間來理解……

七百四：不可以從宇宙偷時間。西元一七八七年，新古典主義畫派奠基者兼代表人物，雅克路易大衛的〈蘇格拉底之死〉，"La Mort de Socrate"。

五十九：這是？

七百四：聖哲蘇格拉底向哀慟的門徒講授著最後一堂課：死亡。在他看來，死亡只是肉身的毀壞，人的靈魂並不會隨之消逝，因此沒有絲毫畏

懼。按時間次序理解，蘇格拉底死的時候，柏拉圖應該還是個年輕人，但在畫作中，柏拉圖卻以一個老年人的形象出現，看起來簡直比師父還老。後人推斷，這一切都是柏拉圖的回憶。回首前塵，身後場景只是他記憶的投影！

畫家構圖精妙，以拱廊的景深為時間縱軸，橫切面的場景則為空間橫軸，而柏拉圖所處的位置，恰好就是時、空兩軸的交點，也就是現實！

五十九：哇……哇……哇……

七百四：你幹嘛連續哇哇哇？

五十九：聽不懂……我需要更多的時間……

七百四：沒時間了！時光倒流七百年！

五十九：時間倒著走？

七百四：西元一○八二年，中國豪放派詞風的奠基者兼代表人物，唐宋八大家之一，蘇東坡的經典詞作〈念奴嬌赤壁懷古〉。

五十九：「大江東去，浪淘盡，千古風流人物」。

七百四：滔滔長江逕付東流，千百年來，江水淘盡了

無數英雄。斷垣殘壁之處，就是當年周公瑾叱咤風雲的古戰場，赤壁。峭壁聳入雲天，驚濤巨浪拍裂江岸，激起的點點浪花，有如千堆白雪。江山奇景，壯闊如畫……

（停頓。）

你怎麼不「哇」了？

五十九：哇……

七百四：蘇東坡的〈赤壁懷古〉，既處於遙想的時空場景中，而同時超然其外，確實是和大衛的〈蘇格拉底之死〉異曲同工。除此之外，蘇軾的哲學省悟，和量子糾纏理論「薛丁格的貓」相比，那更是異曲同工。

五十九：哇……

（五十九偷偷溜走，七百四沒察覺，繼續說。）

七百四：回頭來說「時空重疊」的呈現手法，雙方的策略十分類似。畫家和蘇東坡面對生死的態度，也是異曲同工。大衛的做法是先讓空間重疊，再於空間中置入不同時間的角色，以達成效果。利用回憶場景作為共同空間，再以角色年

齡的矛盾區別不同時間。透過連結兩個時空的

人物，創造時空重疊的幻象……

蘇軾

詩詞書畫

全能的蓋世奇才。

念奴嬌

大江東去　浪淘盡　千古風流人物

故壘西邊　人道是　三國周郎赤壁

亂石穿空　驚濤拍岸　捲起千堆雪

江山如畫　一時多少豪傑

遙想公瑾當年　小喬初嫁了

雄姿英發　羽扇綸巾

談笑間　檣櫓灰飛煙滅

故國神遊　多情應笑我　早生華髮

人生如夢　一樽還酹江月

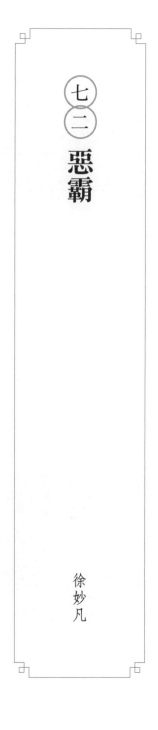

七二 惡霸

徐妙凡

七百四：我們家那條街上，有個惡名昭彰的惡霸。

五十九：要注意安全。

七百四：小學五年級，全校分班，好死不死竟然變成他的同學。

五十九：你說的惡霸，小學五年級啊？

七百四：奇怪了，惡霸不能有童年嗎？

五十九：是個小惡霸。

七百四：學校就是小惡霸的江湖，他搶走我兩隻戰鬥陀螺。

五十九：什麼年代的破玩意兒？

七百四：還搶走我限量版的遊戲王卡，害我在其他同學面前抬不起頭。

五十九：過分。

七百四：小惡霸真的很壞，還搶走我已經寫了一半、下禮拜要交的作業！

五十九：身為小惡霸，搶作業要做什麼？

七百四：這樣，他只要再寫另外一半的作業就好了！

五十九：還願意自己做一半功課，可見還沒壞透。

七百四：還搶走我要帶回家給家長簽名的數學考卷！

五十九：你考很高分？

七百四：六十分。

五十九：遜！

七百四：小惡霸二十分，他要拿我的考卷回家簽名。

五十九：是及格分數。

226

七百四：我決定去跟小惡霸把我的玩具拿回來！

五十九：行嗎？

七百四：「你！把我的玩具還來！」

五十九：他？

七百四：（臺語）「按怎？我毋願啦！」

五十九：一口拒絕。

七百四：「那你至少要把作業還來，下禮拜要交！」

五十九：下次起要搶整份的！

七百四：（臺語）「創啥潲？欲冤家哦？」

五十九：嘻，不夠聰明。

七百四：「還有考卷，我要給我爸簽名！」

五十九：六十分，回家討罵。

七百四：（臺語）「好啊！來釘孤枝、拚輸贏啊！」

五十九：我看你認栽吧！

七百四：我寫了一首古詩暗示他。

五十九：寫古詩做什麼？

七百四：我怕寫白話文太直白，會激怒他。

五十九：考慮周到，古詩含蓄。

七百四：「我住長江頭，君住長江尾，日日思君不見君，

共飲長江水。」

五十九：住同條街上，卻三天沒見了。

七百四：「此水幾時休，此恨何時已？」

五十九：你拿走我的東西，我恨死你了！

七百四：「只願君心似我心，定不負相思意」。

五十九：這筆帳是一定要算的！

七百四：我把這封含蓄暗示的威脅信塞到了他家鐵門縫裡。

五十九：可能會引發報復。

七百四：隔天一早，玩具、作業、他爸簽過名的考卷，都回來了。

五十九：幫你解決麻煩了！

七百四：但是大麻煩在最後……

五十九：啊？

七百四：有一封恐怖的回函。

五十九：天哪！

七百四：他在我寫的「但願君心似我心」下面，加了幾個字。

五十九：寫的是？

七百四：「其實我也喜歡你」。

五十九：他會錯意！你悲慘了！

李之儀

得罪當朝權貴而遭流放，
身上一度長滿癬瘡。

卜算子

我住長江頭　君住長江尾

日日思君不見君　共飲長江水

此水幾時休　此恨何時已

但願君心似我心　定不負相思意

228

七三 淘汰

徐妙凡

七百四：綠蠵龜是珍貴的保育類動物，被世界自然保護聯盟列為瀕危物種。

五十九：一不小心就會絕種。

七百四：幾年前一張照片，海龜被人類亂丟棄的塑膠吸管插傷鼻孔，引發全世界震撼。

五十九：應該好好檢討。

七百四：政府規定飲料業者，禁止使用塑膠吸管。

五十九：保護動物人人有責。

七百四：吸管公司馬上發展應變策略，改推出新的產品，環保吸管。

五十九：還是老本行。

七百四：第一款，「可回收玻璃環保吸管」問世，造成

一陣搶購的風潮。

五十九：人類要與時俱進。

七百四：吸管公司因此賺大錢了。

五十九：皆大歡喜。

七百四：緊接著，第二款，「可回收不鏽鋼環保吸管」又推出了。

五十九：那舊的玻璃吸管怎麼辦？

七百四：淘汰！人類要與時俱進。

五十九：新吸管比較好用？

七百四：非常好用，又造成一陣搶購的風潮。吸管公司又賺大錢了。

五十九：皆大歡喜。

七百四：緊接著，第三款，「可回收環保抗菌細毛刷」問世，又造成一陣搶購風潮。

五十九：改賣細毛刷啦？

七百四：抗菌細毛刷效果非常好，但是使用方法還是建議，一個月更換一次，可以讓抗菌效果維持在最佳狀態。

五十九：那舊的細毛刷？

七百四：淘汰！人類要與時俱進。

五十九：是這樣搞的嗎？

七百四：緊接著第四款、第五款、第六款新產品又推出了。

五十九：一次推出那麼多東西做什麼？

七百四：為了因應不同大小、粗細、長短的吸管，照顧不同顧客的需求，推出不同 size 的毛刷，才能確保清潔。

五十九：那麼多不同 size 的吸管毛刷好攜帶嗎？

七百四：所以公司又推出了不同 size 的抗菌環保可分解塑膠套，滿足需求。

五十九：那舊的？

七百四：淘汰！人類要與時俱進。

五十九：老闆很開心。

七百四：後來又拍到一張照片，海龜的鼻孔沒有再插著塑膠吸管了。

五十九：大家的努力沒白費了。

七百四：但是海龜鼻孔上插著半截的玻璃吸管、不同 size 的不鏽鋼吸管以及細毛刷，頭上還套著五彩抗菌環保可分解塑膠套。

五十九：成什麼樣了？

七百四：我看到一個七夕情人節的廣告。

五十九：情人節廣告跟保護動物能扯上關係嗎？

七百四：喜鵲。

五十九：啊？

七百四：牛郎織女「柔情似水、佳期如夢」，於是踩著上萬隻喜鵲，只為了成全他們的愛情，人類真是自私！

五十九：喜鵲是心甘情願的呀！

七百四：不，「忍顧鵲橋歸路」，很殘忍的看著喜鵲，牠們面目痛苦。喜鵲還有詞兒……打出字

幕……

五十九：字幕說什麼？

七百四：「兩情若是久長時，又豈在朝朝暮暮」。

五十九：這是在賣什麼？

七百四：情人節雙人套餐。

五十九：吃了，情人就能長長久久？

七百四：情人不長久也沒關係。

五十九：怎麼說？

七百四：淘汰！人類要與時俱進。

五十九：別挨罵了！

秦觀

天賦才情，又得名師指
點，但沒有娶過蘇小
妹。

鵲橋仙

纖雲弄巧　飛星傳恨　銀漢迢迢暗度

金風玉露一相逢　便勝卻人間無數

柔情似水　佳期如夢　忍顧鵲橋歸路

兩情若是久長時　又豈在朝朝暮暮

七四 盜天丹

古辛

七百四：西方有個彌賽亞，東方有個彌勒佛。

五十九：嗯。

七百四：神父說「當末劫來臨，彌賽亞現身拯救人類」；和尚說「在末法時期，彌勒佛降世渡救眾生」。

五十九：巧合。

七百四：一個末世，蹦出兩個救世主？這是怎麼樣？你救西半球我救東半球？

五十九：分配管區呀？

七百四：其實救世主只有一個！彌賽亞和彌勒佛，是同一個人。

五十九：是嗎？

七百四：經過考證，兩個名字出於同一字源，只是日子久了，隔得遠了，所以念法不同。

五十九：又是網路流言吧。

七百四：西方有個巴別塔，東方有個崑崙山。

五十九：這二者又有何關聯？

七百四：這兩處都是連接人間與神界的天梯之所在啊！

五十九：噢？

七百四：「樓前芳草接天涯，勸君莫上最高梯」。這「最高梯」，知道是什麼嗎？

五十九：不清楚？

七百四：枉然。曾經一場大瘟疫，全球四分之一人口感染，五千萬人死亡。

五十九：浩劫。

七百四：一個小夥子，正在研究用紹興酒秘製醉雞的配方，本是想學會做法，帶到外地發財。

五十九：這人跟你有什麼關係？

七百四：我們家樓下賣醉雞，他們祖先。

五十九：又是個傳說。

七百四：瘟疫爆發，哀鴻遍野，十有九死，砍樹做棺材都來不及。

五十九：太慘了。

七百四：做醉雞的小夥子，眼睜睜看著人家，病的病、死的死，心想「人們祈禱的祈禱，拜佛的拜佛，上蒼為何冷漠以對」？

五十九：救世主為什麼還不來？

七百四：後來聽說，崑崙主峰長年積雪，卻有一處綠意盎然、芳草連天的秘境；那兒有一座塔樓，順著樓前的草坡一直往上走，走到雲都變成海的地方，那就是了。

五十九：就是什麼？

七百四：天界的關口。

五十九：哇！描述得好詳盡喔！

七百四：長著一棵高不見頂的巨木，落葉若為血色金絲，吃了百病俱除。

五十九：上崑崙，盜仙丹！

七百四：費盡千辛萬苦，背著大布袋，裝著滿滿的落葉回來。

五十九：彌勒佛！人們得救了！

七百四：枉然。

五十九：不是有藥了嗎？

七百四：醉雞店的祖先，那小夥子回憶，抵達崑崙山，用了一個月，上主峰，爬了一個月，從塔樓開始，又走了一個月才抵達天關；巨木之下，只花了兩天一夜的工夫，搜血色金絲落葉，走回塔樓，一個月，下山一個月……

五十九：到回來家鄉，總共用掉半年多。

七百四：「新筍已成堂下竹，落花都上燕巢泥」。

五十九：什麼意思？

七百四：人間蓋起一棟棟高樓大廈，家家戶戶都已經有電視機了。

五十九：這是怎麼回事？

七百四：他在仙境待了太久，人間已經改朝換代了。他只好做他的老本行，賣醉雞。

五十九：這事兒到底是誰說的？

七百四：醉雞店老闆。

五十九：再掰嘛！

周邦彥

汴京名妓李師師除皇帝外的另一個男朋友。

浣溪沙

樓上晴天碧四垂　樓前芳草接天涯　勸君莫上最高梯

新筍已成堂下竹　落花都上燕巢泥　忍聽林表杜鵑啼

七五 相思 K 歌

梅若穎

七百四：（唱）「相思好比小螞蟻，爬呀爬在我心底……」

五十九：螞蟻爬得我心癢癢的啊。

七百四：這首歌，正好描述了感受型相思病的症狀，所連帶的生理反應。

五十九：貼切。

七百四：第二種，呼喊型。

五十九：怎麼呼喊？

七百四：（唱）「再唱一段……思想起……」思念，高亢的情緒、高昂的情懷，想要高調地讓全世界都聽到。

五十九：可以。

七百四：第三種，慢熬型。

五十九：怎麼熬？

七百四：紅豆很難煮啊，一鍋紅豆湯要熬多久？（唱）「還沒為你把紅豆，熬成纏綿的傷口，然後一起分享，會更明白相思的哀愁……」

五十九：這也有唱？

七百四：其實是我愛唱。

五十九：好吧。

七百四：宋朝的詞人李清照，十八歲嫁給了二十一歲的趙明誠，趙明誠翩翩公子，專長金石鑑賞。

五十九：郎才女貌。

七百四：兩人第一次邂逅是在相國寺。

五十九：相國寺？

七百四：當時的相國寺可好玩了，是京城最繁華和熱鬧的地方，寺內可容納萬人貿易，還有專門出售書籍、字畫和古玩金石的店鋪。那天剛好是元宵節的花燈會，他們倆一見鍾情。

五十九：浪漫。

七百四：兩人屬於一見鍾情、自由戀愛、閃電結婚。婚後，趙明誠仍在太學念書，兩人縮衣節食。每晚燈下讀書談心，日間出遊賞花吟詩，偶爾喝喝茶玩智力遊戲。

五十九：智力遊戲？

七百四：隨意說出個典故，猜猜它出自哪本書的第幾卷？第幾頁？第幾行？猜中者可以喝茶，猜不中者不准喝茶。

五十九：書呆子遊戲。

七百四：每次都是李清照贏。

五十九：她老公老喝不到茶，口會很渴。

七百四：趕緊翻書找答案，兩人可以這樣甜蜜的玩一整晚。

五十九：簡單的快樂。

七百四：然而好景不長，動盪的年代迫使兩人別離。李清照的後半生一直活在對丈夫的思念中。

五十九：相思成苦。

七百四：李清照因為愛情的滋潤和思念的煎熬，成就了許多流傳千古的好詞。

五十九：的確。

七百四：我也因為愛情的滋養和思念的難耐，期許自己可以說出一個個浪漫好聽的故事。

五十九：我懂了，您的思念是勵志型！

七百四：不，我是K歌型！（唱）「此情無計可消除，才下眉頭，卻上心頭……」

五十九：就是要唱啊？

七百四：（唱）「啊……才下眉頭，卻上心頭……」

五十九：行了！真當這裡是KTV啊！

李清照

深情才女，
一生波瀾起伏，
晚年飄零。

一剪梅

紅藕香殘玉簟秋　輕解羅裳　獨上蘭舟
雲中誰寄錦書來　雁字回時　月滿西樓
花自飄零水自流　一種相思　兩處閒愁
此情無計可消除　才下眉頭　卻上心頭

七〇六 怒髮衝冠

古辛

七百四：「怒髮衝冠」，岳飛氣到把頭上戴的帽子都給頂飛了。

五十九：這怎麼可能？

七百四：為什麼貓貓狗狗打架之前要把背部拱成弓形，還將毛髮豎得跟刺蝟一樣？

五十九：欺敵，為了讓自己的體型看起來比實際上更大，藉此嚇唬對手。

七百四：對，當動物處於焦慮、恐懼或者憤怒的時候，交感神經亢奮，豎毛肌就會收縮。

五十九：什麼毛雞？

七百四：「豎」毛肌，就是負責把毛給豎起來的肌肉。

五十九：喔，「豎」毛肌。

七百四：人害怕的時候起雞皮疙瘩，汗毛直豎；生氣的時候頭皮發麻，怒髮衝冠，正是因為豎毛肌。

五十九：人類就算再怎麼生氣，也不至於怒髮衝冠吧？

七百四：岳飛確實是出了名的大力士。

五十九：他的頭髮也很有力氣？

七百四：岳飛不但可以左右開弓，而且能開三百斤弓，八石之弩。

五十九：哇！

七百四：他力氣之大，稍微搓搓手指，可以把巨石強森給碾成粉末強森。

五十九：怪物啊？

七百四：所以，岳飛怒髮能不能衝冠？

五十九：你說行就行。

七百四：你曉得岳飛寫〈滿江紅〉的時候，到底真正在氣什麼嗎？

五十九：當然是氣金兵韃子欺人太甚！靖康恥不雪，臣子恨難滅。

七百四：國恥大恨只是表象，還有一件令他更為憤慨的事。

五十九：那是？

七百四：岳飛正在雨中憑欄遠眺，想起金兵的可惡，一生氣，怒髮衝冠，把帽子頂飛了。

五十九：啊？

七百四：最心愛的一頂帽子飛了，能不氣嗎？

五十九：是他自個兒頂飛的，有什麼好氣的，快撿回來不就得了。

七百四：憑欄遠眺，必定在高處，帽子一飛，那可就隨風遠去，不知所終了。

五十九：沒指望了。

七百四：岳飛痛失愛帽，悲從中來；抬望眼，是為了在仰天長嘯的時候，不讓眼淚掉下來。

五十九：根本胡說八道，一頂帽子有那麼重要？

七百四：他接著說了！「三十功名塵與土，八千里路雲和月。」

五十九：這和帽子有什麼關係？

七百四：「一頂帽子陪我經歷了三十年光陰，走過八千多里路，一直戴著，很有紀念價值啊」！

五十九：我完全感覺不出來有這層意思？

七百四：岳飛氣到什麼程度！「壯志飢餐胡虜肉，笑談渴飲匈奴血」。

五十九：掉了一頂帽子，氣到想吃人？變態！

七百四：我們不能用尋常邏輯來揣摩他的內心。

五十九：我覺得根本是戀物癖，不然為什麼一頂帽子，戴三十年還不換？

七百四：你不知道嗎？岳飛其實是個禿頭，必須一直戴著帽子。

五十九：原來是禿……喂！禿頭怎麼「怒髮衝冠」啊？

岳飛

偉大的民族英雄。

滿江紅

怒髮衝冠　憑欄處　瀟瀟雨歇

抬望眼　仰天長嘯　壯懷激烈

三十功名塵與土　八千里路雲和月

莫等閒　白了少年頭　空悲切

靖康恥　猶未雪　臣子恨　何時滅

駕長車　踏破賀蘭山缺

壯志飢餐胡虜肉　笑談渴飲匈奴血

待從頭　收拾舊山河　朝天闕

七七 邂逅

姜賀璇

七百四：我最近失戀了。

五十九：沒聽說你談戀愛？

七百四：原本想結婚了再告訴你，但是沒走到最後。

五十九：啊？你們在一起多久了？

七百四：兩天。

五十九：也太短了吧！

七百四：我去杭州旅遊時認識的。

五十九：邂逅！

七百四：我們在一起的第一天……

五十九：總共也就兩天。

七百四：他說要選一首有關西湖的詩，來帶我遊「詩意的」西湖。

五十九：喔？這麼有文學造詣。

七百四：「山外青山樓外樓」。

五十九：這首是描述逃到南方的君臣縱情娛樂，不思亡國之恨，苟且偷生的諷刺詩，一點都不浪漫。

七百四：你不懂，要按照當天的親身經歷，仔細領略。

五十九：說來聽聽？

七百四：西湖幻境，山外有山，樓外有樓。放眼未來，看見了我們共同的幸福生活。

五十九：西湖歌舞幾時休？

七百四：西湖旁的歡樂活動很多，但我不愛繁華，早已看破紅塵。

五十九：暖風薰得遊人醉？

七百四：一股溫暖的風，也就是來自南方的我，讓他忍不住醉倒在石榴裙下。

五十九：直把杭州作汴州？

七百四：他想直接帶我回老家汴州，也就是現在的河南開封。

五十九：啊？

七百四：因為後來發現，他其實不是文青，是個廢青。

七百四：他帶我去吃喨弄觀光客的「樓外樓」餐廳。

五十九：「山外青山樓外樓」。

七百四：然後整晚在西湖旁的夜店唱歌跳舞，一家接一家，我受不了，問他「什麼時候才能回去休息？」

七百四：真肉麻！他這麼能掰，怎麼還分手了呢？

五十九：你們到底在西湖發生什麼事？

七百四：上述所說的都只是我的誤解，全部都沒有發生。

七百四：直把杭州作汴州？

五十九：這是「西湖歌舞幾時休」？

七百四：回到我住的旅店，直接闖進門，當他自己家睡得不省人事。

五十九：「直把杭州作汴州」……等一下！漏掉一句，「暖風薰得遊人醉」？

七百四：他嘴裡哈出來那股暖風，薰得我都要臭死啦！

五十九：口臭啊？

林升

一個欠缺人生紀錄的諷刺高手。

題臨安邸

山外青山樓外樓　西湖歌舞幾時休
暖風薰得遊人醉　直把杭州作汴州

七八 不同解讀

馮翊綱

七百四：「衣上征塵雜酒痕，遠遊無處不銷魂，此身合是詩人未？細雨騎驢入劍門」。

五十九：風塵僕僕，衣服上的酒漬污泥混雜不清。在外遊歷，不免時時愁煩。我這輩子只是個多愁善感的詩人嗎？縱有報國之心，怎奈懷才不遇，只好騎著毛驢，隱居去吧。

七百四：解釋得不錯。

五十九：哪裡哪裡。

七百四：您⋯⋯念過大學？

五十九：大學畢業。

七百四：哎呀！學士學士！

五十九：不敢不敢。

七百四：就是你們這些腐敗的讀書人，解釋詩詞，脫離不了框架，才害得一般人失去興趣。

五十九：這首〈劍門道中遇微雨〉，是作者陸游生命的寫照，我的解讀，敢說是非常正確。

七百四：解讀一首好詩，不在乎正確，而在於不同的人，能進行不同的解讀。

五十九：這麼說好像也對？例如？

七百四：例如，你現在轉換心情，想像自己是個流浪漢，重新解讀一次。

五十九：流浪漢⋯⋯

七百四：來了！「衣上征塵雜酒痕」⋯⋯

五十九：我是個街友，很久沒穿乾淨衣服了。

七百四：「遠遊無處不銷魂」……

五十九：流落街頭，不免憂愁煩悶。

七百四：「此身合是詩人未」？

五十九：我這輩子難道就只能受人「施」捨了嗎？

七百四：「細雨騎驢入劍門」。

五十九：唉……無可奈何，放棄了……

七百四：再來！試著用盜匪的角度。

五十九：幹嘛呀？

七百四：流落江湖，很貼切的。

五十九：哦？

七百四：「衣上征塵雜酒痕」……

五十九：我跑路一陣子了，都沒有衣服可換。

七百四：「遠遊無處不銷魂」……

五十九：條子要抓我，不免時時擔驚受怕。

七百四：「此身合是詩人未」？

五十九：這輩子，我就要做一個「失」去自由的人了嗎？

七百四：「細雨騎驢入劍門」。

五十九：還是逃得遠一些吧。哎呀！陸游這首詩真是偉大呀！

七百四：一首真正偉大的詩篇，是要能夠跨越陰陽的。

五十九：啊？

七百四：試試用死人的觀點，來解讀解讀。

五十九：死人……死都死了，還能有什麼觀點？

七百四：怕什麼！人，必有一死，先預習一下。

五十九：死還能預習的呀？

七百四：發揮一下想像力。來了！「衣上征塵雜酒痕」……

五十九：我……酒駕，撞死了。

七百四：「遠遊無處不銷魂」……

五十九：客死異鄉，魂飛魄散，好可憐呀。

七百四：「此身合是詩人未」？

五十九：我難道從此就是個冰冷的「屍」體了嗎？

七百四：「細雨騎驢入劍門」。

五十九：這句……有點不好理解？

七百四：這有什麼不好理解？酒駕，罪該萬死！

五十九：啊？

七百四：下輩子投胎，變成一隻小毛驢！

五十九：我不要！

陸游

力主北伐、被主和官僚

排擠一生的愛國詩人。

劍門道中遇微雨

衣上征塵雜酒痕　遠遊無處不銷魂

此身合是詩人未　細雨騎驢入劍門

七九 國家不會亡

徐妙凡

七百四：歷朝歷代，往往國力越強，則經濟繁榮、文化昌盛。

五十九：沒錯。

七百四：但宋朝不一樣。

五十九：怎麼說？

七百四：宋朝之所以經濟繁榮文化昌盛，要歸功於國家積弱不振。

五十九：啊？

七百四：北宋亡國之後，南宋，文武雙全的辛棄疾，面對國破家亡，沒法顧及兒女情長。

五十九：很難兩全。

七百四：原本的生活，是「寶馬雕車香滿路」，一夕變調！

五十九：國之不存，何以家為？

七百四：辛棄疾拋下了新婚妻子，加入軍隊抵禦金兵入侵。

五十九：結果？

七百四：成效不錯，金兵南侵失敗，還抓了一名叛將。

五十九：好啊！

七百四：辛棄疾上書給皇上。

五十九：怎麼說的？

七百四：「啟稟皇上，『馬作的盧飛快』，應趁勢派兵北伐，以免亡國。」

五十九：皇上怎麼表示？

七百四：「胡說！北宋亡了，我們現在是南宋，不會亡。」

五十九：怎麼知道？

七百四：「莫慌，只要能賠款，切勿勞民傷兵。」

五十九：原來皇上仁德，念及天下子民。

七百四：於是，每年二十五萬兩的白銀絲綢，就這麼送掉了！

五十九：難過呀。

七百四：辛棄疾建言不受採用，鬱鬱寡歡，官也不做了，躲到鄉下隱居。

五十九：南宋偏安，國泰民安了。

五十九：怎麼說的？

七百四：又過了幾年，金兵再度南侵，辛棄疾再度上書皇上。

七百四：「啟稟皇上，金兵再犯，『弓如霹靂弦驚』，應派兵北伐，以免亡國。」

五十九：皇上怎麼表示？

七百四：「胡說！我們南宋不會亡。」

五十九：金兵再犯是事實呀！

七百四：「莫慌，只要能割地，切勿勞民傷兵。」

五十九：還是顧及天下子民。

七百四：國界以北，一大片土地，就這麼割出去了！

五十九：南宋偏安，經濟繁榮了。

七百四：又過了幾年，金國接連南侵，企圖稱霸中原。

五十九：怎麼辦呢？

七百四：辛棄疾一心為了「了卻君王天下事」，直接進京：「啟稟皇上，國難當頭，應即刻動兵，抵禦外侮，以免亡國。」

五十九：「胡說！」

五十九：你都知道了？

七百四：「啊？」

七百四：「只要能對金國稱臣，我們南宋就不會亡。」

五十九：這個昏庸的傢伙，也不會說別的。

七百四：「朕問你，大宋天子比之金國大汗，誰強？」

五十九：這怎麼能回答呢？

七百四：「朕告訴你，金國想開疆闢土，他們大汗每次打仗，就得上前線一次。」

五十九：這當然呀。

七百四：「我不一樣，我只要坐在宮裡，每次打仗，前線就會自動向我靠近一次。」

五十九：您尊貴！

七百四：所以南宋不會亡！

五十九：我看他徹底完蛋了。

七百四：見皇上如此執迷不悟，辛棄疾死心了，成日飲酒賦詩。

五十九：紓解心中鬱悶。

七百四：看著整個國家紙醉金迷，確實絲毫沒有一點亡國之象。

五十九：都自我催眠了。

七百四：那人影忽閃忽閃的將他帶到人煙罕至的亂葬崗，這裡埋了很多戰死的軍人和眷屬。

五十九：是？

七百四：迷迷濛濛，人海之中，看見一個熟悉的身影。

五十九：撞鬼啦！

七百四：鬼火幢幢，他竟然見到離世多年的妻子，內心百感交集，千古名句脫口而出，「眾裡尋他千百度，驀然回首，那人卻在燈火闌珊處」。

五十九：文化昌盛了。

七百四：其實是見鬼了。

五十九：趕緊回家。

七百四：回到家，百感交集，情緒紛雜，著珍藏多年的寶劍，長歎道「醉裡挑燈看劍，夢回吹角連營」……

五十九：性格分裂啦？

七百四：後來南宋果然亡國了。

五十九：辛棄疾預言成真了。

七百四：不，有生之年並沒有看見，他過世七十年之後，國家才亡的。

五十九：不願意看見的事情，終於沒看見，也算好事一樁。

七百四：說得對。如果七十年後，我們的國家滅亡了，我應該也看不見。

五十九：啊？

七百四：在我有生之年，我們的國家也不會亡！

五十九：你瞎了算了！

辛棄疾

一代名將，
愛國志士，
大文豪！

清玉案　元夕

東風夜放花千樹　更吹落星如雨
寶馬雕車香滿路　鳳簫聲動　玉壺光轉　一夜魚龍舞
蛾兒雪柳黃金縷　笑語盈盈暗香去
眾裡尋他千百度　驀然回首　那人卻在　燈火闌珊處

破陣子　為陳同甫賦壯詞以寄

醉裡挑燈看劍　夢回吹角連營
八百里分麾下炙　五十弦翻塞外聲　沙場秋點兵
馬作的盧飛快　弓如霹靂弦驚
了卻君王天下事　贏得生前身後名　可憐白髮生

按：破格選了兩首辛棄疾，是融會了上官鼎大俠的意見，也令這段特別帶勁。

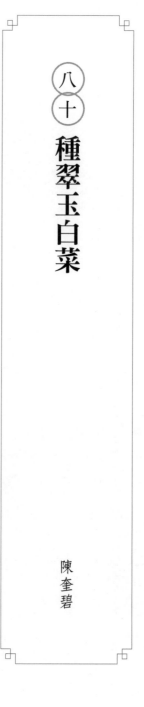

（八十）種翠玉白菜

陳奎碧

七百四：大白菜，又叫作菘菜。

五十九：平價又好吃的日常蔬菜。

七百四：李時珍《草本綱目》有云「白菜能通利腸胃、止熱止咳、治瘴氣」。

五十九：纖維多，沒錯。

七百四：蘇東坡把白菜比擬作豬肉羊肉、甚至熊掌。

五十九：很浪漫。

七百四：白菜料理深得老饕喜愛，但如何種出脆嫩、爽口的白菜，卻是另一門學問。

五十九：聽起來，您有研究？

七百四：有一回，在深山裡遇見一位正在種地的老頭兒。

五十九：什麼原因要跑到深山裡？

七百四：地裡長著幾棵白菜，晶瑩剔透，發亮到刺眼。

五十九：與眾不同？

七百四：一問之下，不得了，老頭兒說「這是翠玉白菜」。

五十九：啊？

七百四：聽說是「翠玉白菜」，我覺得自己找到寶了。

五十九：我覺得你快要上當了。

七百四：我謙卑地向老頭兒請教，怎麼種？老頭兒也和善地回答我。

五十九：越聽越有問題。

七百四：老頭兒現採了一棵白菜，摘下一瓣葉子，遞到

我鼻子前。

五十九：聞聞？

七百四：「是不是有層次豐富的清香？」

五十九：什麼味道？

七百四：一層又一層的騷味。

五十九：這……方便實話實說嗎？

七百四：有有有！確實有！前調是柔和的梔子花、中調是酸甜的柑橘、後調是清新的鼠尾草和海鹽。

五十九：你這辦得離譜了吧。

七百四：「要種出清香的白菜，必須具備得天獨厚的地理環境。」

五十九：什麼環境？

七百四：跟這首詩有什麼關係？

五十九：「半畝方塘一鑑開，天光雲影共徘徊」。

七百四：菜園附近要有清澈的池塘，天氣要風和日麗。

五十九：也對，現在土地污染嚴重，空氣裡也都是懸浮微粒，能經常瞧見天光雲影的地方，稀罕呢。

七百四：老頭兒又摘下一瓣葉子，遞到我嘴巴前。

五十九：嘗嘗？

七百四：「嘗嘗，是不是有層次豐富的甘甜。」

五十九：什麼味道？

七百四：還是一層又一層的騷味。

五十九：啊？生白菜你吃不慣，要實話實說。

七百四：有有有！絕對有！清新脫俗！葉的鮮，梗的甜，比豬羊熊掌更鮮美！

五十九：把蘇東坡也用上了，你這人不老實。

七百四：啊！嘴裡的滋味，比我的初戀更加詩情畫意，正切合「半畝方塘一鑑開，天光雲影共徘徊」的意境，好！

五十九：你這麼狗腿幹嘛呢？

七百四：他是我阿公。

五十九：搞半天，神秘兮兮。

七百四：「我們家種出翠玉白菜，必須具備祖傳獨家灌溉資源。」

五十九：是？

七百四：阿公神情一變，露出近乎猥瑣的笑容，說「祖傳秘方，不可外傳，你是自家子孫，我才告訴你」。

百人一首

五十九：阿公，快說吧。

七百四：「問渠哪得清如許？為有源頭活水來。」

五十九：「活水」指的是？

七百四：從活人身上，自然而然流瀉出來的水分。

五十九：啊？

七百四：歡迎來我家吃白菜。

五十九：謝謝。

七百四：自己種的，有機的！

五十九：掰掰！我認識路，您留步。

朱熹

教育家、思想家、儒學集大成者。

活水亭觀書有感　二首其一

半畝方塘一鑑開　天光雲影共徘徊

問渠哪得清如許　為有源頭活水來

七百四：洪員外的女兒，名叫洪杏兒。

五十九：可愛的名字。

七百四：杏兒模樣水靈，十三、四歲，就有大把小鬼勾搭。

五十九：勾人。

七百四：洪員外聽說一戶有錢人家，有個兒子，瘸了腿，還是個啞巴。心想，這個男人好。

五十九：哪裡好？

七百四：男人有錢，腿腳利索，容易往外跑，又口才靈便，會納小老婆。

五十九：洪員外是總結自身經驗嗎？

七百四：洪員外敲定親事，杏兒哭得死去活來，說自己

一生只肯嫁青梅竹馬的玩伴，小毛。

五十九：反悔來得及嗎？

七百四：那瘸腿的小子成婚當天過度興奮，掉溝裡了。他是個啞巴，吱不出聲，活生生淹死在臭水溝裡。杏兒新婚之夜就守了寡。

五十九：回頭嫁給小毛吧。

七百四：洪員外心想，事已至此，不如乖乖守寡，若能被立貞節牌坊，還能給家族添光。

五十九：是應該這麼計劃的嗎？

七百四：洪員外在偏遠山間蓋了一間房，讓女兒潛心守寡。

五十九：淒涼！

七百四：小毛有情，排除萬難找到了那間小茅屋，上前敲門。

五十九：「叩叩叩」。

七百四：「應憐屐齒印蒼苔，小扣柴扉久不開」。

五十九：怎麼不開門呢？

七百四：甭管多高的牆，小夥子一翻就過。

五十九：身強體壯。

七百四：一番親熱過後。小毛說「我要成親，今天是來道別」。

五十九：他專程來占便宜的啊？

七百四：說完起身，翻牆出去。不想卻被山寨的小惡霸瞧見了，隔日，他也去小扣柴扉。

五十九：別上當啊！

七百四：杏兒以為是小毛，興匆匆地開門，惡霸就把杏兒推倒了。

五十九：救命呀！

七百四：杏兒絲毫沒抵抗。貞操已經沒了，誰來不都一樣嗎？

五十九：唉……

七百四：惡霸放話給其他的男人。

五十九：像話嗎？

七百四：年輕男人來，有家室的男人也來，有一天，洪員外都來了！

五十九：什麼？

七百四：大發雷霆，「這貞節牌坊還要不要了？」

五十九：早垮了。

七百四：女子如果願意悔改，只要把曾經有染的男人做成紙紮人，裝在竹簍裡，背在身上繞街三巡，當眾放火燒掉，便可重新做回貞節女子。

五十九：太羞辱人了！

七百四：杏兒倒是願意，竹簍上街，邊遊街還邊喊著。

五十九：喊什麼呢？

七百四：「問我爹爹，我如花似玉的年紀，明知道『春色滿園關不住』，何苦責備我『一枝紅杏出牆來』？」

五十九：淒涼。

七百四：成堆的紙紮人燒了整整三天三夜。

五十九：全村的男人都有份。

七百四：經過這事，村裡人都對杏兒敬重起來，沒人敢再說三道四。

五十九：那是。

七百四：幾年之後貞節牌坊立起來了！洪員外好有面子！

五十九：哦？

七百四：還是女人優秀，下定決心就能重新做人。男人總是色性不改。

五十九：怎麼？

七百四：男人繼續忙著。

五十九：忙什麼？

七百四：繼續找，哪裡還有「紅杏出牆」？

五十九：果真色性不改！

葉紹翁

做過小官、隱居西湖的江湖派詩人。

遊小園不值

應憐屐齒印蒼苔　小扣柴扉久不開

春色滿園關不住　一枝紅杏出牆來

八二 修緣與造業

金尚東

七百四：你見到我，是一種緣分，不可強求。

五十九：對！是一種緣分。

七百四：緣分是修來的。

五十九：所謂「修緣」哪。

七百四：而我見到你，是一種業障，強求不可。

五十九：對，是業障……

七百四：業障是人造的。

五十九：所謂「造業」……咦？為什麼我見你是緣分，你見我就是業障？

七百四：因為我有佛心，而你是妖魔鬼怪，邪魔歪道！

五十九：我哪是？

七百四：你就是！

五十九：為什麼？

七百四：白天不起床，晚上不睡覺，半夜滿街亂跑，不是妖魔鬼怪，邪魔歪道，那是什麼？

五十九：喂！我上大夜班的啊……

七百四：不好好上大夜班，一直傳火辣美女照片，害我手機無法負荷，一直當機。

五十九：傳資料是我的工作。

七百四：是嗎？什麼工作三更半夜不睡覺，拚命上傳資料？

五十九：全球網路分析專家。舉凡國際局勢、國家大事、人民問事、社會鳥事、娛樂閒事、美女圖示……在漫漫長夜中，我都能觀風向、快反……

七百四：應，迅速回答、上傳資料。

七百四：原來就是你！以造謠生事為己任，置他人死生於度外，業障啊！

五十九：冤枉！我明明是佛心，分享福利，你卻不懂我。

七百四：那好，我請你喝酒。

五十九：喝酒好。

七百四：我請你吃肉。

五十九：又喝酒又吃肉，這樣業力會不會太重？

七百四：不會，因為有佛心。

五十九：哦？

七百四：所謂「酒肉穿腸過，佛祖心中留」。

五十九：這就是我一直以來的理念。

七百四：哦？

五十九：不管做什麼，只要有佛心，就行了。

七百四：所以……大碗喝酒？

五十九：可以。

七百四：大口吃肉？

五十九：當然可以。

七百四：用力把妹。

五十九：一定可以。

七百四：不管做什麼都可以？

五十九：只要有佛心。「酒肉穿腸過，佛祖心中留」。

七百四：你知道還有後面兩句嗎？

五十九：不記得，想必不重要。

七百四：「世人若學我，如同進魔道」。你造業呀！

五十九：我就是來造業的。

七百四：為什麼？

五十九：為了成全你呀。

七百四：怎麼說？

五十九：我不造業，你哪有機會修緣呢？

七百四：別挨罵了！

道濟

形象癲狂卻神通濟世的活佛。

偈

酒肉穿腸過　佛祖心中留

世人若學我　如同進魔道

（八三）搶口罩

馮翊綱

七百四：二〇二〇年春節，爆發了新型冠狀病毒感染。

五十九：引發全世界恐慌。

七百四：臺灣，也曾一度引發「口罩之亂」。

五十九：我記得，整件事情像個大笑話。

七百四：整盒的早就被搶光了。

五十九：有人鼻子很靈光。

七百四：政府宣布，超商，每人每次可以買三片。

五十九：供不應求。

七百四：因為買完了這家買那家。

五十九：還是有人在囤積。

七百四：後來宣布，用健保卡，每人每七天可以買兩片。

五十九：後來可以買三片、乃至於九片。網路也能預訂，但藥局依然大排長龍。

七百四：你買到口罩了沒有？

五十九：買不到。

七百四：笨。

五十九：你聰明。

七百四：第一天，我就買到了。

五十九：厲害。

七百四：第二天，我又去排隊。

五十九：哎，一張健保卡，七天以後才能再買。

七百四：我用我弟的健保卡。

五十九：不能代買吧？

七百四：藥房老闆認識我，我跟他說「我弟在國外，明天就回來了，如果通過檢疫，沒有感染，就可以居家隔離，口罩要幫他先買好。」

五十九：算是個理由。

七百四：這，有詩為證。

五十九：這有什麼詩？

七百四：「崆峒訪道至湘湖，萬卷詩書看轉愚」。

五十九：什麼意思？

七百四：為了兩片口罩，每個人不惜耗費時間精力，厚著臉皮想辦法、拉關係，就算是念過書、學問好，這時候全都派不上用場。

五十九：說得是呀。

七百四：第三天，我還買。

五十九：幹什麼？

七百四：「我媽，八十多歲了，不方便自己來排隊，老太太抵抗力弱，萬一需要出門，沒有口罩怎麼行呢？」

五十九：也算情理之中。

七百四：第四天……

五十九：你們家沒人啦！

七百四：我爸。

五十九：你爸？

七百四：「我爸，曾經是我們家的頂天柱，他走了這麼多年，我一直保留著他的健保卡，作為紀念，彷彿他還在天上看顧著我們。現在，天災降臨，難道，他的健保卡，連兩片口罩都保佑不了我嗎？」

五十九：有點無恥，藥房老闆不該對你心軟。

七百四：他認得我，看我在他店門口大哭大鬧，把他自己那份送我了。

五十九：還有詩？

七百四：有詩為證。

五十九：這話？

七百四：同一首的後兩句，「踏破鐵鞋無覓處，得來全不費工夫」。

五十九：這話？

七百四：輕鬆了，我一個人，存了八片口罩。

五十九：什麼意思？

七百四：我弟根本沒要回國，我媽在家跟老朋友視訊，不出門。我爸⋯⋯

五十九：根本在天上。

七百四：所以口罩全是我的。

———

五十九：不要再搶口罩了。

七百四：不用再搶口罩了，該去搶衛生紙了。

五十九：你果真無恥！

夏元鼎

擅長劍術、
精通丹法的修道人。

絕句

崆峒訪道至湘湖　萬卷詩書看轉愚

踏破鐵鞋無覓處　得來全不費工夫

百人一首

261

（八四） 本是空「象」

陳英樓

七百四：有件事快煩死我了。它一直佔據我的腦袋，趕都趕不走。

五十九：喔，就像是當年《冰雪奇緣》的主題曲，整天在腦中循環播放。

七百四：這影響由內而外，彷彿世間萬物都在提醒我它的存在。

五十九：街上的每一家店都在播，快要分不清真假了。

七百四：好不容易忘記了，一想到我忘記了，馬上又想起來了。

五十九：好不容易要 let it go 了，一想到 let it go，它又開始（唱）「Let it go! Let it go!」了。

七百四：無始無終。

五十九：有完沒完。

七百四：「若無閒事掛心頭，便是人間好時節。」這樣簡單卻深刻的道理，我其實也是知道的。

五十九：那您還煩惱什麼呀？

七百四：知道了，但是做不到啊。

五十九：啊？都不要想。

七百四：非洲象還亞洲象？

五十九：「不要」去想大象，請問您想到了什麼？

七百四：力不從心。來！我跟您做個實驗。現在請您

五十九：力不從心。

七百四：猛獁象算嗎？

五十九：也不要想。

七百四：小飛象呢？

262

五十九：海象、椿象、幻象、象牙、象棋、象形文字、象山隧道、毛細現象。舉凡有「象」的統統不准想！

七百四：嗯，我想好了。

五十九：您想到了什麼？

七百四：蟑螂！

五十九：不！您應該要想到大象！

七百四：但您叫我不要去想大象。

五十九：所以您才更應該去想大象。

七百四：嗟！誰像您這麼賤。

五十九：我好心被狗啃啊！那您說說，您為什麼會想到蟑螂呢？

七百四：我為了不去想大象，只好讓它們消失在我的心裡。

五十九：有道理。

七百四：於是，我先想像一塊跟大象一樣大的起司。

五十九：您餓啦？

七百四：不，把躲藏在我心中暗處的老鼠們引誘出來。

五十九：您的心裡面有點兒不衛生。

七百四：指揮這些老鼠，把大象從我心裡的叢林趕出來。

五十九：您幹什麼把大象都趕出來呢？

七百四：我走進叢林，找個好地方待著。

五十九：反向操作，聰明！

七百四：並且架起了機關槍，對著那些大象一陣掃射。

五十九：太血腥、太暴力、太誇張、太不人道了！

七百四：最後再補上一個核子彈，砰！所有的象，都轟得一乾二淨了。

五十九：您這樣有些病態。

七百四：不，我連自己都被自己炸成灰了！

五十九：這就叫病態！

七百四：天地之間一片灰濛濛的，只剩蟑螂還活著，就是這樣。

五十九：生命是世間最珍貴的東西，您應該打從心裡尊重它。

七百四：為了不想大象，沒辦法。您，沒事要別人不去想大象，您才是這整件事的罪魁禍首。

五十九：好啊！但話說回來，您究竟是為了何事而煩

惱？

七百四：不瞞您說，我想養一頭大象。

五十九：啊？

七百四：但是我公寓房間裝不下。

五十九：您自尋煩惱去吧！

慧開

勤奮不懈的禪師，苦參「無」字而開悟。

偈

春有百花秋有月　夏有涼風冬有雪

若無閒事掛心頭　便是人間好時節

（八五）報導

馮翊綱

七百四：在一首短短的小詩裡，就能集合平面、空間、時間，乃至於平行宇宙，並且呈現幾近乎直播的報導文學，並不多見。

五十九：有這樣的詩？

七百四：「南北山頭多墓田，清明祭掃各紛然」。

五十九：主題很明確。

七百四：就把清明節當天指出來了。

五十九：特定的日期、地點。

七百四：破題，就把清明節當天指出來了。

五十九：特定的日期、地點。

七百四：然後，鏡頭直擊現場，「紙灰飛作白蝴蝶，淚血染成紅杜鵑」。

五十九：物件、人物都明確了。

七百四：請注意！狀態各不相同。

五十九：怎麼說不同？

七百四：親人過世多年了，清明節燒燒紙，祭拜一番，表達紀念。

五十九：過節應景。

七百四：但是親人過世不久，家人還非常依戀的。

五十九：就不免痛哭流淚了。

七百四：你看這報導多生動。

五十九：有感情。

七百四：然而，一則平衡報導，必須採納不同視角的觀點。

五十九：清明節的不同視角在哪裡呢？

七百四：陰陽兩界。

五十九：啊？

七百四：不能只描述陽間，幽冥的見解也得採訪。

五十九：這……要如何進行採訪？

七百四：「日落狐狸眠冢上，夜歸兒女笑燈前」。

五十九：孤單與熱鬧兩相對比。

七百四：清明節當天晚上，鏡頭一邊，表達往生者獨留孤墳的淒涼，同一時間點，鏡頭切換！

五十九：蒙太奇呀？

七百四：體現陽世間後代子孫齊聚一堂的幸福。

五十九：活著真好。

七百四：一則真正有深度的報導，不能只有活人觀點。

五十九：死人觀點要怎麼呈現呢？

七百四：拿我來說，我向來也算是個風雅之人。

五十九：俗稱文青。

七百四：朋友間，喜歡喝酒的很多。

五十九：喜歡聚聚。

七百四：我呢，要不就是坐那兒不喝，要不提早告辭。

五十九：俗稱「壞門陣」。

七百四：挺破壞氣氛的。

五十九：要改。

七百四：這首詩的最後兩句給我啟發！

五十九：哦？

七百四：活著的時候才有酒，死了喝不著！

五十九：祭拜的時候都有酒啊？

七百四：死人眼巴巴看著，根本喝不著。

五十九：啊？

七百四：他們從幽冥發出嘶喊！

五十九：是？

七百四：「人生有酒須當醉」……

五十九：活著要盡情享受……

七百四：「一滴何曾到九泉」！

五十九：喝吧！

高翥

不屑科舉，專注詩畫，
遊蕩江湖，潦倒以終。

清明日對酒

南北山頭多墓田　清明祭掃各紛然

紙灰飛作白蝴蝶　淚血染成紅杜鵑

日落狐狸眠冢上　夜歸兒女笑燈前

人生有酒須當醉　一滴何曾到九泉

（八六）拔掉

馮翊綱

七百四：牙痛真要命。

五十九：您……經常牙痛？

七百四：我一輩子都牙痛。

五十九：啊？

七百四：打從十幾歲，就蛀牙了。

五十九：喲。

七百四：我們社區就有牙醫。

五十九：很方便。

七百四：也很恐怖。

五十九：嗯？

七百四：他的治療方針，非常大器。

五十九：那很好呀。

七百四：「拔掉」！

五十九：怎麼了？就拔掉？

七百四：我死活不讓他拔。

五十九：抵死不從。

七百四：「問世間情是何物，直教生死相許」。

五十九：這麼隆重？

七百四：怎麼說也是我嘴裡的牙，不能說拔就拔。

五十九：先觀察一段時間。

七百四：牙醫也這麼說。給我上了藥。

五十九：那好。

七百四：沒好。

五十九：啊？

七百四：接下來「天南地北雙飛客，老翅幾回寒暑」。

五十九：這？

七百四：撐了好幾年，就這麼來來回回，牙齒補了挖、挖了補，一個大洞。

五十九：太慘了。

七百四：牙醫很審慎地做出了診斷。

五十九：是？

七百四：「拔掉」！

五十九：同一招。

七百四：我怕，還是不讓他拔。

五十九：別那麼矜持了。

七百四：「歡樂趣、離別苦」呀！

五十九：這能有什麼歡樂？

七百四：牙痛與我相伴了那麼多年，已經習慣了，不能沒有它。

五十九：你是被虐待狂呀？

七百四：又過了幾年，牙齒時好時壞。

五十九：反正你也習慣了。

七百四：有一陣子特別忙，壓力大，糟了！

五十九：牙痛又犯了！

七百四：到了「狂歌痛飲」的地步。

五十九：什麼意思？

七百四：跟朋友、同事出去唱歌、喝酒，就特別有感覺。

五十九：唉喲！

七百四：而且，痛的那顆牙，左右兩顆好像也受到影響。

五十九：災情擴大了。

七百四：「來訪雁丘處」，回去找牙醫。

五十九：「拔掉」！

七百四：這才知道，老醫生前幾年過世了。

五十九：完了！你沒救了！

七百四：很幸運的，他的兒子承父業，接手了診所。

五十九：好。

七百四：新一代的牙醫，設備新、技術新、觀念新。

五十九：太好了。

七百四：「就中更有痴兒女」。

五十九：就有你這種怪咖。

七百四：給我做了非常仔細而專業的診斷。



五十九：那是？

七百四：「統統拔掉」！

五十九：啊！

元好問

寫出連金庸都深
受感動的好詞。

摸魚兒 雁丘詞

問世間　情是何物　直教生死相許
天南地北雙飛客　老翅幾回寒暑
歡樂趣　離別苦　就中更有痴兒女
君應有語　渺萬里層雲　千山暮雪　隻影向誰去

橫汾路　寂寞當年簫鼓　荒煙依舊平楚
招魂楚些何嗟及　山鬼暗啼風雨
天也妒　未信與　鶯兒燕子俱黃土
千秋萬古　為留待騷人　狂歌痛飲　來訪雁丘處

（八七）夜訪

黃小貓

七百四：一個特別寒冷的夜晚，好久不見的一位老朋友來我家拜訪我。

五十九：趕緊拿點喝的出來。

七百四：他愛喝威士忌。

五十九：拿酒來！

七百四：沒有。

五十九：啊？

七百四：沒酒，換別的。

七百四：找到最後一個茶包。

五十九：你不怕晚上睡不著？

七百四：不會，這是兩天前泡過的，用剩的茶包。

五十九：啊？給朋友喝這個？

七百四：他問「咦？為什麼茶包上有一絲一絲毛毛的小東西？」

五十九：那叫發霉！

七百四：我唬嚨他「這叫『白毫』烏龍」。

五十九：還假高級？

七百四：我那朋友很無知，不懂的。趕緊用熱水泡成兩杯，一杯給他。

五十九：還不如喝白開水哩。

七百四：以茶代酒，多愜意。

五十九：多噁心。

七百四：喝著喝著，眼前一黑。

五十九：中毒啦？

七百四：停電了。

五十九：真糟。

七百四：忽然想起來，我已經半年沒繳電費了。

五十九：你腦袋也有問題。

七百四：沒關係，點開瓦斯爐，兩個人坐在一圈小小的火焰邊，還能取暖，浪漫。

五十九：這還得意啊？

七百四：這就是所謂的「寒夜客來茶當酒，竹爐湯沸火初紅」。

五十九：幹嘛？

七百四：接著，兩人坐在瓦斯爐邊，安靜了很久很久。

五十九：辛苦。

七百四：我們各自滑各自的手機。他打他的麻將，我殺我的魔獸。

五十九：你們何必碰面？

七百四：時間默默地過去，不知過了多久，忽然身旁刷地聲響，滿鍋滾燙的水全溢出來了。

五十九：快點關火！

七百四：不用了，熱水都把火澆熄了，屋子裡再度一片

漆黑。

五十九：本來也就沒多亮。

七百四：瓦斯爐也弄濕了，暫時不能再點火。

五十九：沒關係，還有手機。

七百四：手機電源只剩百分之六。

五十九：誰叫你們一直玩遊戲！

七百四：朋友決定，還是離開吧。

五十九：以後不太敢來了。

七百四：我對他說「尋常一樣窗前月，才有梅花便不同」。

五十九：這話？

七百四：我的日常生活，就是這樣，但是你來了，心情大不相同。

五十九：這說得還像句人話。

七百四：改日再來。

五十九：我考慮考慮。

七百四：我請你喝真正的白毫烏龍。

五十九：呃……

杜耒

生於亂世、死於逃難途中的苦命人。

寒夜

寒夜客來茶當酒　竹爐湯沸火初紅
尋常一樣窗前月　才有梅花便不同

八八 校花

姜賀璇

七百四：「梅雪爭春未肯降，騷人擱筆費評章。梅須遜雪三分白，雪卻輸梅一段香」。

五十九：作者用擬人手法描寫「梅」與「雪」的競爭關係，雪比梅更潔白，但梅卻比雪更芬芳，難分軒輊，因此詩人們無法評斷誰更加優秀。

七百四：我認為每個人都各有長處，不要老是跟人比來比去。

五十九：哦？

七百四：這首詩讓我想起了一個慘痛的回憶。

五十九：啊？

七百四：高中時代，我有兩個非常要好的女同學。

五十九：閨密啊？

七百四：沒錯，我們三個總是形影不離，有一天我們一起上廁所，聽到隔壁有一群學長也來上廁所。

五十九：男生。

七百四：先聽到一個學長說「欸！二年三班那個小雪超正的啦！看她白裡透紅的臉蛋，又超會唱歌，是我心目中的白雪公主！」

五十九：小雪？

七百四：我的閨密，因為名字裡有個「雪」字，皮膚白，被大家暱稱她「小雪」。

五十九：那麼，另一位就是……

七百四：另一個學長說「他們班那個阿梅才正，看她玲瓏有致的身材，又超會跳舞，是我夢想中的女

神！」

五十九：很敢講。

七百四：總之，三個學長在廁所裡爭論誰漂亮。

五十九：三個？還有一個說什麼？

七百四：另外兩個逼問他，他卻一直不說喜歡誰。

五十九：宅男，個性保守。

七百四：被我們聽到之後，小雪和阿梅居然開始明爭暗鬥，誰也不讓誰。

五十九：好姊妹反目成仇。

七百四：其他同學們也樂得看熱鬧，起鬨說要投票選出一名校花。

五十九：火上加油呀！

七百四：小雪開始偷搽口紅上學，我則是建議阿梅，偷偷燙鬈了長髮。

五十九：你跟阿梅比較要好？

七百四：不能厚此薄彼。阿梅把制服裙子改短十公分，我幫著小雪，把制服上衣改短二十公分。

五十九：露肚臍啊！

七百四：小雪在禮堂舉辦個人演唱會，我幫她伴唱。阿

梅在操場表演雙人舞，我幫她伴舞。

五十九：都是閨密，不能厚此薄彼。

七百四：我成立阿梅的後援會，幫她做了一個等身大的立牌，我也親手，代表小雪粉絲團畫了巨型壁畫。

五十九：您也太忙了！

七百四：最後，到了投票的那一天，她們兩個抱頭痛哭，言歸於好。

五十九：化干戈為玉帛，這太好了。你功勞最大！

七百四：她們跟我絕交。

五十九：為什麼？

七百四：因為選出來的校花……

五十九：是……

七百四：我！

五十九：太 low 了吧？哪個學校？

盧梅坡

完全沒有紀錄
的神秘人物。

雪梅　二首其一

梅雪爭春未肯降　騷人擱筆費評章
梅須遜雪三分白　雪卻輸梅一段香

七百四：元曲元曲，元朝的戲曲。

五十九：是的。

七百四：關漢卿的《感天動地竇娥冤》，竇娥被冤枉，臨死前發毒誓，「老天作證，我竇娥真是冤枉的，砍下腦袋，血一滴都不落在地上，都噴在三尺白練上。六月天，也要降下大雪！」

五十九：所以這齣戲又別稱《六月雪》。

七百四：請來當時最紅的名角兒，同時也是自己的女朋友「珠簾秀」，演竇娥。

五十九：嘿。

七百四：演出回響極大，受到觀眾的歡迎，也同時引來官府的注意。

五十九：怎麼了？

七百四：官府認為，怎麼？諷刺官府判案不公正，老百姓冤枉是吧？

五十九：這是一齣戲⋯⋯

七百四：編劇、演員統統抓起來！

五十九：啊？

七百四：珠簾秀發揮了她的影響力。

五十九：她有什麼影響力？

七百四：她是一個非常漂亮的女藝人。

五十九：所以？

七百四：你這還聽不懂，智商有問題！

五十九：我⋯⋯

七百四：關漢卿也就順便放出來了。

五十九：那就好了。

七百四：不好了。

五十九：嗯？

七百四：在牢裡被刑求。

五十九：是呀？

七百四：他自己說的，因為個性牛，又臭又硬，好比一
粒「銅豌豆」，在牢裡被打得「落牙、歪嘴、
瘸腿、折手」。

五十九：這麼嚴重？

七百四：還耳鳴。

七百四：陷入綿綿相思，晚上睡不著。

五十九：失眠。

五十九：哭啦？

七百四：關漢卿、珠簾秀被迫分開，「懊惱傷懷抱，撲
簌簌淚點拋」。

五十九：有嗎？

七百四：被打之後的後遺症，「秋蟬兒噪罷寒蛩兒叫，
淅零零細雨打芭蕉」。

五十九：描述蟲鳴秋天，以及秋雨綿綿。

七百四：沒有蟲、沒有下雨！根本是耳鳴！

五十九：腦震盪啊？

七百四：老跟著戲班子排戲，成天吹笛子嗚嚕嗚嚕、敲
鑼打鼓叮叮匡匡的。

五十九：耳鳴更好不了了。

七百四：要再過五百多年，荷蘭人才發現根治耳鳴的方
法。

五十九：耳鳴可以根治？

七百四：啊！一個畫家，本來耳鳴，後來完全好了。

五十九：怎麼好的？

七百四：他一刀把耳朵切了！

五十九：他……

關漢卿

聰明幽默，
風流倜儻，
劇場領袖。

大德歌　秋

風飄飄　雨瀟瀟　便做陳摶睡不著

懊惱傷懷抱　撲簌簌淚點拋

秋蟬兒噪罷寒蛩兒叫　淅零零細雨打芭蕉

九十 該罵

馮翊綱

七百四：俗話說「小時不讀書，長大當記者」。

五十九：對。

七百四：我就不服氣，在我心目中，記者是神聖高尚的職業，深入危險，為世人探求真相，有些記者，日後甚至成了大文豪。

五十九：例如海明威。

七百四：被少數不學無術的草包破壞了印象。

五十九：有些人欠缺自我約制。

七百四：為了洗刷這種負面印象，我決定要當一個高級的記者。

五十九：怎麼高級？

七百四：我的專長，融會古文，詩詞歌賦，來進行報導。

五十九：誤會大了。

五十九：你不怕寫出來的報導，時下年輕人看不懂？

七百四：也對，為了拯救那些誤會古典文學的年輕人，我要善用他們的語彙。

五十九：哦？

七百四：例如「網曝」。

五十九：網曝？

七百四：網路上曝光，其實都是一些舊文章，重新整理，貼上網路，讓它重新曝光，這就叫「網曝」。

五十九：這也不錯。

七百四：是嗎？某位外國女明星，都已經過世十年了，還有人在願她安息，因為剛剛才網曝。

五十九：誤會大了。

七百四：再者如「驚呆」。

五十九：驚訝得都呆掉了。

七百四：某位最近有新戲上檔的女藝人，經紀公司為了炒作，故意「網曝」她與已婚導演私下相處密切，人家的老婆「驚呆」了。

五十九：通常都是假的。

七百四：又或者是「暴動」。

五十九：鄉民暴動。

七百四：某位身材姣好的不知名女人，「網曝」了一張穿著清涼的照片，大家「驚呆」之餘，開始「暴動」。

五十九：其實根本不知道那人是誰。

七百四：最可笑的就是「罵翻」。

五十九：經常看見。

七百四：某位在國外發展的女明星，有人看了眼紅，找著理由就「罵翻」。

五十九：說得很難聽。

七百四：網路上，大家都躲在「暱稱」的後面，讓你真名實姓，站出來，不戴面具、不戴口罩、暢所欲言，哪個站出來看看？

五十九：都是俗辣。

七百四：我要改變這個現象！

五十九：你怎麼做？

七百四：例如，某位女明星，拍攝古裝連續劇，「網曝」拍攝地點，是「黃蘆岸白蘋渡口」。

五十九：聽起來景色很美。

七百四：但是，據傳和導演夜遊不歸，網「驚呆」！

五十九：有什麼好驚的？

七百四：「雖無刎頸交」。

五十九：「卻有忘機友」。

七百四：脖子上有草莓印？

五十九：這？

七百四：而且把手機忘在導演車上。

五十九：太粗心了！

七百四：影迷得知「暴動」！「罵翻」！

五十九：罵什麼？

七百四：罵記者「不識字煙波釣叟」！

五十九：就是罵你！假文青、真草包！

白樸

不做蒙古官，
放浪形骸、
寄情山水的戲劇家。

沉醉東風　漁父

黃蘆岸白蘋渡口　綠楊隄紅蓼灘頭
雖無刎頸交　卻有忘機友
點秋江白鷺沙鷗　傲殺人間萬戶侯
不識字煙波釣叟

282

九一 聽雨蒙太奇

古辛

五十九：下雨的時候，我喜歡躲在被窩裡看電影。

七百四：我也是，雨天就適合在家耍廢。

五十九：很有心情。

七百四：不同心情，適合不同的雨。

五十九：同樣的雨，看在心情不同的人眼裡，自然也有不同的趣味。

七百四：電影的「蒙太奇」敘事手法，可以在宋詞作品裡表現得淋漓盡致！

五十九：「蒙太奇」跟宋詞能扯上關係？

七百四：把竹山先生蔣捷的〈虞美人聽雨〉走過一遍，你就能明白了。

五十九：勞駕。

七百四：場景一，「少年聽雨歌樓上，紅燭昏羅帳。」……Action！

五十九：年少時，在歌樓上聽雨；燭光幽幽，和紗帳融成一片朦朧，裡頭春光旖旎，柔情萬種。

七百四：雨聲依舊，此時畫面融接至場景二，「壯年聽雨客舟中，江闊雲低，斷雁叫西風。」……Keep rolling……

五十九：壯年時，在異鄉小船上聽雨；江煙浩淼，橫無際涯。只聞西風中，孤雁傳來陣陣悲鳴。

七百四：這幾句詞，除了漂泊之苦，也透過失群孤雁的哀啼借喻亡國之後，再也無家可歸的處境。

五十九：孤苦伶仃而無依無靠，確實淒涼。

七百四：另外值得注意的一點，乃是導演在畫面調度上的運鏡之巧。

五十九：導演？

七百四：你看，從剛開始在歌樓上聽雨，直到在客舟中聽雨，都屬於中全景乃至於中近景的鏡頭。

五十九：都成了鏡頭啦？

七百四：這樣的敘事鏡頭，能在交代場景的同時，照顧到人物的上身動作和神情變化。突然間，「轟」地一聲！高速 zoom out，鏡頭猛地向後拉遠，帶出一個大遠景。

五十九：「江闊雲低，斷雁叫西風」。

七百四：輕舟成了遼闊大江上的一點，厚重的層雲緊挨著水面，形成一種心裡上強烈的壓迫感。彷彿世界廣袤無垠，再也找不到一個容身的地方。

五十九：逼得人透不過氣來。

七百四：雨聲依舊，畫面「啪」地一跳，將思緒抽回現實，「而今聽雨僧廬下，鬢已星星也。」

五十九：如今，兩鬢斑白，垂垂老矣；日薄西山，在小茅屋靜靜地聽雨。

七百四：「悲歡離合總無情。一任階前，點滴到天明。」

五十九：滴滴答答......滴滴答答......

七百四：縱有千頭萬緒的愁絲，心底那份莫可奈何的滄桑，卻是怎麼說也說不清的。眼前這雨，反正已下了這許久，不如任由台階上的雨水，就這麼滴滴答答，直到天亮吧。

五十九：真好。

七百四：沮喪啊......

五十九：您別入戲太深啊。

七百四：不如歸去......不如歸去！

五十九：歸去？什麼？你該不會要自殺？喂！只是一首詞而已，你可別死啊！

七百四：誰要自殺？

五十九：喔，那你是說，要去歸隱山林？

七百四：唉......沒那麼高明。老子只是想回家......

五十九：啊？

七百四：躲在被窩裡看電影......

五十九：幹什麼？

七百四：耍廢呀！

五十九：嘿！

少年歡快、
壯年孤苦、
老年寂寞。

虞美人　聽雨

少年聽雨歌樓上　紅燭昏羅帳

壯年聽雨客舟中　江闊雲低　斷雁叫西風

而今聽雨僧廬下　鬢已星星也

悲歡離合總無情　一任階前　點滴到天明

九二 亡國之恨

高煜玟

七百四：你知道我花了多少精神跟力氣，建立我的王國？

五十九：你說的是……線上遊戲？

七百四：我玩遊戲都是因為你。

五十九：我怎麼了？

七百四：我辛苦熬夜破關打怪，都是因為你寄給我遊戲邀請函！

五十九：你可以不要理我呀！

七百四：我被你推坑玩這個遊戲，也已經四年了！

五十九：有這麼久嗎？

七百四：「山河破碎風飄絮，身世浮沉雨打萍」。

五十九：心情這麼隆重啊？

七百四：現在我的國家亡了、帳號被鎖了，生活像雨中浮萍，沒有了重心！

五十九：你完全依賴遊戲啊？

七百四：是我的命啊！

五十九：等等！你的帳號為什麼被鎖？

七百四：就是「惶恐灘頭說惶恐，零丁洋裡歎零丁」。

五十九：什麼啊？

七百四：又是因為你！

五十九：又跟我有什麼關係？

七百四：那晚我們大家說好，要聯手攻打最後一關，你臨陣脫逃！約會去了！

五十九：我女朋友想逛夜市，當然得去。

七百四：我們所有的勇士集結在魔界的沙灘，被殺個片甲不留！「惶恐灘頭說惶恐」！

五十九：印證了這一句。

七百四：魔王的怪獸軍艦用大炮轟擊，最後只剩下我的船艦，孤苦零丁。

五十九：「零丁洋裡歎零丁」？

七百四：沒有援兵、武器、法力，我們的聯盟兵敗如山倒，慘遭血洗！我急call你，你卻完全不理我！

五十九：那天好像是有二十幾通未接來電。

七百四：我決定在遊戲聊天室裡賣掉你的帳號！

五十九：這樣是在報復我？

七百四：我決定要報復你。

五十九：報復我？

七百四：然後我就被官方關閉帳號了。

五十九：這叫害人害己。

七百四：「人生自古誰無死，留取丹心照汗青。」

五十九：你想幹嘛？

七百四：我的角色隨風而逝，我為他哀悼。

五十九：角色是虛擬的。

七百四：我的感情是真實的！為了證明你還要我這個朋友，必須付出代價！

五十九：你耍流氓啊？

七百四：我的王國因為你逛夜市而亡國！

五十九：你把虛擬當成真了！

七百四：我有多絕望！你從今以後還有臉去逛夜市嗎？

五十九：豬血糕裹花生粉，再加米腸包香腸。

七百四：小辣，不要香菜。

五十九：可以嗎？

七百四：這還差不多。

文天祥

俊男、狀元、宰相、
有氣節風骨的讀書人。

過零丁洋

辛苦遭逢起一經　干戈寥落四周星

山河破碎風飄絮　身世浮沉雨打萍

惶恐灘頭說惶恐　零丁洋裡歎零丁

人生自古誰無死　留取丹心照汗青

九三 怎麼不去死

馮翊綱

七百四：中國古代畫家，最會畫馬的，是元朝的趙孟
頫。

五十九：就是趙子昂。

七百四：趙孟頫寫詩紀念岳飛，〈岳鄂王墓〉。

五十九：鄂王就是岳飛。

七百四：岳飛是被害死的。

五十九：對，他不死，宋金不能議和。

七百四：最想議和的人，是南宋的高宗皇帝。

五十九：政治上的既得利益者。

七百四：「南渡君臣輕社稷，中原父老望旌旗」。

五十九：皇帝在南方享福，北方老百姓還眼巴巴盼著。

七百四：追求小國寡民的偏安，是亡國的前兆。

五十九：欸……

七百四：南宋，可以說是歷史的借鏡。

五十九：是。

七百四：趙孟頫雖然生於南宋時期，但他的國家是被別
人搞亡掉了，又不亡在他手上。

五十九：就是呀！

七百四：新時代來臨，一個普通人，都要掙扎著活下
去。更何況一個有才華的人，為什麼就不能在
元朝安身立命？

五十九：該幹什麼幹什麼。

七百四：所以才會畫出曠世傑作！

五十九：人類智能的展現。

七百四：要求活到元朝的宋人，為亡國去死，一點都不公平。

五十九：沒有道理。

七百四：趙孟頫詩裡表達得很清楚，「莫向西湖歌此曲，水光山色不勝悲」。

五十九：嗯？

七百四：別在西湖邊提起岳飛的事兒，好好的心情都被破壞了。

五十九：殺風景。

七百四：岳鄂王墓坐落在西湖邊，現在就是「岳王廟」的所在地。

五十九：很熱鬧的景點。

五十九：有。

七百四：四個當年陷害岳飛的奸臣，被鑄成銅像，跪在那兒，受萬世唾罵。

七百四：我看到那幾個就有氣，呸！就吐了口水！

五十九：哎！不文明。

七百四：一個制服女警突然騎著賽格威現身！

五十九：從哪兒冒出來的？

七百四：「先生，您剛才吐痰，要處以人民幣二十元罰款。」

五十九：好！吐一次臺幣一百塊。

七百四：我不服啊！我說「你們大陸同胞無時無刻、隨時隨地都在吐痰，我是臺灣人，也算入境隨俗啊！」

七百四：女警說「您居然講歪理爭辯，將處以本罰則最高罰金二百元，如果您還是不服處罰，就要依法拘留了。」

五十九：變成臺幣一千塊了。

七百四：我氣得兩手發抖，眼看著岳飛的墓碑，想起「怒髮衝冠」四個字……

五十九：冷靜！冷靜！

七百四：我伸手，往懷裡一掏！

五十九：你想幹什麼？

七百四：掏出兩張一百塊，恭恭敬敬雙手奉上。

五十九：認罰啦？

七百四：我怕被送去新疆。

五十九：遜！

趙孟頫

書法繪畫的一代宗師。

岳鄂王墓

鄂王墳上草離離　秋日荒涼石獸危

南渡君臣輕社稷　中原父老望旌旗

英雄已死嗟何及　天下中分遂不支

莫向西湖歌此曲　水光山色不勝悲

九四 極簡化

巫明如

七百四：我是一個極簡主義者。

五十九：就是將生活物品簡單化到極致的人。

七百四：家裡頭沒有用到的東西，我統統都把它們丟掉。

五十九：也就是所謂的「斷捨離居家整理法」。

七百四：衣服、皮包、鞋子……太多了，穿不了。

五十九：這些？

七百四：丟掉！

五十九：多可惜。

七百四：黃金、珠寶、鈔票……

五十九：這也？

七百四：太多了！花不完，丟掉！

五十九：別丟，直接給我。

七百四：家裡頭清理乾淨，東西統統丟光了，空無一物，展現出超絕的禪意。

五十九：全空啦？

七百四：還是覺得哪裡不太對？

五十九：哪裡不太對？

七百四：我知道了！說話也要極簡化。

五十九：將說話的字數以及次數統統降低。

七百四：沒有必要說的廢話，我統統不講。

五十九：這需要高難度的訓練。

七百四：像是古文、唐詩、宋詞、元曲，這些老祖先留下來的智慧。

五十九：這就需要好好保存。

七百四：都是廢話，統統都要丟掉！

五十九：怎麼會是廢話呢？這些都是語言的精華、是中華民族的寶藏啊！

七百四：聽不懂，不知道，繞過來拐過去，都是廢話！

五十九：這個見解很極端。

七百四：語言極簡化之後，情境與情感也應該要極簡化。

五十九：情感是人類最重要的表達工具，怎麼可能有辦法丟掉？

七百四：沒有必要的惆悵、感傷也統統都要丟掉。

五十九：什麼？

七百四：我舉個例子。

五十九：您說。

七百四：枯藤老樹昏鴉，小橋流水人家，古道西風瘦馬，夕陽西下，斷腸人在天涯。

五十九：馬致遠的〈天淨沙〉，全詩描寫秋景，卻完全不使用任何一個「秋」字，透露出作者的惆悵以及淒苦悲涼。

七百四：所以整首詩的意思，就是某一個人在某個地方，面對「秋天」，對吧？

五十九：這是馬致遠的代表作，相當詩情畫意的一闋小令！

七百四：太廢話了！

五十九：啊？

七百四：同樣是秋天，這若是在我家，描述就簡單多了。

五十九：該怎麼簡單？

七百四：你念一句，我說一句。

五十九：你需要時間思考一下？

七百四：不！我是怕直接展現才華，描述我家的空靈特質，藝術性太高，觀眾聽不懂。

五十九：好，廢話少說，來吧？

七百四：來。

五十九：「枯藤老樹昏鴉」。

七百四：「門窗地板蟑螂」。

五十九：「小橋流水人家」。

七百四：「屋頂牆壁見狷」。

五十九：「古道西風瘦馬」。

七百四：「牙籤香菸賴打」。

五十九：「夕陽西下」。

七百四：一樣，「夕陽西下」。

五十九：「斷腸人在天涯」。

七百四：「老鼠死抵灶腳」。

五十九：您別挨罵了！

馬致遠

多情、浪漫、豪放，晚年生活閒適的劇作家。

天淨沙　秋思

枯藤老樹昏鴉

小橋流水人家

古道西風瘦馬

夕陽西下

斷腸人在天涯

九五 錄取了

陳英樓

七百四：我辭職了！

五十九：真有膽量！

七百四：老闆爛，待遇差，我卻忍了三年。

五十九：真有度量！

七百四：當天我還請了樂隊壯大聲勢，向老闆嗆聲。

五十九：真有能量！

七百四：隔天我一看存摺，沒錢了？本來還有幾萬塊的啊！

五十九：怎麼會呢？

七百四：請樂隊花掉了。

五十九：樂極生悲了！

七百四：必須重新找工作。

五十九：事業第二春。

七百四：居然發現我既不會文書、剪輯，也沒有外語能力，一般所需要的技能和條件，我一樣都沒有。

五十九：你原來是幹什麼的？

七百四：坐在辦公室喝茶。

五十九：你老闆忍耐你這樣？

七百四：老闆是我爸。

五十九：趕快回去找你爸。

七百四：哼！找到工作了！「沒有能力限制，只需努力和毅力。」我立刻趕赴面試。

五十九：面試穿著要得體。

七百四：規定說要輕裝便褲，最好再帶件薄外套。

五十九：會議室冷氣太強。

七百四：面試集合地點在觀音山的山腳下。

五十九：這是什麼面試？

七百四：集體面試。

五十九：啊？

七百四：幾十個人搶這份工作，小的十五、六歲，老的有七、八十歲。

五十九：經濟這麼不景氣啊？

七百四：我們上山。這些參加面試的人裝輕鬆，彼此不認識，竟然裝熟熟聊天。

五十九：那您怎麼辦？

七百四：我對搭訕一律視若無睹。

五十九：幹嘛這麼不合群？

七百四：考官一定混在人群裡暗地地評分。

五十九：對，面試早就開始了。

七百四：到了半山腰，出現了一個肥肥的中年男子，一看就知道大有來頭。

五十九：誰？

七百四：有人喊了一句「董事長好！」大夥也跟著喊了「董事長好！」我故意單獨喊了一聲「董事長好！」

五十九：擒賊先擒王！

七百四：他看看我，笑了笑，招招手要我過去。

五十九：機會來了！

七百四：我在董事長身邊，是「翠袖殷勤、金杯錯落、玉手琵琶」。

五十九：這？

七百四：我姿態千嬌百媚、話題千奇百怪，還得千手千眼服侍。

五十九：千辛萬苦。

七百四：身邊好山好水，我卻像個小丑，「對青山強整烏紗」。

五十九：努力表現。

七百四：我死皮賴臉黏在董事長旁邊，幫他斟茶遞水、跑腿打雜。

五十九：滿場飛。

七百四：太陽下山，我精疲力竭。此時「回首天涯，一

五十九：啊？

七百四：「你一開始就被錄取啦。」

五十九：可真苦了您。

七百四：強忍著全身痠痛，跑到董事長面前，認真嚴肅地問他「董事長，請問我被錄取了嗎？」

抹斜陽，數點寒鴉」。

五十九：恭喜恭喜！

七百四：「請問薪水什麼時候談？」

五十九：對呀？

七百四：「薪水？我們這是淨山志工團啊。」

五十九：嘻！瞎忙！

張可久

半隱居，偶爾出任小吏，元散曲傳世最多。

折桂令 九日

對青山強整烏紗　歸雁橫秋　倦客思家

翠袖殷勤　金杯錯落　玉手琵琶

人老去西風白髮　蝶愁來明日黃花

回首天涯　一抹斜陽　數點寒鴉

九六 前世情人

徐妙凡

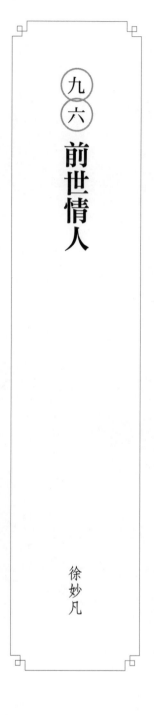

七百四：父親對女兒，總有一份特殊的情感。

五十九：那是。

七百四：人常說女兒是父親前世的情人，前世未了的情緣，延續到這輩子，成父女之情。

五十九：動人。

七百四：爸爸最不能忍受的，是發現女兒好像開始喜歡男生的時候。

五十九：女兒長大了。

七百四：爸爸生悶氣，對女兒管東管西。

五十九：管什麼？

七百四：襯衫要扣領口，裙子長過膝蓋，不准穿小短褲！

五十九：管太多。

七百四：女兒不耐煩，大吼「我們老師說，女生想穿什麼是女生的自由！」

五十九：確實是。

七百四：從此，爸爸也就少講話。

五十九：不知道該怎麼溝通。

七百四：有一天，女兒要跟男朋友出去玩。

五十九：約會，很正常。

七百四：三天兩夜。

五十九：這？

七百四：爸爸心情百轉千迴，吭吭哧哧地很久才擠出一句「好好保護自己」。

五十九：簡直羊入虎口啊。

七百四：女兒笑著回說「我男朋友會保護我」！

五十九：啊？

七百四：又有一天，女兒拉著行李往外走。爸爸隨口問道「上哪兒啊？」

五十九：找男朋友吧。

七百四：「什麼時候回來啊？」

五十九：晚上十二點以前。

七百四：「男朋友在美國，這一去，還真不知道什麼候會回來。」

五十九：啊？

七百四：爸爸無言，隔著老花眼鏡看看眼前的女人，忽然意識到，女兒早已不是印象中的小女孩了。

五十九：是呀。

七百四：「那出門在外……好好玩兒啊！」

五十九：爸爸心酸無人知。

七百四：多虧現代科技發達，傳個 LINE，即便「江水三千里」，也能「家書十五行」，想聯繫女兒，容易得很。

五十九：叨叨絮絮都說些什麼？

七百四：「行行無別語，只道早還鄉。」

五十九：該回家的時候要回家。

七百四：女兒通常都不愛回覆。隔了好久，老爸都沒有女兒的音訊。

五十九：唉……

七百四：有一天門鈴響，老爸一開門，女兒突然回來了！一見到爸爸，哭得梨花帶雨，緊緊抱著爸爸。

五十九：怎麼了？

七百四：「被男朋友甩了！」

五十九：被男朋友甩了才想到要回家？

七百四：爸爸既生氣又開心，拍拍女兒說「別難過，爸爸在這兒呢！」

五十九：還是爸爸好。

七百四：女兒又嘻皮笑臉的說「好在，我找到一個永遠不會甩掉我的男人！」

五十九：又是誰？

七百四：「爸爸！」

袁凱

誠懇建言，
卻得裝瘋才得以保命，
免職回家。

京師得家書

江水三千里　家書十五行

行行無別語　只道早還鄉

九七 吃豆腐

巫明如

七百四：我喜歡吃豆腐。

五十九：哦？

七百四：麻婆豆腐、芙蓉豆腐、蒜泥豆腐、涼拌豆腐、皮蛋豆腐、蒸蛋豆腐、鹹蛋豆腐、炸蛋豆腐。

五十九：我統統會做。

七百四：鹹魚雞粒煲豆腐、茄子絞肉煲豆腐、鮮蝦滑釀煎豆腐、豆芽菜嫩煎豆腐。

五十九：我也統統吃過。

七百四：大湖草莓豆腐、愛文芒果豆腐、麻豆文旦豆腐、金門高粱豆腐、日月潭紅茶豆腐、阿里山烏龍豆腐、珍珠奶茶佐豆腐。

五十九：我……聽都沒聽過。

七百四：有一首歌頌豆腐的詩。

五十九：說來聽聽。

七百四：「千錘萬鑿出深山，烈火焚燒若等閒，粉身碎骨全不怕，要留清白在人間。」

五十九：這不是在歌頌豆腐的吧？

七百四：就是在歌頌豆腐！而且是歌頌「麻婆豆腐」。

五十九：麻婆豆腐？

七百四：「麻婆豆腐」從哪個地方開始流傳的，沒人曉得。

五十九：只有你曉得？

七百四：我也不曉得。

五十九：不曉得你提它做什麼？

七百四：你不曉得，他不曉得，我也不曉得，大家都不曉得。那就是從深山裡傳出來的「傳說」。「傳說」就是「千錘萬鑿出深山」。

五十九：為什麼是從深山？

七百四：這世界上多少神秘的事情從深山裡傳來？

五十九：什麼事情？

七百四：深山的桃子蹦出嬰兒。

五十九：桃太郎？

七百四：深山的石頭蹦出猴子。

五十九：孫悟空？

七百四：深山的蝙蝠蹦出病毒。

五十九：可樂那？

七百四：神秘啊！「千錘萬鑿出深山」。

五十九：成句子了？

七百四：對囉。「麻婆豆腐」，要經過「烈火焚燒」，炒得又香又辣。

五十九：平凡菜色，需要真工夫。

七百四：用鏟子東攪西拌，豆腐即使「粉身碎骨全不怕」。

五十九：豆腐碎了也好吃。

七百四：紅紅辣辣的豆腐，一口咬下，裡頭依然粉粉嫩嫩的，「要留清白在人間」啊！

五十九：被你說得我都流口水了。

七百四：「麻婆豆腐」最大的魅力就是「香」，就算是用想像的，你都覺得「香」，不信你聞聞。

五十九：嗯……香。

七百四：嗯……真香。

五十九：嗯……咦？怎麼有瓦斯味？

七百四：有嗎？你再仔細聞聞？

五十九：嗯……真的有瓦斯味！

七百四：我知道了！

五十九：炒豆腐，忘了關火？

七百四：吃豆腐，我放了個屁。

五十九：嗐！

于謙

因為正直，而被奸佞誣
陷、迫害冤死的典型忠
臣。

石灰吟

千錘萬鑿出深山　烈火焚燒若等閒

粉身碎骨全不怕　要留清白在人間

九八 魚雁往返

徐妙凡

七百四：老唐喜歡搜集各種聲音。

五十九：隨身帶著錄音機。

七百四：老唐有個寶貝皮囊，張開大口，就能把聲音存進皮囊裡。

五十九：挺玄的。

七百四：小狗汪汪狂吠、年輕夫妻吵架、小嬰兒拉稀拉了一褲子的哭鬧聲。

五十九：有沒有斯文一點的？

七百四：樹林裡蟲鳴鳥叫、家人圍爐的歡快、小嬰兒又拉稀拉了一褲子的哭鬧聲。

五十九：都是讓人感到幸福的聲音。

七百四：老唐想錄點不一樣的。

五十九：那是？

七百四：極光迸發的靜電聲、冰川融化的斷裂聲、雪水激盪到地底岩漿，滋滋作響的沸騰聲。

五十九：這些聲音在哪裡？

七百四：老唐計劃一直往北走，希望找得到。

五十九：那得離家多遠？

七百四：而且要一個人去，老婆生氣了。老唐不管，臨走前只說「氣消了寫信來讓我知道。」

五十九：老婆獨留在家。

七百四：唐太太生悶氣，但一想到夫妻恩愛，還是忍不住寫了信。

五十九：寫什麼呢？

七百四：「雨打梨花深閉門，忘了青春，誤了青春」。

五十九：夫妻青春相伴。

七百四：「賞心樂事共誰論，花下銷魂，月下銷魂」。

五十九：恩愛銷魂。

七百四：意思就是氣消了，快回來吧。

五十九：對。

七百四：託給一隻初春要回北方的大雁，把信寄出去。

五十九：所謂「魚雁往返」。

七百四：果然，大半年後，快要結冰的池塘裡蹦出一條大土虱。

五十九：還真「魚雁往返」啊？

五十九：說什麼？

七百四：打開皮囊，傳出老唐的聲音。

五十九：這該不會是？

七百四：嘴裡吐出一個皮囊。

五十九：想起夫妻相處，偶爾哭哭啼啼。

七百四：「愁聚眉峰盡日顰，千點啼痕，萬點啼痕」。

五十九：說什麼？

七百四：「曉看天色暮看雲，行也思君，坐也思君」。

五十九：這句很明白，不用翻譯了。

七百四：接著，皮囊放出小狗汪汪狂吠、年輕夫妻吵架、小嬰兒拉稀拉了一褲子的哭鬧聲。

五十九：都是舊的。

七百四：樹林裡蟲鳴鳥叫、家人圍爐的歡快、小嬰兒又拉稀拉了一褲子的哭鬧聲。

五十九：到底是誰家小嬰兒，一直拉稀？

七百四：極光迸發的靜電聲、冰川融化的斷裂聲、雪水激到地底岩漿，滋滋作響的沸騰聲。

五十九：錄到了！

七百四：最後老唐說道「給你個驚喜！我回來了！」

五十九：在哪裡？

七百四：「土虱就是我變的！」

五十九：嚇人哪？

七百四：唐太太趕緊去關火，來不及了。

五十九：怎麼了？

七百四：當歸土虱煮好了。

百人一首

唐寅

字伯虎，家住桃花塢，蘇州解元。但沒有練過霸王槍。

一剪梅

雨打梨花深閉門　忘了青春　誤了青春

賞心樂事共誰論　花下銷魂　月下銷魂

愁聚眉峰盡日顰　千點啼痕　萬點啼痕

曉看天色暮看雲　行也思君　坐也思君

九九 劇作家

馮翊綱

七百四：湯顯祖最著名的劇本是《牡丹亭》。

五十九：《牡丹亭》也就是《還魂記》，又稱「遊園驚夢」。

七百四：喲?你不錯嘛。

五十九：那當然，崑曲《牡丹亭》，家喻戶曉。

七百四：那就誤會大了。

五十九：哪裡誤會了?

七百四：湯顯祖是江西臨川人，世稱「臨川先生」。

五十九：是呀。

七百四：他寫的劇本，怎麼會唱江蘇崑山曲調呢?

五十九：欸……這……

七百四：明朝人有一種習慣，「這個劇本寫得好！我來改一改，就更好了！」

五十九：什麼呀?不尊重著作權。

七百四：那些改作劇本的人是誰，後世記得並不清楚，反而使得湯顯祖成為「崑曲」的代表性人物。

五十九：為他人作嫁了。

七百四：湯顯祖的個性，很「槓子頭」。

五十九：這麼硬啊?

七百四：不結黨、不攀附、不營私舞弊、不給好臉色看。

五十九：臭脾氣。

七百四：在官場中一再得罪人，搞到只在浙江遂昌，當一個小小的縣令。

五十九：地方父母官。

七百四：端午節，地方上擴大舉辦龍舟大賽。

五十九：紀念屈原。

七百四：湯顯祖下禁令！

五十九：這麼不留情面？

七百四：「情知不向甌江死，舟楫何勞弔屈來？」

五十九：這……

七百四：明明知道屈原是死在汨羅江，我們這裡是甌江啊！屈原又不是死在這裡，幹嘛在這裡紀念他呢？

五十九：他不爽屈原。

七百四：他不爽花錢。

五十九：嗯？

七百四：地方上搞龍舟賽，鋪張浪費，耗費人力物資，做地方官的，不忍心。

五十九：那跟現在的地方官太不一樣了。

七百四：是吧。現在的地方官，時間到了不點點燈籠，不放放煙火，不發發紅包，選民會認為你沒有政績。

五十九：下次會選不上。

七百四：他也知道自己不適合當官，算了！辭官回家，寫劇本。

五十九：好嘛！

七百四：湯顯祖號稱是「東方的莎士比亞」。

五十九：偉大的劇作家。

七百四：他跟莎士比亞還確實是生活在同一個時代。

五十九：哦？

七百四：甚至是同一年過世的。

五十九：真的？

七百四：湯顯祖曾經給莎士比亞寫過一封信。信中表達了同為劇作家惺惺相惜之意，還提到了一個中國的故事。哥哥當皇帝，被弟弟暗殺，後來，太子復仇，又把叔叔殺了。

五十九：這故事好耳熟？

七百四：湯顯祖還分享了寫作的心情。

五十九：怎麼說的？

七百四：「禿筆，拿起這支禿筆，都是個問題」。

五十九：「To be or Not to be」？

七百四：莎士比亞收到這封信，彌足珍貴，立刻改編成

劇本，就是著名的《哈姆雷特》。

五十九：啊？

七百四：連臺詞都照抄了。

五十九：你瞎掰吧？

湯顯祖

清廉正直，一代劇作宗師。

午日處州禁競渡

獨寫菖蒲竹葉杯　蓬城芳草踏初回

情知不向甌江死　舟楫何勞弔屈來

百人一首

一○○ 吃火鍋

馮翊綱

七百四：吃火鍋，要講究順序。

五十九：現把耐煮的食材下鍋。

七百四：例如？

五十九：白蘿蔔酸白菜凍豆腐，如果加一點魚骨、螃蟹，可以吊吊湯的鮮味。

七百四：說得有道理，您懂。

五十九：一般都是這樣。

七百四：我那幫朋友不這樣，他們是「滾滾長江東逝水，浪花淘盡英雄」。

五十九：要先吟詩？

七百四：不！海鮮酸菜剛吊好的湯頭，唏哩呼嚕地喝光！

五十九：這幹嘛呀？

七百四：還得重新燒一次湯。

五十九：費事。

七百四：接著「是非成敗轉頭空」。

五十九：他們……

七百四：不管上來什麼肉，牛肉羊肉雞腿肉、蛋餃蝦餃魚翅餃、貢丸蝦丸花枝丸，不管好肉壞肉、黑餃白餃、小丸大丸，一掃而空。

五十九：肉食主義。

七百四：可不是嘛！

五十九：那你動作得快一點。

七百四：別急，「青山依舊在」。

五十九：這……

七百四：青菜統統剩下，堆得像山一樣高。

五十九：挑食呀？

七百四：我可以一個人，換鍋番茄湯，把青菜吃光。

五十九：好嘛，這算是「幾度夕陽紅」。

七百四：後來很少參加聚餐，開個人鍋，自己吃。

五十九：一個人怎麼吃？

七百四：「白髮漁樵江渚上，慣看秋月春風」。

五十九：意思是？

七百四：吃點金針菇、豆芽菜。

五十九：都是白色的。

七百四：配點秋葵、春雨什麼的。

五十九：春雨就是粉絲。

七百四：「秋月春風」。

五十九：聽起來很養生。

七百四：而且，「一壺濁酒喜相逢」。

五十九：太美了！

七百四：吃完了，騎著摩托車，吹著涼風，我慢慢晃回家。

五十九：挺愜意……等一下！

七百四：嗯？

五十九：你喝酒了，還騎車！

七百四：過橋的時候被警察杯杯攔下了。

五十九：完蛋了。

七百四：我苦苦哀求「我的身世坎坷，你一定要相信我」。

五十九：說什麼呀？

七百四：「我從小是一個棄嬰，住在一個大桃子裡，隨波逐流，被好心的夫婦撫養。長大以後，交了壞朋友，尤其是小木偶，他經常說謊騙我！今天跟七個小矮人聚餐，他們也騙我，我根本不知道菜裡有酒。而且，剛才明明坐的是馬車，不知道為什麼就變成南瓜了。」

七百四：警察先生面帶微笑，就說了。

五十九：說？

七百四：「古今多少事，都付笑談中」。

五十九：哈！瞎掰！人家不信！

楊慎

博學、剛直,得罪錦衣衛且被皇帝憤恨,老死西南邊疆。

臨江仙

滾滾長江東逝水　浪花淘盡英雄
是非成敗轉頭空　青山依舊在　幾度夕陽紅
白髮漁樵江渚上　慣看秋月春風
一壺濁酒喜相逢　古今多少事　都付笑談中

【跋】誰予安心

徐妙凡

二〇二〇年，正在撰寫此書的數月間，全球爆發了新冠肺炎，感染者、致死者眾，國際間紛紛響應捐贈物資。在這樣的特殊時期，「Taiwan can help」的字樣出現在《紐約時報》，以及各個運往國外的口罩運貨箱上，國人的愛心奉獻，舉世明鑑。

步行到超商，去領口罩。經過報紙區，「Taiwan can help」的字樣出現在各大報的頭版，看來臺灣人也對此頗以為傲。對於長期在國際間受到排擠與忽視的國人而言，真是揚眉吐氣了一把，以為新鮮，也帶了份報紙回家。攤開大報，疫情嚴峻、國際救援等云云，還沒來得及細看，倒是八個小字，先吸引了注意。「山川異域，風月同天」，這是日本在救助中國武漢的物資上寫下的祝禱，雖非陷於武漢，看了卻為之動容。於是把報紙遞給我那個去年剛升上大一的小老弟，讓他也瞧瞧！孰料，他給了一個臺味十足的回答：「啥貨？」

「你看不懂啊？」「妳看得懂啊？」「你怎麼會看不懂啊？」「妳怎麼會看得懂啊？」「你學校沒教啊？」「我學校沒教。」「那我懂了。」

作為一個寫劇本的人，實在很想把這段對話譜成戲。無奈話題到此，戛然而止。又上網搜了一些相關資訊，日本捐贈給湖北的物資上頭寫的是《詩經》裡的「豈曰無衣，與子同裳」；日本捐贈給大連的物資寫的是王昌齡筆下的「青山一道同雲雨，明月何曾是兩鄉」。看到這兒，反正是沒勇氣再問老弟了。

可我也納悶，日本怎麼如此通曉中國古詩詞乃至中華文化？今年本來計劃了一趟京都之行，想來若無疫情干擾，去了一趟，便能分曉。

「山川異域，風月同天」一句源自日本國長屋王在贈送大唐的千件袈裟上，繡上的佛偈。日本受大唐文化極深，也在京都造了一座長安城。由此始知，文化，從來只有汲取與融會，而無互斥，千年以前如此，千年之後的現今，亦應如是。

《相聲百人一首》此書中的一百段相聲，滿紙荒唐言，然而其中援用的百首詩詞，卻是中華文化傳承千年的一把辛酸淚。有幸生在臺灣，做為臺灣此輩的年輕人，比之前人，我們已擁有得太多；然而所思所想，卻不執於一島之內，不著於現今的時空當前。我明白，有些事情，急不得。對於文化的傳承，對於那些急於求變、想改變的事情，Who can help? 那就從我輩開始。

文學叢書 645
INK PUBLISHING 相聲百人一首

選編作者	馮翊綱　徐妙凡
協力創作	相聲瓦舍藝術群
插畫設計	曾湘玲
總 編 輯	初安民
責任編輯	陳健瑜
美術編輯	林麗華
校　　訂	呂佳眞　陳健瑜　馮翊綱

發 行 人	張書銘
出　　版	INK 印刻文學生活雜誌出版股份有限公司
	新北市中和區建一路249號8樓
	電話：02-22281626
	傳眞：02-22281598
	e-mail：ink.book@msa.hinet.net

網　　址	舒讀網http：//www.inksudu.com.tw
法律顧問	巨鼎博達法律事務所
	施竣中律師
總 代 理	成陽出版股份有限公司
	電話：03-3589000（代表號）
	傳眞：03-3556521
郵政劃撥	19785090 印刻文學生活雜誌出版股份有限公司
印　　刷	海王印刷事業股份有限公司

港澳總經銷	泛華發行代理有限公司
地　　址	香港新界將軍澳工業邨駿昌街7號2樓
電　　話	(852) 2798 2220
傳　　眞	(852) 2796 5471
網　　址	www.gccd.com.hk

| 出版日期 | 2021 年 1 月　初版 |
| ISBN | 978-986-387-383-9 |

定　價　　420元

Copyright © 2021 by Feng Yi-Gang & Hsu Miao-Fan
Published by **INK** Literary Monthly Publishing Co., Ltd.
All Rights Reserved
Printed in Taiwan

中華文化永續發展基金會　贊助創作

國家圖書館出版品預行編目資料

相聲百人一首 / 馮翊綱, 徐妙凡選編；
--初版，--新北市：INK印刻文學，
2020.01　面 ；　公分（文學叢書；645）
ISBN　978-986-387-383-9（平裝）
1.相聲　2.表演藝術
982.582　　　　　　　　　　109020459